한국 땅에서 예술하기

임옥상 보는 법

Art from This Land: A Way of Seeing by Lim Oksang
by Soyang Park

Published by Hangilsa Publishing Co. Ltd., Korea, 2022

임옥상 보는 법

한국 땅에서 예술하기

임옥상의 예술적 시선을 규정지은 것은
목소리를 잃어버린 사람들의
삶과 그들의 실체성, 그들의 목소리였다

박소양 지음

한길사

다성성과 다시점 보기를 위한 미술 비평

• 프롤로그

존 버거 책을 패러디한 이유

이 책은 2022년 현재 영어권 대학에서 교과서로 많이 쓰이고 있고 한국에도 2012년에 번역되어 출판된 존 버거John Berger, 1926-2017의 혁신적인 시각문화이론 책 『보기 방법』*Ways of Seeing*, 1972*의 주제의식과 혁신적 구성 방식에서 영감을 받았다. 이 책의 주제의식은 보기seeing가 중립적이라는 신화myth와 미술이 계층사회적 맥락에 초월해 있다는 신화에 대한 해체를 말한다. 총 8장으로 구성된 이 책의 특이한 구성을 언급하자면 논문이 담긴 홀수 장 1·3·5·7장은 설명 없이 이미지만으로 구성된 짝수 장인 2·4·6·8장과 병치되어 있다.

* 2012년 열화당에서 출간된 존 버거의 『다른 방식으로 보기』를 말한다. 해당 도서 제목이 임의적으로 변형된 것이라 판단한 저자가 제안하는 번역이다.

즉 버거 책의 홀수 장은 「1장 유화 보기」, 「3장 여성 누드 보기」, 「5장 그림과 소유욕 보기」, 「7장 대중문화 이미지 보기」에 관한 논문이 수록되어 있고 짝수 장은 앞뒤의 텍스트와 관련이 있는 듯하나 설명 없이 그림만으로 구성되어 있다. 버거가 의도한 것을 내가 독자로서 경험한 바대로 추측해보건대, 독자가 읽고 설명 없는 그림을 자신의 눈으로 직접 경험하고 나서, 다시 읽은 뒤 설명 없는 그림을 다시 보는 행위를 반복하면서, 책의 핵심 논지 가운데 하나인 '보기'와 '말' 사이의 간극과 변증법을 독자 스스로 경험하거나 반추해보게끔 하는 것이다.

내 책이 버거 책의 이러한 구성을 수용·패러디하는 이유는 공통된 비평적 목적 자체가 지금 21세기 초 현대미술 이론에서 가장 주목받는 주제 가운데 하나가 된 다시점multi-perspectives 보기와 다성성polyphony에 대한 인식을 재고하기 위함이기 때문이다. 이를 책의 형식으로도 보여주려 했던 버거의 다성성과 다시점의 의도는 최초 출간된 1970년대 초에 이해되기에는 서구 기준에도 너무 앞서나간 면이 있다.

이 책을 쓰기 전에 검토해보니, 영어권에서도 버거 책의 이러한 구성상의 깊은 의미를 알아차린 사람은 별로 없다는 것이 흥미롭다. 내 책으로 인해 이 혁신적인 다시점·다성성을 위한 다양한 책 쓰기와 미술에 대한 글쓰기의 새로운 시도가 전 세계 독자들에게

다시 이해되기를 바란다. 이런 퍼포머티브performative한 책 구성은 실제로 읽기도 행위action, 보기도 행위로 바라보고자 하는 1990년 대 이후 광범위하게 유행하기 시작한 읽기와 보기에 관한 인문·예 술학적 이론과도 맥이 닿아 있다.

대화는 읽기와 보기를 경험하는 최고의 방법

달리 이야기하면 민중미술 혹은 임옥상 미술 다시 보기 혹은 읽 기를 주제로 하는 이 책 또한 이러한 다시점·다성성의 실험으로 그것을 구현하는 방식은 다음과 같다.

먼저 버거 책과 마찬가지로 챕터 구성에서 말—1·3·5·7장— 과 그림—2·4·6·8장—장을 병치한다. 이는 언급했다시피 '보 기'와 '말' 사이의 간극과 변증법을 독자 스스로 경험하거나 반추 해보게끔 하는 디자인이다.

또한 다시점·다성성은 다양한 시점과 대화의 상호 작용과 중 첩·견제·합으로 이루어지는 과정이기에, 이를 독자가 최대한 경 험하게끔 말로 구성된 홀수 장의 첫 번째 장은 나의 목소리로 시작 해, 세 번째 장은 나와 작가 임옥상과의 대화, 다섯 번째 장은 임옥 상의 이야기로 구성한다.

내 목소리가 중심이 되는 '말' 장인 1·3장에서조차 나는 독성의 저자로 위치되기보다 가상의 다성적 대화의 추동자initiator가 된다.

1장 초반에 나는 영국의 미술비평가이자 에세이스트인 버거와의 가상 대화를 시작하는데, 그 방법은 그의 목소리를 절대적 권위로써 인용한다거나 그의 목소리를 슬쩍 짜깁기해 마치 한국의 1970~80년대 아방가르드 미술에 그의 '혜안'이 수십 년의 시공간을 초월해 그대로 적용되는 양 신화화된 백인 남성 저자의 권위 빌리기를 하는 것이 아니다. 그것이 여전히 잘 통한다는 것을 알지만 다시점 탈식민지주의 인문학 글쓰기의 목적에 어긋나기 때문이다.

그 대신 그의 주요 명제를 인용·선택하고 그를 한국이라는 독특한 시공간과 경험에 맞게 다시 썼다re-written. 다시점 배움을 계속하나 기존의 중심화된 권력을 신격화하지 않고, 숭배를 거부하나 배제하지 않는 나만의 탈식민지적 방법론의 시도로서다. 1장에서 이미 예열되고 3장에서 본격화되는 나의 내레이션은 임옥상의 보기 방법과 그의 정치미학 세계를 좀더 가까이에서 탐구하는데, 여기서도 필자와 시공간이 다른 무수한 이들과의 가상 대화의 중첩을 경험할 수 있다. 즉 1세대 민중미술가로 이 책의 핵심 연구 주제가 된 임옥상과 한국의 다른 1970~80년대 작가들과의 대화, 세계적 미술비평가나 현대사회 문화 비판이론 지성들과의 대화, 내 기억 속 그림과의 대화가 심포니가 그것이다.

그림만으로 구성된 4장에서 독자가 그 자체로 다성성을 내포하고, 수수께끼도 숨어 있는 시각적 목소리며 일종의 우주universe인

임옥상의 그림들을 조용히 감상하고 나면 5장에서 나와 임옥상의 대화dialogues, 즉 두 목소리의 교차·중첩·상호 관계를 경험할 수 있다. 여기서도 세대 간 지역 간의 서로 다른 목소리, 많은 부분 다른 시공간에서 살아온 작가와 필자의 다른 경험과 관점, 보기의 방법이 표출된 목소리의 교차·중첩·상호 관계를 경험할 수 있다.

이어 6장에 내가 직접 큐레이팅한 설명되지 않은 임옥상의 그림과 보도 사진, 다른 이들의 작품 이미지를 조용히 감상하면서 7장으로 이동한다. 7장은 임옥상의 목소리를 위한 장이다. 이 「임옥상 예술하기: 작가의 말」을 마지막에 둔 이유는 이 책이 나의 관점으로 쓰였으나, 작가의 '목소리'는 그 자체로 후세대 학생과 연구자들에게 독립적이고 새로운 가능을 여는 실체substance라고 보기 때문이다. 독성의 저자는 작가를 포함한 타인의 목소리를 주변화하지만 나는 작가의 목소리 그 자체를 독립적이고 새로운 실체이며 가능성으로 여기 위치하고 싶었다.

그리하여 이 책이 의도한 읽기와 보기를 경험하는 최고의 방법은 글 챕터와 그림 챕터를 건너뛰지 않고 필자가 큐레이팅한 대로 글과 그림의 교차를 1장에서 8장까지 동선을 따라가듯 읽고 보고 느끼는 것이다. 그림만 있는 장에서 천천히 누구의 설명도 없이 ─ 이것에 대한 의도는 1장에 설명 ─ 독자적인 눈으로 조용히 그림을 감상하면서 필자가 감춰두었을지도 모를 작품 배열의 숨은 의도를

파악할 수 있을지도 모른다. (하지 못해도 문제는 없다.)

이 책은 영어로 먼저 쓰였는데, 임옥상 작가의 10월 말 국립현대미술관 전시에 맞춰 한글판을 먼저 한길사에서 출간하기로 했고 영어판은 시간 차를 두고 출판을 계획하고 있다. 이미 7월에 탈고를 마친 영어판을 미리 읽은 한 북미의 탈식민지 시각문화 학자의 첫마디는 이 책이 "참으로 대화적dialogic"이라는 것이었다. 유명한 존 버거 책 패러디라고 밝히고 먼저 쓴 영어 원본을 보내드렸을 뿐, 이외에 별 이야기를 안 했는데 다행히 핵심을 찌르셨다.

왜곡된 한류 담론과 한국 문화사 담론

이 책을 쓰게 된 결정적 계기는 내가 거주하고 있는 북미에 세계 미술사적으로도 중요한 이 미술운동을 직접적으로 경험하고 주제에 대한 깊은 이해로 서구중심주의적 담론 생산을 주저하는 나를 대신해, 서구중심주의로 무장한 학자들이 생산한, 사실과 동떨어진 담론이 서구 출판사들에 의해 마구잡이로 출간되는 것을 4~5년 전부터 목격했기 때문이다. 특히 주제에 대한 많은 오해가 민주화 운동의 현지어인 '민중운동'과 '민중미술' 심지어는 '민중'에 대한 정의까지에 이르는 광범위한 왜곡에 의해 깊어지고 있는 상황은, 이상하게도 현재 지난 10년간 서구 학계에 광범위하게 진행되고 있는 왜곡된 '한류' 원인 분석과 담론의 재생산과 닮아 있다.

프랑스대학에서 교수로 재직하다가 최근 서울대학교 신문방송학과 교수로 이직한 홍석경 교수도 이 왜곡된 한류 담론이 레퍼런스를 알 수 없는 곳에서 시작되었다고 했다. 그는 이런 담론이 '폐쇄회로 참조 시스템'*을 통해 서구 학계에서 지속적으로 재생산되고 있는 점을 지적하고 이는 이중잣대와 비논리로 특징되는 왜곡된 지식을 통해 타자를 자기 통제하에 두고자 하는 무의식이 담긴 '오리엔탈리즘'**의 일종으로 보인다고 올해 8월 한국국제교류재

* 검증이 안 된 일정 레퍼런스를 일련의 필자들이 자신의 가정을 뒷받침하는 근거로 인용하고 다수가 이를 재생산한 결과 거짓뉴스가 사실인 것처럼 고착화되는 현상.
** 오리엔탈리즘은 서구가 만들어낸 글·그림·픽션·논픽션·미디어 등 동원 가능한 모든 다층적 재현 채널을 통해 '오리엔트'(The Orient, 동양) 풍습과 문화 등을 이국적이나 이상하고, 매력 있으나 야만적이고, 비문명적이고 이해하기 힘든 대상으로 색칠하는 왜곡된 재현의 일종이다. 즉 일견 다른 문화에 대한 순수한 관심에서 비롯된 것처럼 보이나 타자에 대한 고정관념 형성을 통해 그들을 폄하하고 대중적으로 극복·경계해야 하는 대상으로 만드는, 타자화 과정에 관계하는 재현 정치 메커니즘의 일종인 것이다. 18~19세기 서구 제국주의 시기에 오리엔탈리즘 정서를 닮은 서적과 예술이 폭발적으로 증가했고 오리엔트를 경계하는 사라지지 않은 이러한 무의식과 재현 정치는 학자들이 지적한 바 네오오리엔탈리즘(neoorientalism)과 테크노오리엔탈리즘(technoorientalism) 등으로 진화 중이다. 비슷한 '재현'을 통한 정치는 다양한 세계사적 맥락에서 지배하려는 주체와 피지배 대상 간 관계에서 공통적으로 나타난다. 예를 들면 20세기 초 일본 제국주의 시기에 일본도 한국과 대만 등의 국가 이미지에 '원시주의적' '오리엔탈리즘적' 이미지를 사용해 일본·서구=우월, 한국·아시아 국가=열등의 이미지를 만들기 위해 노력했고 이에 대한 연구 서적과 논문은 국내에도 많이 나와 있다. 이 이미지 정치의 잘 알려진 방법은 재현의 주체인 자신을 '문명·남성·어른' 이미지로 유지하

단KF 학회에서 지적한 바 있다.*

즉 한류의 원동력을 검열 시대를 극복한 '다수 국민'the multitude of diverse individuals의 창의성 폭발—민주화가 그 토대에 있고 민주화를 위한 각계각층의 반억압, 대안적·자기 표현적·자기 반영적 문화운동의 자장 효과—로 설명하기보다 논리가 떨어지는 '국가 지원설'에 열을 올리는 담론이 바로 그것이다. 교포학자가 포함된 이 서구중심주의 관점의 지식인(?)들에 의한 왜곡 담론들은 '신오리엔탈리즘'**이 필요해 보이는 서구 학계의 '보이지 않는 손'의 비호

되, 재현의 대상인 타자는 '자연·(성적으로 표현된) 여성·아이'라는 은유를 통해 색칠하고 이 이미지를 작가·화가·미디어 전문가·학자 등 전문가 집단이 지속적으로 재생산해 대중에게 주입하는 방식으로 고정관념(stereotype)을 만들어낸다.

* 2022 KF 글로벌 한국학포럼, 세션 3-1「한류현상과 연구, 2022 KF 글로벌 한국학포럼: 해외 한국학 패러다임의 변화와 미래발전 방향」, 2022. 8. 4.

** 신오리엔탈리즘은 Behdad·Ali·Juliet Williams. "Neo-Orientalism," *Globalizing American Studies*, Edited by Brian T. Edwards·Gaonkar Dilip Parameshwar (eds.), University of Chicago Press, 2010에 설명된 바 전통적인 오리엔탈리즘 같은 방식의 왜곡된 이미지 형성을 통한 '타자'에 대한 통제 욕구와 관련한다. 차별점이라면 이들 재현물·담론 생산의 주체와 그들의 발언 양상인데 전자는 백인 남성이 주를 이뤘다면 후자는 타깃이 되는 국가나 문화와 인종적으로 같거나 유사한 이민자 출신이나 여성 등—전통적으로 사회의 약자로 여겨지는—인 경우가 많고 그들 자신의 '인종적 유사성'을 그 '지역에 관한 지식'과 동일시하는 서구 주류 사회의 인종주의에 편승, 일신의 경력수의와 기회수의를 수요 모티브로, 주류 사회에 왜곡된 '타자' 이미지 형성에 적극적으로 기여하는 패턴을 보인다. 또한 전통 오리엔탈리즘 논자보다 훨씬 더 대담하고 '과장된 발언'으로 지역에 대한 빈약한 지식을 형식적 진보주의(performative

를 받고 급속히 재생산되고 있다.*

activism) 내지 진정주의로 상쇄하는 양상도 보인다.
* 한류를 민주화된 사회의 '밑으로부터'의 원인 ―자율성을 가진 개개
인과 자율적 기업―의 창의성 분출로 보기보다 '위에서' 즉 국가가 전
략적으로 자본을 '문화'에 집중적으로 투자해, 수출 상품으로서 '국가
가 조직적으로 만들어낸 현상'(state-engineered)이라는 이론은 '테크
노오리엔탈리즘'(동양인＝비민주적＝자율적 개인 존재하지 않음＝기
계)의 한 양상이라는 게 정설이다. 앞서 언급한 홍석경 교수의 강의도
'technoorientalism' 'orientalism'이라는 단어를 언급하고 있다.
필자의 연구에 따르면 일본 기자와 이론가들은 1997년경부터 시작된 문
화 현상인 '한류'를 '폄하'하기 위해 질투와 경계의 무의식 작용으로 이
담론을 만들어냈다. 일본이 '동양'을 대표해온 사실과 함께, 일본이 만들
어낸 한국 포함 '다른 동양 국가'들에 대한 분석 담론에 절대적으로 의
지하고 있던 서구 주류 사회의 기자와 학자들이 이를 하나둘씩 유일한
'참조자료'로 인용하면서 시작되었다고 보여진다. 중국과 일본의 주요
미디어와 주류 학계 역시 이 '문화사'적으로 말이 안 되는 이론을 기쁘
게 재생산하고 있는 것처럼 보인다. 예를 들면 *South China Morning Post*
가 BTS 현상에 관해 한 영국 신문에 실린 사실관계에 대한 조사가 현저
히 부족한 흔한 선입관으로 가득 찬, 한 백인 남성 언론인의 글을 통째
로 자기 매체에 실은 적이 있다. 이런 왜곡된 담론 생산의 논리에 대한 나
의 이론은 다음과 같다. 미국과 영국을 위시한 서구의 경우는 한국의 대
중문화가 전통적으로 세계적 독점 위치에 놓여 있던 자신들 문화의 대안
이 되고 있는 글로벌한 현상―인터넷·OTT·미디어 속 글로벌 대중들
의 자율적 선택과 참여에 의해 만들어진―에 대한 질투와 경계가 바탕
에 있다. 일본과 중국의 경우에는 주류 사회의 많은 이들이 역사적 패권
국가로서 무의식과 '우월주의'를 가지고 있음을 고려해볼 때 '작은' 나
라 한국의 글로벌 문화대국으로의 부상이 달갑지 않음은 놀랄 일이 아니
다. 경제적으로 초발달된 소비사회(일본), 고속발전(중국)을 이룬 경우
이나, 보수 일당 통치(일본)와 권위정치(중국)를 유지하는 무활력의 시
민사회와, 비민주적 국가체제를 유지하는 입장에서 '국가가 조직적으로
만들어낸 현상'(state-engineered) 논리는 자기 국민을 향한 통치 논리에
도 잘 맞는 점이 있다.
이 모든 이론의 허황된 특징은 영국·미국·프랑스·캐나다·일본 등 모든

무역사적인 담론 바로잡기

비슷한 '폐쇄회로 참조 시스템'에 의해 지속되고 있는 민중미술 왜곡 담론을 담은 저작들을 이 책의 1장과 3장 본문과 각주에서 좀더 상세히 언급하겠다. 잠깐 언급하자면 일부 논자들이 민중을 'lower class' 혹은 'common people' 'commoner'라고 번역하는 등 진보적인 민중작가들이 엘리트주의적인 정서로 이 단어를 쓴 것처럼 묘사하는 방식으로 민중미술에 대한 곡해를 광범위하게 진행하고 있고 이 문제의 심각성은 내가 이 책을 쓰는 중요한 동기가 되었다.

이 책의 본문은 버거의 책이 그렇듯 관심 있는 대중들이 접근하기 용이하게끔 쉽게 쓰려고 노력했다. 그러나 이론을 전공하는 학

발전된 산업국가에는 자국 문화증진에 대한 국가가 관리하는 공공자금 (public funding)이 존재하고 있고, 정부 지원에 의한 프랑스문화원, 독일문화원, 일본문화원 등은 전 세계 곳곳에 없는 곳이 없다. 문화 산업은 현대 자본주의 사회에서 기본적으로 기업의 영역이고(한국도 마찬가지), '문화'는 궁극적으로 '수용자' 현상인데 제국주의 경력이 없는 한국이라는 한 '국가'가(한국은 미국·영국·프랑스·일본 같은 과거 제국주의 국가가 아니다) 정부가 개입해 '전체주의 국가'처럼(신오리엔탈 담론의 특징) '문화상품'을 '통제하고' '제조하고' '유포해서' 전 세계 그 다양한 나라·인종·연령·직업·성별·언어·나이 배경을 가진 모든 이(전체국가의 국민이 아닌)를 포로로 만들었다는 한류 '국가 조작'설 혹은 가정 자체가 문화론적으로 난센스라는 것이다. BTS 가사를 포함해 사회비판적 내용이나 많은 한류 콘텐츠의 특징 또한 이 신오리엔탈리즘의 논리에는 전혀 맞지 않다.

생과 학자라면 본문 이외에도 이 책 1장과 3장의 각주를 유심히 살펴보기 바란다. 과거가 아닌 현재에도 위와 같은 왜곡된 번역을 통한 한국 전문가(?)들의 한국 문화사와 그 일부인 민중미술에 대한 곡해는 봉준호 감독의 영화 「옥자」(2017)에 나오는 스티븐 연이 연기한 교포 청년의 왜곡된 번역을 통해 만들어내는 소통 교란과 비슷하게 언어와 역사가 다른 외국에 심각한 영향을 미치고 있다.

한 예로 실제로 한국의 민주화 과정이나 민중미술에 대한 아무런 사전 지식이 없는 이들 가운데 문제적 저자들의 책을 읽은 사람들의 공통점은 한국 민주주의 역사에 대한 이해는 고사하고 이 운동에 대해 관심을 잃는다는 데 있다. 즉 핵심 단어를 완전히 반대로 해석하고 논지를 잡아나간 이 저자들의 책은 민주화의 주역인 1세대 민중운동가들을 허황된 엘리트주의자이자 이상주의자인 듯한 프레임을 만들어간다.

민중운동은 "한국 민주화운동의 다른 이름이야"라고 나 또는 한국 역사를 아는 이가 교정하면 "그럴 리가, 내가 읽은 책에서는 다르게 이야기하던데!"라는 대답이 들려온다. 하버마스가 언급한 포스트모던 이론의 보수적 원용인 신보수주의자류의 담론 생산에 크게 기여한 『민중 만들기』*Making of Minjung*의 저자 이남희 등이 만든 극단화된 담론──"민중운동은 지식인들의 상상물이었다"──등이 그 예다. 국내 보수주의 논자들이 진보 자체를 부정하기 위해 쓴 민

주주의 운동가들을 향한 이상주의자·엘리트주의자 만들기 프레임을 그대로 사용하고 새롭게 들리도록 '포스트모더니즘적'으로 튜닝했다.

이런 담론은 교포 해외 학자들을 필두로 서구중심주의를 무의식에 깐 '지식 시장'—특히 미국—에 어필해 '민중'을 왜곡된 방식으로 상품화하고 있고 지난 10년간 이 궤도를 벗어난 엉뚱한 담론은 북미 지식 시장의 민중운동 관련 주류 담론이 되었다. 내 책이 이 무역사적인 담론을 교정하는 데 조금이라도 이바지하기 바란다.

2022년 9월

캐나다 토론토에서

박소양

한국 땅에서 예술하기

임옥상 보는 법

일러두기

1. 도판은 작가명, 작품명, 크기, 소재, 제작 연도, 소장처 순으로 표기했다.
2. 도판의 크기는 세로×가로순으로 표기했다.
3. 작품 및 논문 등의 편 단위는 「 」로, 단행본은 『 』로 표기했다.
4. 번역문에서 [] 안의 내용은 가독성을 높이기 위해 저자가 넣었다.
5. 강조는 고딕으로 표기했다.
6. 책에 등장하는 임옥상의 모든 자료는 '임옥상 미술연구소'에서 제공받았다.

낯선 긴장이 느껴지는 상징성 가득한 이미지

1991년 대학교 1학년 때 본 한국 현대미술 작품들 가운데 내게 가장 깊은 인상을 남긴 것은 서울 호암갤러리에 전시된 임옥상林玉相, 1950~ 의 유화 「땅 IV」(1980)그림 1였다. 당시 호암에서는 작가의 개인전이 열리고 있었고 난 홍익대학교 예술학과에 갓 입학한 새내기로 예술이란 무엇인가에 대한 막연한 호기심으로 충만해 있었다.

의미도 모른 채 이 그림을 처음 봤을 때 느꼈던 충격은 수십 년이 지난 지금도 여전히 잊혀지지 않는다. 부산의 한 보수적인 가정에서 자란 나는 당시 광주항쟁*이 무엇인지도 몰랐는데 실제로 1991년 당시 광주는 여전히 당국의 검열 대상이었다. 1992년 군사정권이 종식되고 문민 정부가 탄생되기 정확히 1년 전이었다.

* 공식 명칭은 '5·18 민주화운동'이다.

그림 1 임옥상, 「땅 IV」(The Earth IV), 104×177cm, 캔버스에 유채,
1980, 가나문화재단

작가의 배경도 모른 채 인상적이었던 것은 그곳에 전시된 작품 모두가 내가 그때까지 보았던 다른 한국 현대미술들과 너무나 달랐기 때문이다. 후자는 주로 추상적이거나 보기에 편안한 그림이 대부분이었는데 이와는 대조적으로 임옥상의 그림은 낯선 긴장이 느껴지는 상징성이 가득한 이미지들이었고, 그 이면에 숨겨진 함의에 대해 더 알고 싶게 만드는 힘이 있었다.

내가 이때 본 그림들이 1979년 즈음 시작된, 군사정권의 집중 검열 대상이었던 '민중미술'의 일부란 사실은 한참 뒤에 알게 된 것 같다. 여기서 '민중'은 사회 기층의 다수multitude를 의미하고 '민중운동'은 민주화운동의 80년대적 표현이다. 이 그림들이 내가 재학 중인 당시 홍대 예술학과의 교수님들—거의 미국·프랑스·독일 등 서구권 미술교육을 받았다—은 어떤 식으로든 언급하거나 논의하지 않았던 '아웃사이더' 미술의 한 종류였다는 것도 나중에 알게 되었다.

1 보는 방법의 탈식민지화

이 책의 목적은 존 버거의 1972년 역작『보기 방법』*Ways of Seeing**
의 핵심 요지를 다시점 세계 현대예술multi-perspectives global arts을 위
한, 혹은 탈식민적 보기론의 관점에서 다시 쓰는 것이다. 이를 위해
1976년 이후 등장한 한국의 복합장르 작가이자 민주화를 위한 미
술운동인 민중미술 1세대 멤버로서 사회활동가인 임옥상의 '보기
방법'과 '미술하기' 사례를 알아보려 한다.

달리 말하면 이 책은 1970년대 말부터 1980년대 한국 민주화운
동 시기 혹은 시민사회로의 대전환 시기에 등장한 한국의 저항 작
가들이 버거가 자신의 책에서 피력한 현대미술 비판의 핵심 요지
와 문제의식 ──특권적 소수자를 위한 예술 향유문화와 문화 예술
의 민주화──같은 한국 현대미술 속 이슈들을 어떤 실천적 방식으

* John Berger, *Ways of Seeing*, Penguin & BBC, 1972.

로 해소해나가려 했는지를 살펴본다.

버거는 이 책에서 미술관에 전시되어 있는 많은 과거 또한 현재 예술 작품들의 목적이 실상 일반 대중들의 '보기 즐거움'viewing pleasure과 '관심'interest에 있기보다 소수 특권 집단의 그것, 즉 그들의 보기 즐거움과 그들의 계층적 관심에 있다는 사실을 적시한다. 버거에 의하면 예술 비평 또한 이에 일조하는데, 예술 비평이 해당 예술의 의미를 명확하게 하기보다 종종 그를 더 모호하고 어렵게 하는 경향이 있는 이유는, 예술의 '모호함'과 '수수께끼'mystery가 그것을 향유할 수 있는 소수 특권 계층의 (과시를 통한) 특권 의식을 강화하는 데 도움이 되기 때문이라고 일갈한다.* 버거의 이러한 현실 진단의 목적은 책의 초반에 언급된 것처럼 "과연 예술의 의미는 누구에게 귀속되는가?"라는 보다 근본적인 질문을 던지기 위한 것이었다.**

흥미로운 점은 1970년대 말부터 1980년대 한국사회를 휩쓴 민주화운동—1980년대 '민중운동'이라고 불리던—시기와 맞물려 등장한 많은 한국 예술가들 또한 한국 미술계에 대한 비슷한 문제의식—예술 향유 목적과 관객의 문제—으로 큰 목소리를 내기 시작했다는 것이다. 그들이 가진 이러한 문제의식의 배경에는 실

* *Ibid.*, p.11.
** *Ibid.*, p.32.

제로 세계 현대미술의 생산과 유통의 '주변부'—실제든 그렇게 인식된 것이든real or perceived periphery, 이하 R.P.P.—에 속했던 한국과 한국 미술계에서 버거가 지적한 문제들이 더욱더 중층적重層的 소외 방식으로 나타났기 때문이다. 짧게 언급하면 19세기 이후 세계사의 흐름에 맞춰 서구 현대미술 제도의 적극적인 수용자가 된 한국 미술계는, 1970년대에 여전히 세계 현대미술의 주변부들 가운데 하나였고, 오늘날 한국 미술계 또한 과거의 주변 의식이 많이 해소된 부분도 있으나 여전히 실제로 주변이거나—작가가 어떤 비전을 가지고 작품을 만들고 있는가에 따라 다르겠지만—주변이라고 인식되고 있기에, 중층적 '자기 타자화' '타자화된 시선의 내면화'에 의한 '소외'가 다양한 방법으로 지속될 수밖에 없는 구조 속에 놓여 있다.

이 책의 주요 논구 대상인 임옥상을 예로 들면 이 세대의 저항 작가들은 실제로 현대미술 문화 속 타자화 문제를 해결하기 위한 두 가지 실천을 결합했다. 첫 번째는 1960~70년대 미술교육—임옥상은 1968~74년 서울대학교 회화과에서 수학했다—이 그에게 가르쳤던 캐논화된 서구미술의 미학과 제도 규범을 넘어 그의 주변 환경과 자신이 보는 세계, 그리고 미술에 대한 정의, 다시 말해 무엇을 어떻게 그리고what to paint and how to paint 무엇을 창조해야 하는지how to create에 대한 개념과 '시視방식'ways of seeing을 새

로이 하는 것이었다.*

두 번째는 자신이 창작한 예술이 자신이 보는 '주변'에서 목도되는 실질적 삶의 경험을 반영하도록 하는 것이었다. 후자는 물론 자신이 만들어낸 창작물의 의미가 당시 '현대미술'의 주요 관객이었던 사회의 특권적 극소수보다는 자신의 확장된 자아로서 그가 깊이 공감하는 주변에 평범한 다수의 사람들에게 제대로 속하게끔 하기 위한 것이었다. 이는 실제로 글로벌 현대미술의 '주변' 지역 작가들에게 내면화된 주변 의식과 이의 결과로서 '중심'으로 여겨지는 서구미술의 형식 모방이라는 루틴—자유라는 범주와 관련된 인간행위의 하나라고 여겨지는 미술의 본질과는 많이 벗어난—을 극복하는 중요한 한 방법이 되었다.

버거의 책은 필자가 거주 중인 영어권 국가를 포함해 여전히 전 세계적으로 널리 읽히고 있으며 여러 언어로 번역되었는데 이는 2012년 출간된 한국어 번역을 포함한다.** 가장 널리 읽히는 이 현대 미술문화·시각이론 책의 요지는 다음과 같다.

① 이미지는 재창조되거나 재현된 시각sight or ways of seeing이다 (영어판 9쪽, 이하 모두 영어판 쪽수).

* 이 책, 7장 「임옥상 예술하기」 참조.
** 존 버거, 『다른 방식으로 보기』(*Ways of Seeing*), 열화당, 2012.

26

② 모든 이미지는 시각^{ways of seeing}을 구현한다. 심지어 사진조차도. 사진은 흔히 가정하는 것처럼 단순한 기계적 기록이 아니다(10쪽).

③ 그러나 이미지에 대한 우리의 인식은 또한 우리의 시각에 달려 있다(10쪽).

④ 보는 것^{seeing}이 말^{words}에 우선한다. …보기는 주변 세상에 자신의 위치를 확립하는 한 방법이다. 우리는 말로 세상을 설명하지만, 말은 우리가 세상에 둘러싸여 있다는 사실을 결코 바꿀 수 없다(7쪽).

⑤ 하지만 '말'과 '보기'에는 언제나 간극이 존재한다(7쪽).

⑥ 이유는 '보기'가 우리가 '알고 있는 것'과 '믿는 것'에 영향을 받는다는 사실 때문인데, 말^{words}은 주변의 사건, 사실과 예술을 특정한 방식으로 보는 데 영향을 준다(8쪽).

⑦ 이처럼 어떤 이미지가 예술 작품으로 제시될 때, 사람들이 그것을 바라보는 방식은 '예술에 대한 일련의 학습된 가정'^{learnt assumptions}에 영향을 받는다(11쪽).

⑧ 그것들은 아름다움·진실·천재성·문명·형식·지위·취향 등에 관한 가정이다(11쪽).

⑨ 그런데 문제는 예술 작품에 대한 그 가정들^{assumptions}이 불필요하게 초월적이고 동떨어져 있다^{unnecessarily remote}는 데 있다

(11쪽).

⑩ 그들은 또한 작품의 의미를 명확하게 하기보다는 더 모호하게 만드는 경향이 있다mystify rather than clarify(11쪽).

⑪ 모호하게 하는 이유는 예술을 지금 현재를 사는 사람들이 그들의 [이해 가능한] 용어로는 이해할 수 없게끔 만듦으로써, 과거와 [현재를] 특권적 소수 [엘리트]의 관심에 따라 재창조하기 위함이다(11쪽).

⑫ 여기서 진짜 중요한 질문은 "과연 예술의 의미는 누구에게 속하는가"일 것이다. 자신의 삶에 그것을 적용할 수 있는 사람들에게로, 아니면 예술 수집품 전문가가 관할하는 문화 위계 질서로?(32쪽)

⑬ 미술 제대로 보기가 중요한 이유는 무엇일까? 과거 [그리고 예술과 문화를 통해 현재 자신의 삶에 대한 의미를 생산할 수 있는 기회]로부터 단절된 사람·계급[·그룹]은 그들이 소유하고 있는 문화적 수단을 통해 역사에서 스스로를 자리매김할 수 있는 사람·계급[·그룹]보다 훨씬 덜 자유롭고 (각종 선택의 기회에 있어) 동등한 입장에서 역사 속에서 스스로를 자리매김할 수 있는 사람·계급[·그룹]으로서 행동할 수 있는 기회를 상실한다. 이것이 바로 과거 [그리고 오늘날의] 미술 보기 방식 문화 전체가 '정치적인 문제'가 될 수 있는 유일한 이유다(33쪽).

버거가 1970년대 유럽 맥락에서 제기한 "예술의 의미는 누구에게 속하는가" ― 소수 특권 계층 혹은 다수 일반인들 ― 에 대한 문제의식은 앞서 언급했듯이 R.P.P.의 예술 창작·예술 제도·예술 향유 현장에서는 더 중층적으로 복잡하고 소외된 형태로 나타났다. 이유는 적확하게도 1970년대까지 "우리 [지역 예술가들] 스스로"가 "서양 미술문화를 자신들의 근현대 미술문화의 모델로 삼고 그들의 제도와 캐논을 무비판적으로 수용… 그에 우리 자신을 획일적으로 꿰어맞추는 데 몰두했던"* 것의 당연한 결과였던 것이다.

이 고백처럼 외삽된 모델의 절대화, 무비판적 적용과 내면화를 반세기 이상 계속해오면서 70년대에 이르러 예술가들은 필연적인 자기 반성과 회의, 즉 있어야 할 나-예술-세계의 유기성이 탈각되는 경험에 다다르게 된다. 이 경험은 버거의 마지막 테제처럼, 자기 자신을 주변화시킨 한국 현대 미술계의 구성원 전체가 과거와 역

* 1982년 '임술년(任戌年) 구만팔천구백구십이 킬로미터에서…'(약칭 임술년) 그룹' 창립전(展) 선언문 「지금, 여기서 명료한 언어로」, 최열·최태만 엮음, 『민중미술 15년: 1980~1994』, 삶과꿈, 1994, 278~279쪽. 원문은 다음과 같다.

> "이 시대의 미술에 있어서도 그러한 서구 지향적 발상에 의한 방법론이 대두되었고, 거기에 합리성을 타당하게 구조화시키는 획일적 작업을 우리는 70년대를 살아오면서 무수히 겪어왔다. 이러한 방법론의 양식화와 그것에 합리적 제도화로 점철된 오늘의 미술에 우리는 회의를 느끼고, 반성하며, 우리의 모습을 더 적나라하게 노출시켜 예술의 본질에 다가서려는 데서 출발의 의미를 갖고자 한다."

사 그리고 예술과 문화를 통해 현재 자신의 삶에 대한 의미를 생산
할 수 있는 기회로부터 단절된 그룹이 되었고, 그들이 소유하고 있
는 문화적 수단을 통해 역사에서 스스로를 자리매김할 수 있는 그
룹—예를 들면 서구—보다 훨씬 덜 자유롭고 (각종 선택의 기회
에 있어) 동등한 입장에서 역사 속에서 스스로를 자리매김할 수 있
는 그룹으로 행동할 수 있는 기회를 상실하게 된 것을 의미한다.

 '임술년' 그룹과 임옥상이 소속되어 있는 '현실과 발언'을 비롯
해 이 시기에 등장한 다수의 저항적 예술 그룹들의 선언문에 공통
적으로 표출된 문제이자 곧 언급할 '길을 잃은' 듯한 상황이 바로
이것에 관한 것이다. 이것은 바로 현대미술 제도 규범 전체, 예를
들면 과거 그리고 오늘날의 미술 보기 방식 문화 전체가 당시 젊은
작가들에게 정치적인 문제가 되어버린 이유였다.* 즉, 타지역—
80년대부터 본격화된 탈중심주의 세계관에서는 서구도 세계의 한
지역**—에서 만들어진 미술사 및 미학 규범과 캐논의 다른 지역
작가들에 의한 무비판적 내재화는 예측된 방식으로 예술가들이 그
들 자신이 만들어낸 예술 속에 자신이 주변화되고 소외되는 내재
적 식민화internal colonization의 경험을 가져왔던 것이다.

* John Berger, *Ibid.*, p.33.
** Stephen Legg, "Beyond the European Province: Foucault and
 Postcolonialism," *Space, Knowledge and Power*, 2007, Routledge, pp.265~
 286.

실제로 1970년대 후반부터 1980년대 전반에 걸쳐 전국에서 등장하기 시작한 저항적 예술 그룹의 선언문들에서는 공통적으로 "그들 자신 속에 그리고 이웃의 현실 속에 내재된 진리를 발견하는 데 실패했던" 미술·예술계·예술교육의 현실 속에서 방향을 "잃어버린" 것 같은 느낌 — '소외'의 다른 표현—에 대한 고충의 표현과 대안에 대한 갈구를 읽을 수 있다.* '현실과 발언' 창립 선언문 일부를 발췌해보면 다음과 같다.

> "우리는 오늘날 여기서 벌어지고 있는 갖가지 기존 미술 형태에 대하여 커다란 불만과 회의를 품고 있으며, 스스로도 자기 나름의 모순에 빠져 방황을 거듭하고 있습니다. 이러한 사실의 자각은 우리들로 하여금 미술이란 진실로 어떤 의미를 가지며, 또 미술가에게 주어진 사명은 과연 어떠한 것인가, 그것을 어떻게 다해 나갈 것인가 등등의 원초적이고도 본질적인 물음으로 다시 되돌아가게 하고 있으며 새로운 방향을 찾아보려는 의욕을 다지게 합니다.
>
> (…) 기존의 미술은 보수적이고 전통 있는 것이든, 전위적이고 실험적인 것이든, 유한층[소수 특권층]의 속물적 취향에 아첨

* '현실과 발언' 창립 선언문 「삶의 현실과 미술로서의 발언」, 최열·최태만 엮음, 앞의 책, 273~275쪽.

하고 있거나 또는 밖[현실]으로부터 예술공간을 차단하여 고답적인 관념의 유희를 고집함으로써 진정한 자기와 이웃의 현실을 소외 격리시켜왔고, 심지어는 고립된 개인의 내면적 진실조차 제대로 발견하지 못해왔습니다."*

이 시기에 나타난 많은 선구적인 예술 단체들의 선언문에서 명백히 나타나는 공통적인 표현과 방향성들은 현실로부터 고립된 미술문화의 해체와 재정립 방법으로 그들의 예술적 시선을 특권적 소수가 아닌 목소리를 잃어버린 다수 일상인의 생활영역 —"이웃의 현실"—으로 되돌리자는 것이었다. 이러한 배경과 노력의 근저에는 이 R.P.P. 공간에 특수한 중층적으로 소외된 '보기'의 문제가 존재하는데, 이 문제의 본질을 더 상세히 살펴보기 위해 앞서 요약한 버거의 명제들을 다시 써보면rewritten 다음과 같다.

① 이미지는 재현되거나 재현된 시각이지만, R.P.P.에서 재현되거나 재현된 시각은 종종 멀리 떨어져 있는 타자의 시선을 내면화한 것이다. 즉, 서구중심적인 미술품들의 스펙터클spectacle에 포함되기 위한 물건relic으로서 미술 전문가들의 시선이다. 모든

* 같은 책, 273쪽.

이미지는 보는 방법을 구현한다. 그러나 R.P.P.에서 창조된 이미지들은 종종 이 타인들의 보기 방법을 상상하여 체화하기 위해 자신의 주변 환경과 삶 보기와 재현하기를 배제 혹은 주변화한다.

② 모든 (미술) 이미지는 작가가 주변을 보는 방법─즉 시각─을 구현하고, 이미지에 대한 관객의 지각 감상 또한 관객 자신의 보는 방식에 영향받는다. 그러나 위의 이미지들─즉 작가 자신의 주변 세계의 경험들을 배제한─은 이미 지역 관객들이 그들의 그림과 자신을 동일시할 수 있는 보기 가능성 자체를 애초에 배제하거나 축소한다.

③ '보는 것'이 '말'에 선차한다. 그러나 R.P.P.에서 현대미술 보기 현장에서는 자주 '말'이 '보는 것'에 선행한다. 즉, 식민지화된 보기의 징후다. 보는 것은 주변 세계에서 우리 자신의 위치를 정립하는 역할을 하지만, R.P.P.에서 현대미술 관객 대다수는 그림을 보고 그들 자신의 언어로 거기 표현된 세계를 설명할 수 있는 위치에 있지 않다. 현대미술은 이들에게 자주 '이국적'인 스펙터클이다.

실제로 R.P.P.에서 현대미술은 서구중심주의 미술품들의 스펙터클의 지방지부에 포함되도록 조심스럽게 동화되고 이국적으로 표현된 사물과 상품이다. 그것들은 매력적이고 관객을 끌어

당기지만, 다른 스펙터클의 역할이 그러하듯 관객은 분리separated 속에 포섭되어unified 있다.* 여기서 중요한 것은 이 관계성 속에서 관객들은 먼 스펙터클로 존재하는 예술의 의미를 설명해줄 우월한 누군가를 기다려야 하는 위치에 놓이게 된다. 즉 그들이 실제로 무엇을 느꼈느냐보다 무엇을 어떻게 느껴야 하는지에 대한 스펙터클 전문가의 설명을 기다리는 것이다.

④ R.P.P.의 현대 예술계에서는 과거부터 현재까지 이러한 상황 속의 말과 보기 사이의 격차가 일상화되어왔다. 앞으로도 이 상황은 다음과 같은 조건이 유지되는 한 지속될 것이다. 즉 지역 예술계가 존재한다고 믿고 따라서 기꺼이 자신을 예속하게 되는 서구중심 미술 스펙터클의 문화 위계질서가 실질적으로, 혹은 작가들의 인식 속에서 해체되지 않는 한 R.P.P.의 미술가들은 먼 곳의 전문가들이 자신을 발견해줄 것을 기대하며 (자기 주변과 이웃의 관객보다) 그들의 시선을 내재하고 갈구하는 미술을 하려 할 것이다.

⑤ 버거는 보는 것과 말·담론의 관계에 대해 보기가 말에 예속된 것을 강조하지만, 많은 이들은 후자를 강조하는데 여기에 다른 보기의 가능성이 없는 듯 인식하는 경향이 있다. 주관적이

* Guy Debord, "Separation Perfected," *The Society of the Spectacle*(1967), Zone Books, 1994(originally published in France in 1967), pp.12~24.

고 직관적이며 자의적인 지각 영역과 상호작용하는 보기는 여전히 존재한다. 예를 들어 롤랑 바르트Roland Barthes의 보기 이론에서 설명된 스타디움stadium과 대비되는 펑튬punctum 보기처럼,* 주관적이고 직관적이며 자의적인 보기는 존재하기 마련이고, 이는 예상치 못한 변형적이고 민주적인 보기의 계기가 될 수 있다. 그리고 이는 보기와 관련된 구조주의―1970년대 버거는 여기서 다소 그렇게 들린다―시나리오의 균열점으로 기능한다.

⑥ 소수 엘리트에게만 의미가 있는 R.P.P.의 현대미술 현장에서 예술은 종종 의식적·무의식적으로 그곳에 없는 관객들과 상호작용하고 시선을 맞추려고 노력한다. 서구중심 미술 스펙터클 전문가들의 시선은 지역의 안과 밖에서 상상되고 유지된다.** 1990년대 서양의 비서구권 예술에 대한 감상 수용문화의 예리한 관찰자인 진 피셔Jean Fisher는 서구중심의 문화 생산과 유통의 장에서 변하지 않는 수요와 공급의 상호성에 주목했다. 즉, 1990년대 중반부터 본격적으로 서구 전시장에서의 유통량이 증

* Roland Barthes, *Camera Lucida*, New York: Hill and Wang, 1981(originally published in French in 1980).
** 넬슨 그라번, 「셀프 오리엔탈라이제이션(self-orientalization)에 대한 많은 연구와 동시에 관광객 미술(tourist arts)에 대한 연구」 참조. Nelson Graburn, "The Evolution of Tourist Art," *Annals of Tourism Research* 11(3), December 1984, pp.393~419.

가한 비서구권 예술을 바라보는 서구 시선의 본질은 "작품의 경험을 보거나 다루기보다, 상품화할 수 있는 수준의 맥락에서만 바라보는 경향이 있다"*는 것이다. 서구의 시선은 피셔가 "이미 말해진 것"already spoken이라고 부르는, 그들이 보고 싶어 하는 것만을 찾고, 그것은 "이미 말해진 것이 아닌 것"not already spoken을 쉽게 배제하고, 비서구 예술이 제공할 수 있는 경험들이 상품화 가능한 표면surface이 아니라면 충분히 부인될 수 있음을 암시한다.**

⑦ 지역 엘리트들은 (그들이 절대화하는 서구중심주의 세계에 대한 상상 속에서 온전히 살아 있는) 미술의 형식form을 유일한 진리Truth의 반영이라고 믿고 거기에서 통용되는 형식에 성공적으로 동화되는 환영을 제공하는 예술에 기쁨을 느낀다. 지역 예술 작품들은 그래서 그들의 궁극적인 (가장 중요한) 관객이 외부에 있는 이 서구중심의 문화·예술 상품 스펙터클의 공백을 메울 수 있는 장점을 보여줄 때 가장 큰 칭송을 받는다.

⑧ 이 상황에서 배제된 것은 예술문화 향유와 교감을 통해 얻을 수 있는 사회화socialization의 기회와 권리를 박탈당한 대중들이다(이 책, 28쪽 ⑬). 여기서 사회화란 예술과 문화 향유와 교감

* Jean Fisher, "The Syncretic Turn: Cross-Cultural Practices in the Age of Multiculturalism"(1996) in Simon Leung and Zoya Kocur eds., *Theory in Contemporary Art Since 1985*, Blackwell Publishing, 2005, pp.233~241.
** Ibid.

을 통해 자신의 경험과 삶에 대한 관찰을 재고하고 그에 대한 의미화 과정meaning-making process에 참여할 수 있는 기회와 권리를 말한다.

⑨ 한국에서는 이 문제 바로잡기, 즉 지역의 예술가와 문화 제작자들이 (검열로 인해) 예술을 통해 표현할 수 없게 된 역사 문제나 일반 국민과 다수의 삶에 대한 경험과 관찰의 표현 문제를 예술 영역으로 복권하기 위한 노력을 본격적으로 시작했던 것은 1970년대 말부터 1980년대 반권위주의 민주화운동이 우리 사회를 휩쓴 시기였다. 그들이 창조하고자 노력했던 예술은 이제까지 예술 향유 문화에서 배제된 사회 기층의 다수 사람들이 자신의 모습을 볼 수 있고 자신들의 정치·경제·문화·소통에 대한 포괄적인 권리 회복을 위한 관점에서 보는 현실과 역사에 대한 시각과 인식을 (당시 권위주의 시대 역사책에서 가르치지 않은) 재고하고 재현하는 것이었다.

⑩ 이들의 미술은 곧 다수를 위한 미술이라는 의미에서 '민중미술' — '사회적 예술'의 1980년대 이름으로, 가장 정확한 정의는 '민주주의'를 위한 '다양한 계층이 연대'한 '민주주의를 위한 미술'이 된다* — 이라고 불리게 된다. 이들의 첫 번째 임무는 그

* 권위주의 시대에 꽃핀 민중미술은 민중 또는 다수가 주체(subject)가 되는 미술을 위한 1단계로 한국은 제도적 민주화를 이룬 1993년 이후 더욱

들이 받았던 현대 미술 교육에서 배운 외래의 절대화되고 상상된 진실에 대한 가정들로부터 독립되는 것이었다. 두 번째 임무는 서구중심의 양식 규범, 미술 스펙터클의 예술 상품화의 규칙에 따라 충분히 동화되면서도 (먼곳의 관객들에게 익숙한, 비슷한 형식이어서 공감할 수 있도록) 동시에 차별화되도록 (익숙하지 않고, 다른, 이국적인) 형식을 만들어내야 하는 암묵적 요구를 발전적으로 포기하는 것이었다.* 민중미술가들은 '시장 보편성'market universality을 위해, 즉 서구중심 현대미술의 생산과 유통 질서에 포함되기 위해 (자신을 주변화시킨 채) '바깥'으로 향하던 시선을 아래와 주변으로 향하게 하고 일상언어와 같이 친숙하게 소통이 가능한 미술언어를 통해 다수의 일반 대중과 소통할 수 있는 '소통적 보편성'communicative university을 가진 예술을 추구했던 것이다.**

비약적인 시민 주권화를 이룬 지금 민중미술 혹은 미술 민주화 프로젝트의 2-3단계에 이르렀다고 볼 수 있다. 이에 대한 내용은 다른 지면에서 다룬다.

* 광주자유미술인협의회, 「미술의 건강성 회복을 위하여」, 최열·최태만 엮음, 『민중미술 15년』. 선언문은 이 문제에 대해 다음과 같이 쓴다. "새로운 조형에의 광신 따위로 사회의 인간적 진실을 버리고 조형적 자율과 사치와 허영의 아름다움이 갖는 허망의 늪으로 빠져들어 갔다. 인간으로서 작가는 허망한 것을 추구할 것이 아니라 그 상황의 구체성과 항상 접근해 있어야 한다"(275쪽). "형식은 자유의 명제 아래 상쇄돼야 한다. 어떤 획일화의 형식적 규제도 배제돼야 한다"(276쪽).

** 성완경, 「미술의 민주화와 소통의 회복」, 『민중미술, 모더니즘, 시각문

그림 2 1960년 10월 서울 덕수궁에서 열린
'60년미술협회'의 제1회 전시 '60년전'

⑪ 미·진리·천재·문명·형식·지위·취향 등의 예술에 관한 학습된 가정들(이 책, 27쪽 ⑧)은 민중 예술가에 의해 미·진리·윤리·역사·서술성·자기반영성·사회반영성·소통미학 등의 새로운 예술 가정들로 수정되었다.

⑫ 무엇을 어떻게 보느냐의 문제, 즉 '보기' 문제가 중요한 이유는 보기가 주변 세계에 자신의 위치를 자리매김하는 인간의 사회 행위의 일부이기 때문이다. 1950년대부터 1980년대 그리고 1990년대 초까지도 권위주의적 엘리트중심 시대가 계속되는 동안, 한국의 대중들은 시민으로서의 주권을 보장받지 못했고 정치참여·문화향유라는 사회화 과정의 기회로부터 배제되었다. 예술 또는 문화를 통해 자신들의 삶의 의미를 생산하는 데 참여할 수 있도록 하는 것은 이들, 즉 삶의 목소리를 잃은 다수underrepresented multitude의 삶의 주체성을 확대하고 역사 속에서 자신을 자리매김할 수 있는 미적 사회화 능력을 배양하는 과정을 돕는 것이다.

정치·사회·문화적 맥락 속 발언으로서의 예술

앞서 언급한 바와 같이 임옥상은 배타적이고 엘리트 중심적이며

화』, 열화당, 1999, pp.46~71; 최민, 「의사소통으로서의 미술」, 『이대학보』, 1982. 9. 20.

'바깥'의 시선을 내재화한, 한국 현대미술 문제를 다루기 위해 시작된 선구적인 예술 그룹 '현실과 발언'—1979년 출범—의 멤버가 되었다. 비평가와 작가로 구성된 '현실과 발언'의 멤버들은 먼저 예술을 그들 자신과 자신의 주변 세계(현실)에 대한 진정한 시각의 구현으로서의 미술을 시도하고자 했다. 그들은 그들의 예술이 현실에 대한 발언이 될 수 있기를, 그 발언의 의미가 사회의 기층 대중에게 닿기를 원했다.

'현실과 발언'의 창립 선언문을 계속 인용하자면 이러한 환경에서 그들이 궁극적으로 추구하는 것은 보다 "현실과 맞닿아" 있는 미적 이상—아래 선언문 말미에 "참되고 적극적인… 굳건한 조형 이념"의 의미—에 의해 안내되는 새로운 미술이론과 예술행위였다.

"이 모든 것들에 대해 심각하게 반성해보자는 것이 여기에 함께 모인 첫 번째 의의입니다. 나아가 미술의 참되고 적극적인 기능을 회복하고 참신하고도 굳건한 조형이념을 형성하기 위한 공동의 작업과 이론화를 도모하자는 것이 우리의 원대한 목표가 되겠습니다."*

* '현실과 발언' 선언문은 '현실'의 의미와 '발언'의 의미에 대한 다음과 같은 질문으로 창립 선언문을 마무리한다.

요약하면, '현실과 발언'의 구성원들과 임옥상이 자신들의 예술을 통해 다루고자 했던 '현실'은 그들이 '우리의 이웃'이라고 지칭한 일반 대중의 문제였고, 그는 '우리'의 개념으로 엮인 사회 기층 대중—소수 특권 계층이 아니라는 의미에서—과 연결된 그들 스스로의 예술적 '자아'의 문제였다. 그리고 '발언'은 그들 자신과 이웃들에 관한 수많은 표현되지 않은 이야기를 풀어낼 수 있는 기능narrative function을 가진 그리고 언어 행위speech act로서의 혹은 발언으로서의 특질을 지닌 예술로의 지향점을 보여준다.

1970~80년대 후반에 등장한 '현실과 발언'(1979), '광주자유미술인협의회'(1979), '임술년'(1982) 그리고 '두렁'(1983), '광주시민미술학교'(1983) 등 많은 선구자적 저항 예술 그룹의 선언문을 살펴보면 민주적인 주권을 잃어버린 다수를 향하는, 이 시기

"우리의 모임에서 내세우는 '현실'과 '발언'이라는 명제는 우리가 앞으로 모색해야 할 방향에 대한 다음과 같은 물음을 함축하고 있다고 봅니다.

1. 현실이란 무엇인가? 미술가에 있어서 현실은 예술 내부적 수렴으로 끝나는가, 혹은 예술 외부적 충전의 절실함으로 확대되는가? 이 문제로부터 현실의 의미에 대한 재검토 및 미술가의 의식과 현실의 만남의 문제.
…
3. 발언이란 무엇을 의미하는가? 발언은 어떻게 이뤄지는가? 누가 발언자이며, 무엇을 향한 발언인가? 누구를 위한, 누구에 의한 발언인가? 발언자와 그 발언을 수용하는 사람들과의 관계는 어떤 것인가?"(275쪽).

에 태동한 예술에 대한 새로운 지향점들을 엿볼 수 있다. '현실과 발언'과 '광주자유미술인협의회'의 경우 현실에 대한 '발언'과 '증인'으로서 새로운 예술에 대한 강조가 두드러지고, '두렁'과 '광주시민미술학교'의 경우에는 민중주체나 공동체 의식의 배양이 강조되는 것을 볼 수 있다. 둘 다 민주화를 위한 미술이라는 민중미술의 목표를 이루기 위해 필수불가결한 두 가지 층위의 실천 방법들로─권력 해체·비판과 주체의 재구성*─특히 전자의 배경에는 다음과 같은 역사·정치·문화적 배경이 있다.

즉, 20여 년 동안 지속된 박정희1917~79의 악명 높은 권위주의 정치1961~79는 예술과 대중 매체에 대한 엄격한 검열로 사회구성원들의 기본적인 표현의 자유를 억압했다. 당시 젊은 예술가들이 언어 행위와 발언의 수단으로 기능할 수 있는 예술을 강조하며, "삶으로서의 현실"현실과 발언과, "이 땅과 시대의 상황을 보듬는 예술"광주자유미술인협의회이라는 이상을 주장한 이유의 근저에는, 발언하지 않고 시대를 반영하지 않을 것을 요구하는 억압적·지배적인 예술 규범에 대한 반발과 이 상황 속에서 그들이 느낀 '참담한'** 현실

* 민주화, 평등과 정의의 실현, 탈식민지화, 한 사회로 대변되지 않은 이들의 주체 권리 회복에 관한 해체(deconstruction)이 재구성(reconstruction)의 사회이론에 관해서는 다른 지면에서 논의하겠다.
** 광주자유미술인협의회 창립 선언문, "이 시대는 사회의 구조적 모순에 눌려 있는 참담한 시대다"(276쪽).

에 대한 죄책감—"양심의 명령"—때문이었다.

실제로 1979년 광주에서 시작된 또 다른 선구적 미술그룹인 광주자유미술인협의회 선언문은 그들의 예술이 '발언'하고자 하는, '목격자'로서 다루기를 바라는 '현실'의 본질이 무엇인지를 '현실과 발언' 선언문보다 더 분명하게 표현하고 있다.

"작가들은 발견자여야 한다. 이 땅과 이 시대의 상황을 보는 자들이어야 한다. 상황이 모순과 비리에 가득 차 있다고 한다면 거기에 집중적 관심을 갖고 있어야 할 것이며 그것은 양심의 명령일 것이다. 그러나 우리의 미술은 줄기차게 양심을 거부해왔다. 1) 쾌락적 탐미 2) 복고적 허명 3) 회고적 감상 4) 새로운 조형에의 광신 따위로 사회의 인간적 진실을 버리고 조형적 자율과 사치와 허영의 아름다움이 갖는 허망의 늪으로 빠져들어 갔다. 인간으로서 작가는 허망한 것을 추구할 것이 아니라 그 상황의 구체성과 항상 접근해 있어야 한다.

…작품의 내용은 그 접근의 증언과 발언이어야 한다. 미술이란 전달함이 그 존재방식의 본질이라면 증언과 발언의 힘을 갖게 된 것이다."*

* 광주자유미술인협의회 창립 선언문, 275쪽.

버거는 유럽의 급진적 시대인 1968년 혁명 이후 진보적인 분위기가 사회를 장악했을 때 당시 기준으로나 현재의 기준으로도 꽤나 진보적인 이 시각문화예술에 관한 논문인 "Ways of Seeing"을 썼고 이는 심지어 영국의 국영방송사 BBC 다큐멘터리로 제작되어 방송되기까지 했다. 이 책이 쓰인 제2차 세계대전 이후 1968년 전후 유럽 상황은, 학생과 노동자들이 주체가 되어 유럽사회 내에 권위주의·관료주의·경제 부정의·제국주의——공식적으로는 반식민주의를 외치며, 실제로는 세계의 다른 지역에 대한 식민주의를 그치지 않았던 강대국의 위선적 엘리트들——에 대한 반란이 폭발한 시기로 특징지을 수 있다.

마찬가지로 1970년대 말부터 한국 미술계에 등장한 여기 언급된 미술가들의 급진적인 선언 역시 국내에서 1961년 이후 계속된 군사 독재·관료주의·반민주적 정권을 지지했던 한국의 보수 엘리트들, 그리고 냉전 세계질서와 분단체제 유지에 일조하는 지정학적 패권 세력에 신식민지적으로 예속되어 있는 국내정치에 반발하여 대야권연합grand oppositional coalition을 형성한 학생·노동자·농민*·도

* 한국은 1953년 한국전쟁 직후 세계 최빈국 가운데 하나였고, 1960년대 소 시작된 박정희 정부의 경제 5개년 계획하에 급속한 산업화를 겪었다. 당시의 도시·농촌 인구 데이터를 살펴보면 1980년 당시 한국 인구의 거의 절반은 여전히 농민들이 차지하고 있다. 1960년부터 1990년까지의 도시인구 비율 데이터는 본문 47쪽 참조.

시 빈민·중산층·지식인들 ─ '민중 정치연합' ─의 저항운동 폭발 시기에 나타났다.

이 책이 집중 탐구하는 임옥상의 이야기로 돌아오자. 무엇을 그리고 어떻게 그려야 할지 ─미술로 무엇을 해야 할지 ─의 방향을 전면적으로 재수정해야겠다고 느낀 임옥상의 예술 의지는 이러한 환경의 결과이고 다음의 주요 시대적·맥락적 요소들에 의해 결정되었다. 첫째는 그가 젊은 시절 목격한 군사정권의 정치적 표현과 자유의 억압과 잔혹함, 둘째는 전 세계 전례 없는 속도로 가속화된 산업화 과정 ─ '한강의 기적'* ─속에 목격된 비인간성, 셋째는 그가 15세까지 거주했던 그러나 산업화 우선 정책 속에 급속히 피폐화되어가는 농촌, 넷째는 사회에서 특권적인 소수자들을 위한 서비스service로 남아 모호하고 초월적인 미적 이상에 의해 지탱되고 있던 기성 미술계에 대한 회의 등이다.

임옥상은 1950년 충청도 부여의 한 시골 마을에서 태어나 15세 때 가족이 도시로 이주할 때까지 그곳에서 자랐다. 1세대 민중예

* 1960년대 초반에는 농업 중심의 국가였던 한국이 불과 20년이 지난 1970년대 후반에는 '한강의 기적'을 통해 발전된 산업 국가의 반열에 올라섰다. 이 '기적'은 한국전쟁 직후 세계에서 가장 가난한 나라들 가운데 하나였던 한국이 20-30년 만에 경제 강국으로 성장한 것을 지칭한다. Eckert, Carter J.·Ki-baik Lee·Young Ick Lew·Michael Robinson·Edward W. Wagner, *Korea Old and New: A History*, 1990, Seoul: Ilchokak Publishers, p.388.

술가의 대다수는 1940~50년대생으로, 많은 이들이 농촌 환경에서 살다가 나중에 도시 이민자가 되었다. 1세대 민중예술가의 절반 가까이가 농촌 출신——예를 들면 임옥상·신학철·이종구——이고 나머지는 급속히 팽창 중이던 도시 출신——김정헌·오윤——인 것으로 추정된다.

도시인구 비율 자료에 따르면, 1960년 한국에서는 인구의 25%만이 도시인이었다. 1970년에는 41%로 증가했고 1980년에는 57%로 증가했다. 1990년에는 74%, 2000년에는 80%로 증가했다.* 임옥상 세대가 겪었던 그런 전무후무하게 급격한 과도기적 경험들은 그 시대의 '현실주의자들'로 규정한 작가들의 작품에 그대로 등장할 수밖에 없다.**

* 인구 규모가 3,500만 명 이상(싱가포르와 같은 작은 도시 국가가 아님)인 세계 대부분의 선진국에서는 도시인구 비율이 80% 안팎이다(World Bank 웹사이트 data.worldbank.org "urban population" "Korea, Rep" 참조). 한 가지 흥미로운 점은 경제적·물질적 '토대'의 '차이'에 관한 것인데, 1990년 한국의 도시인구 비율 수치는 산업혁명을 200년 일찍 겪은 1901년 영국의 77%와 비슷하다. Joe Hicks·Grahame Allen, "Research Paper 99/111: A Century of Change: Trends in UK statistics since 1900," *Social and General Statistics Section House of Commons Library*, 21 December, 1999, p.13.

** 이 언급의 목적은 이러한 역사적 사실(급변한 토대)에 대한 무지가 해외나 국내 젊은 세대(대략 1980년대 이후 출생)에 속하는 민중미술 담론 생산자들의 주장 혹은 작품 해석에 빈번하게 나타나는 이유를 알 수 없는 오역의 원천이라고 필자는 보기 때문이다(의도적 오역이 아니라면). 해외나 국내의 논자들 가운데 알 수 없는 이유로, 임옥상이나 신학철의

작품 등에 도시가 아닌 농촌 이미지가 등장하면 이 민중작가들이 "국내 유수 미술 대학을 다니는 엘리트임에도 불구하고 농촌을 '이상화'하고 '낭만화'하는 알리바이로 묘사하는 경향이 있다(Joan Kee). 신학철과 임옥상은 둘 다 시골 출신이고 민중미술가로서 이들에게 농촌은 자전적 기억의 장소, 자연과 땅, 분절되지 않는 공동체 기억, 고된 노동, 농민들의 고통과 피폐의 장소다. 진보적 성향인 민중미술가들은 농촌을 '순수'나 '유토피아'의 개념으로 이상화하지 않는다. 이 오역 문헌들의 주요 특징은 주장과 매치가 되지 않는 작품에 대한 분석을 제시하는 것이다.

예를 들면 샬롯 홀릭, 이연식 옮김, 『한국 미술: 19세기부터 현재까지』 (*Korean Art from the 19th Century to the Present*), 재승출판, 2020에서 홀릭은 신학철의 「신기루」(1984)를 당시 도시와 산업화를 '유토피아'로 선전해온 정부와 엘리트들의 지배적 비전에 대한 비판이라는 작품의 초점을 벗어나 민중미술이 농촌을 이상화하는 사례처럼 묘사한다. 뒤따르는 이미지에 대한 설명도 실제 이미지와 미묘하게 일치하지 않는다. 정확히 홀릭은 묘사된 농부들이 시골에서의 삶을 "선호하는 듯하다"(they seem preferring)고 썼다(홀릭 136). 해외 미술비평에서도 자주 문제가 되는 프레임 만들기의 일종으로, '농촌을 이상화하는 민중예술가'라는 이론적 프레임을 이미 만들어놓고 실제와는 다른 작위적 이미지의 해석을 꿰맞추는 사례의 하나로 보인다. 이 그림의 전경에는 일군의 농부들이 고된 노동 사이에 새참을 먹으면서 시골의 어린 여성이 농촌을 떠나는 광경을 지켜보며 원경에 그려진 도시 신기루를 바라보는 장면이 그려져 있다. 그들의 등은 돌려져 있고 얼굴 표정조차 보이지 않기에 그들이 농촌을 선호하는 듯하다는 묘사는 팩트가 아닌 저자의 근거 없는 상상이다.

이러한 매치가 안 되는 '농촌 이상화' 주장의 또 다른 예는 국내 논자 가운데 현시원의 석사 논문에서도 찾을 수 있다(현시원, 「현실과 발언의 도시와 시각」, 『정치적인 것을 넘어서』, 현실문화, 2011, 110~136쪽). 현시원이 언급하고 있는 5~6개의 김정헌의 작품 이미지는 민중미술가들이 농촌을 유토피아로 상정한다는 현시원의 묘사와는 불일치하게도, 땅과 병치된 농부의 노동의 고됨에 관한 그림들뿐이다. 민중미술가는 농촌을 묘사하지 이상화하지 않는다. 민중미술가가 추구하는 것은 생태적 문화, 공동체 문화, 땅과 농업에 대한 존경이지 반모던, 반공업, 반개발주의라는 의미에서 '농촌 이상화'가 아니다(프레임 생산자들의 의도된 함의). 다른 지면을 통해 이러한 타자화 프레임의 기원을 더 살펴보기로 하

그림 3 신학철, 「신기루」, 72.5×60.5cm, 캔버스에 유채,
1984, 국립현대미술관 소장

그림 4 5·18 민주화운동 당시 계엄사령관 경고문

그림 5 손기환, 「타!타타타!!」, 194×130.3cm, 캔버스에 아크릴릭,
1985, 서울시립미술관

그림 6 1980년 5월 18일 광주항쟁과 학살

임옥상의 경험과 그의 예술세계로 다시 되돌아와보자. 임옥상과 그의 가족은 국가 주도의 급속한 산업화가 시작되면서 1960년대 중반 이후 도시로 이주한 사람 가운데 일부였다. (시골 출신인 필자 부모님 세대의 경험과 동일하다.) 임옥상은 어렸을 때부터 예술적 재능이 있다는 말을 곧잘 들었고 그래서 예술가가 되고 싶다는 꿈을 가졌다. 그리고 1968년 서울대학교 회화과에 입학했다.

그러나 앞서 언급한 젊은 예술가—권위주의의 극단인 박정희의 유신 정치가 한창일 때 대학을 다녔던—들의 선언문에서 잘 나타나듯이, 예술세계 바깥 현실세계의 억압적 사회상과 '참담한' 인간상황은 임옥상과 그 세대 젊은 예술가들이, 당시 예술계의 지배적인 예술 규범—현실과 너무나 동떨어진 것처럼 느껴질 수밖에 없는—과 이상에 안주하도록 허용하지 않았다.*

겠다.

* Haery Kim interview with Lim Oksang, "A Gust of Wind Returns After Gathering Bits of Flesh from the Mundane World," in Gana Art, *Lim Oksang: Metaphoric Realism*, Gana Foundation for Arts and Culture, 2019, pp.290~231. 이 카탈로그는 1976~2018년 임옥상 작가의 중요 작품을 모두 고해상 도판으로 아카이브화한 중요한 자료다. 문제는 영어권 독자를 위한 이 번역판 카탈로그에서 꽤 많은 번역 오류가 보인다는 것이다. 의역을 넘어 원어의 의미조차 찾아볼 수 없게 변형해버린 번역의 예는 다음과 같다. 난지 공공미술 「하늘을 담는 그릇」(2006)은 "Bowl Holding the Sky" 혹은 "Vessel that Holds the Sky" "Vessel for Holding the Sky" 등의 다양한 번역이 가능함에도 불구하고 "Sky in a Bowl"로 번역되었다. 이 경우에 원어민들에게 전달되는 의미는 "그릇에 담긴 하늘"이 되어버

사실 임옥상은 서구중심의 예술 캐논과 규범, 그의 테두리 안에서의 "형식적 제한"*이 자신과 같은 미술 대학생들에게 미치는 영향을 학창 시절에 이미 알아차렸다. 예를 들면, 그는 한 인터뷰에서 1960년대 말~70년대 초 대학 실기실의 풍경을 다들 이런저런 서양 미술사의 레퍼토리를 다양한 방식으로 '모방'하고 답습하고 있는 것으로 묘사하며, 그가 이미 그러한 트렌드와 규범으로부터 어떻게 깊은 회의를 느꼈는지 진술한 바 있다.**

그의 시선이 '참담한' 바깥 현실을 따라가고 있을 때, 그는 또한 당시 추상적 모노크롬monochrome으로 대표되는 한국 미술계의 지배적인 경향에도 의문을 가졌다. 당시 이 추상화들이 임옥상 자신에게 '벙어리'처럼 느껴진 배경은 이미 설명된 것 같다.*** 임옥상은 이때부터 이미 예술 내부·전문가·제도 논리보다 예술세계의 바깥

린다. 즉 제목의 핵심은 '그릇'인데 번역자에 의해 '하늘'로 둔갑된 것이다.
종이 부조 「밥상 1·2」를 필자의 경우 이 책에서 그 의미를 최대한 살리기 위해 "Meal Table 1, 2"로 번역했으나 가나 카탈로그의 경우 "Dinner Table 1, 2"로 단순하게 번역했다. 이 경우 원어민들에게 전달되는 의미는 "(가구로서) 식탁"이 되어버린다. 국내 출판사들에게 당부하고 싶은 것은 해외 독자와 연구자들을 위해 원어와 매치가 안 되는 영어 번역어 이외에 한글 원어의 음역(예, 밥상bapsang)도 동시에 제공할 것을 제안한다.
 * 광주자유미술인협의회, 1979.
 ** Haery Kim interview with Lim Oksang, p.295.
*** 같은 책, pp.297~298.

현실 혹은 주변의 시대 상황에 자신의 예술가의 시선을 돌리고, 시대를 초월한 미적 표현이 아닌, 자신이 속한 사회에 대한 발언이며 사회적 이슈에 대한 표현이 되는 예술을 열망하고 있었던 것 같다.[*] 임옥상이 주목한 예술은 "현실과 맞닥뜨리고" 당시 고조되고 있는 "사회의 민주화운동의 흐름에 기여"할 수 있는, 그러기 위해 절박한 사회 문제에 대해 권력의 검열을 넘어 다른 사람들과 소통할 수 있는 "이야기 및 스토리텔링 기능"을 가진 미술, 그를 통한 시각적 발언을 가능케 하는 무엇이었던 것이다.[**]

임옥상은 박정희 유신헌법이 한창이던 1974년—박정희 정권 말기 8년 동안 권위주의 통치가 극에 달했던 시기—에 동대학에서 학사 및 대학원 과정을 모두 마친 뒤 졸업했다.[***] 그러나 이 시기는 "어디로 향할지 모르는 폭압·정치·절망·불확실성"으로 특징되는 시기였다. 이러한 혼란과 불확실성이 계속되는 가운데 임옥상은 1979년 광주교육대학 미술대학 교수로 사회생활을 시작하게 되었다. 이때 격동의 정국 속에 목격한 1980년 5월 광주대학살은

[*] 임옥상, 『누가 아름다운 세상을 꿈꾸지 않으랴』, 생각의나무, 2000, 65쪽.
[**] 같은 책, 65쪽.
[***] 유신은 1972년부터 1980년까지의 유신헌법의 술임말로 유신헌법은 대통령에게 모든 행정권과 입법권을 부여했고, 대통령의 임기를 제한 없이 연장하는 수단으로 사용되었다. 유신헌법의 효력은 1979년 박정희가 중앙정보부 부장에 의해 암살당한 이후 개정된 헌법에 의해 끝이 났다.

그의 인생관과 예술관 모두에서 결정적인 영향을 미쳤다. 광주항쟁 또는 광주대학살은 박정희 사망 이후 권력 공백 속에서 정권을 장악한 군인이자 새 실권자인 전두환이 민주적 지도자들을 체포하기 시작한 후 일어난 사건이다. 1980년 5월 광주 시민들은 전두환의 비민주적인 조치에 항의하며 거리 시위를 벌였고 전두환은 이 시민들을 '공산주의자'로 규정하며 군인들과 특수부대를 보내 발포할 것을 명령함으로써 많은 시민들이 학살됐다. 이 사건에 대해 임옥상은 다음과 같이 언급했다.

"80년대 민중항쟁은 막 거세지고 있었고 나는 그 당시 정권의 잔혹성과 탄압을 목격하면서 깊은 충격을 받았다. 계속 그림을 그릴 수 있을지, 그리고 그릴 수 있다면 무엇을 그릴 수 있을지 회의가 들었다."*

임옥상의 시선은 예술보다는 현실의 참혹함에 더 사로잡혔고 그런 상황에서 과연 예술을 계속할 수 있을지 혹은 어떤 종류의 예술이 가능할지도 회의했다. 그의 최근 언급은 그가 예술과 삶의 관계를 어떻게 바라보는지 반영한다. "나에게 있어서 삶의 영역은 예술

* 이 책, 5장 「의미 있는 형식에 대하여」 참조.

56

그림 7 임옥상, 「코너 워크」(Coner Work), 60×135cm, 캔버스에 유채, 1974

그림 8 임옥상, 「몸짓」(Gesture), 97×130cm, 캔버스에 유채, 1977

영역보다 언제나 앞선다." 비단 정치 상황뿐만 아니라 자신이 생각한 영감이나 비전과 전혀 맞지 않는 미술계의 상황도 그가 예술가가 되기에 여러모로 "이상적이지 않은 시기"였던 것이다.

임옥상은 1979년 '현실과 발언' 멤버가 되기 전 유신정치가 한창이던 1976년경 이미 자체적으로 관념적·추상적 모더니즘의 영향에서 벗어나 현실주의자가 되기로 결심한 듯 보인다. 추상적 모더니즘은 1960년대 말~70년대 초 그가 국내 최고 엘리트 미술학교 정규 미술교육을 통해 따르도록 배운, 사실상 서구중심주의 미술 스펙터클의 지역미술 지부의 전문가들이 느낀 유일한 '현대미술 미학'이었다. (일본과 한국을 비롯해 서구미술 문화와 제도를 도입한 세계 모든 지역 현대미술계에 서구형식 차용과 모방, 자기 식민화 문제는 동일하게 나타난다.*) 예술이 자유의 표현이라는 공식은 이렇게 자기를 '주변화'시킨 지역들의 현대미술계에서는 허상이 될 수밖에 없다. 이 전환에는 광주항쟁과 광주대학살이 물론

* 서구중심주의의 단선적인 형식주의 현대미술이 아닌 다시점 내용의 현대미술이 소원한 이유는 일본의 근현대 미술발전에 관한 다음과 같은 저작에서도 찾을 수 있다. Reiko Tomii, "Historicizing 'Contemporary art': some discursive practices in Gendai Bijutsu in Japan," in Joan Kee ed., *Intersections: issues in contemporary art*, Duke University Press, vol. 12 number 3, Winter, 2004, pp.611~641. 경제적으로 발전한 동북아시아뿐만 아니라 아직 문화적 탈식민지화가 안 된 모든 지역의 현대미술계에서 공통적으로 발생하는 문제다.

큰 영향을 미쳤다.

다음 장에서 더 논의하겠지만, 임옥상 세대가 목격한 억압적인 사회성은 그의 지역 특정적인 사회적 서사가 풍부한 형식 혹은 사실주의 미술이 '진보적' 미술로 변모될 수밖에 없는 조건이 되었다. 그의 미술은 그 시대 사람들의 이야기를 전달하는 데 있어 금지된 이야기, 불편하고 어려운 이야기를 포함했기에 그러했다. 다시 말해 당시 낭만적·향수적 구상화가 아닌 현재성에 대한 비판의 여지를 제공하는 듯한 "사람의 형체가 등장하는"* 모든 그림은 언제나 당국의 의심을 샀다.

수수께끼 같은 이상화된 형식의 변주가 아니라 주변 삶의 현장에서 목격한 실제 이야기와 현실에 반응하고자 하는 임옥상의 시선sights or ways of seeing의 변화는 1977년 캔버스에 그려진 유화 「몸

* 이는 1990년대 초(1991~95) 홍익대학교 미술대학 이론학부(예술학과)에서 수학했던 필자가 직접 보고 들은 경험이다. 당시 여전히 군사정치(노태우 정권)가 끝나지 않은 시점에 미술대학, 특히 회화과—박서보를 비롯한 모노크롬 화파가 장악한 시기—에서 수학했던 학생들의 공통된 표현이 바로 이것이었다. 이 시기 예술적 표현에 대한 검열은 정부에서, 학교에서, 대학의 실기실에서 광범위하게 벌어지고 있었다. 이에 저항의 표현으로 "사람의 형체"가 등장하는 비판적·저항적 풍의 사실주의 그림을 그리던 학생들이 생겨났다. 이들은 보수 성향을 가진 교수들에게 '운동권'(undongkwon)으로 낙인 찍혀 일기를 인뀨에서 학겸상 붙이이끼 의심의 눈을 견뎌야 했다. 조소과는 형상 조각 자체가 하나의 주요 장르라 이러한 형상·추상의 표현 자체에 대한 검열을 회화과 학생들보다 비교적 잘 피할 수 있었다고 기억된다.

짓」^{그림 8}과 같은 작품에서 잘 드러난다. 이 작품은 임옥상 작업이 추상을 탈피해 좀더 재현적인 형식으로 전이하는 신호탄으로, 일종의 작가적 선언으로 보인다. 이 그림은 푸른 반원 모양의 추상적 형태의 테두리를 따라 삐죽 나온 사람의 손발을 사실적으로 묘사한다. 임옥상은 이 그림에 대해 다음과 같이 말한다.

"그것들이 얼마나 부질없는가! 더욱 슬픈 것은 이 땅에서의 우리의 삶이 부지불식간에 이 부당한 정치와 근본적으로 연결될 수밖에 없다는 사실이다. 우리 삶에서 정치를 벗어던져 버려야 한다."*

여기서 분명한 것은 임옥상이 당시 추상화파의 그림을 침묵의 정치와 동일시했다는 점이다.** 그는 자신의 예술을 사회의 저변에서 대변되지 않는 사람들의 현실에 대한 구체적인 발언으로 만들어 그의 삶에서뿐만 아니라 그의 예술에도 억압적으로 작용한 정치를 내부적으로 해체하고자 — '쫓아내고자' — 했다.

* Gana Art, *Lim Oksang: Metaphoric Realism*, Seoul: Gana Foundation for Arts and Culture, 2019(English), p.45(한글 번역은 필자).
** 위의 대학 분위기에서 추론할 수 있는 아름다운 모노크롬의 내재적 정치 미학은 추상이라는 표현 양식의 강제를 통해 군사정부의 검열과 침묵을 위한 대중 규율에 앞장서는 것이었다.

스스로를 사실주의자 혹은 현실주의자라고 자처하는 이 반체제 예술가들이 등장함으로써, 유명한 사실주의와 추상주의―후자는 지역적으로 '모더니즘'이라고 불림―논쟁이 1980년대 내내 한국 미술계를 지배하고 양극화시켰다. 여기서 중요한 질문은 사실주의―추상주의에 대비되는 재현적 표현의 미학이라는 의미의― 가 1980년대에 한국 반체제 인사들이 믿었던 것처럼 본질적으로 추상화보다 더 진보적인 특성을 가지고 있느냐는 것이다. 이 질문에 대한 대답은 다소 간단하다. 그렇지 않다. 한 양식이 어떻게 진보적인 가치를 획득하는지는 순전히 그 맥락에 달려 있다.

동서양을 막론하고, 미술사에는 한 양식이 전위적·진보적인 가치를 얻게 되는 맥락에 관한 흥미로운 규칙이 있다. 미술사에 대한 콘텍스트적 연구에 따르면, 어떤 미술사적 형태나 스타일의 '진보성'은 그 당시 어떤 예술 양식 또는 예술 제도가 (다양한 목적과 이유로 예술과 문화의 표현을 통제하려고 시도하는 사회 내 정치문화 권력의 존재에 의해) 지배적인 규범이 되고 그에 반하는 다른 표현과 행위가 억압되는지에 의해 결정된다고 할 수 있다. 예를 들어, 1970~80년대 한국에서는 (비정치적인) 추상이 군사정권의 비호를 받으며 성장했기에 (현실주의적) 사실주의·리얼리즘이 급진적인 예술 언어가 되었다.

반대로 다른 역사적·문화 정치적 공간의 예를 들어보면, 1950년

그림 9 임옥상, 「신문」(Newspaper), 138×300cm, 신문콜라주·유채,
1980, 개인소장

대 이후 사회주의 중국에서 사회주의 리얼리즘socialist realism이 국가의 미학 독트린이 되면서 다른 개인적이고 표현적인 스타일을 제한하는 역할을 했고 이 억압적·지배적 사회주의 리얼리즘의 예술 규범의 기저에 추상주의 화법을 구사하는 소그룹들이 그 사회의 미학적 전위의 한 표현이 된 바 있다.*

1980년대 한국에서 민중예술가들에 의해 시작된 발언과 증언의 예술은 당시 한국사회의 지배적인 미학 규범에 도전했고, 또한 윤리·역사·서사·자기반영성·사회반영성·의사소통적 정의와 상호작용하는 새로운 '진실의 미학' 개념을 정의했다. 민중미술의 미학은 권위주의적인 정치와 경제 아래서 객체화되고 권리를 박탈당한 다수 사람들의 권리 회복에 유의미한 서사를 제공하는 '자기반영'에 있었다. 또한 민중미술의 미학은 권위주의 정권의 나팔수 역할을 했고 엄격한 검열을 받았던 대중매체를 통해서는 거의 들리지 않는 목소리를 들려주는 소통의 정의를 실현하는 표현이었다.

자신의 예술을 '주변'과 사회의 기층에서 객체화되고 소외된 대중의 우려 섞인 목소리를 보고 듣게 할 수 있는 스크린screen으로 만든 것은, 그러한 표현을 금지한 권력에 의해 이들의 예술을 '정치

* Shao Dazhen, "Chinese Art in the 1950s: An Avant-garde Undercurrent Beneath the Mainstream of Realism," in John Clark ed., *Modernity in Asian Art*, University of Sydney East Asian Series, Number 7, Wild Peony, 1993, pp.75~84.

적'인 것으로 낙인 찍게 했고, 그리하여 그들의 표현은 곧 군사정권에 의해 엄격한 검열이 대상이 되었다. 예를 들어 1980년의 「땅 IV」 「웅덩이 II」 등의 임옥상 작품은 불온하고 반정부적 성향이 의심된다는 이유로 1981년 12월경 작가의 작업실에 들이닥친 국가안전기획부 지시를 받은 문화공보부 직원들에 의해 압수처분을 받는다.

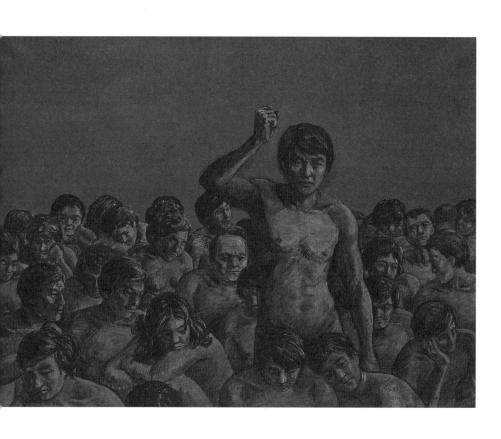

67

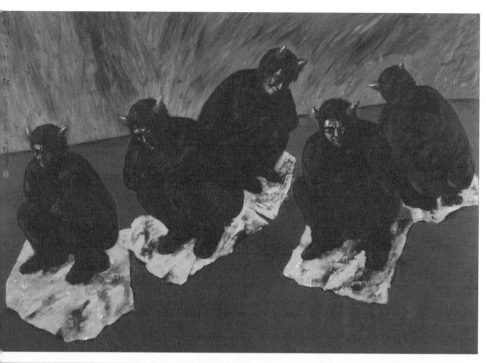

쓰러진 동지들에게
'91. 찬바람 조相逢

71

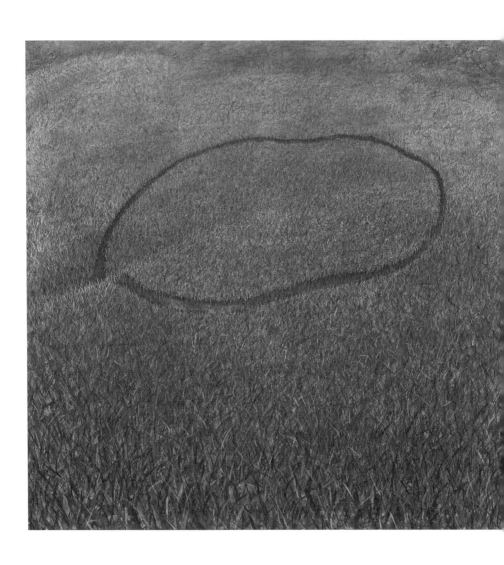

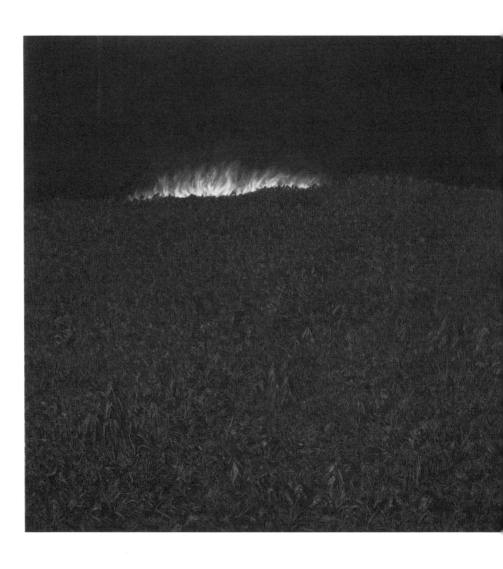

3 자연으로 돌아갈 수 있는 소재를 추구하다

임옥상은 지난 50년간 자신의 예술을 사회 내에서 대변되지 않은 사람들의 현실에 대한 이야기와 금지된 발언의 장으로 만들고자 하는 열망을 가지고, 자신만의 독특하고 친숙한 소통의 버나큘러vernacular, 모국어적 정치-미학 전략을 발전시켜왔다. 그의 작업에 지속적으로 등장하는 자전적 모티브인 땅을 중심으로 물·불·나무·금속이라는 자연철학의 5원소는 이를 위해 도입된 모티브로서 중요하다. 이 모티브들은 또한 그 자체가 생태적 메시지로서 급속한 산업화와 국가 경제성장을 지상명령으로 둔 시대와 문명grow-obsessed civilization*에 의해 객체화되고 침묵된 모든 것의 비유체이며

* 문진저 성장 속에 인간적·사회적 후퇴(human and social retrogression in material progression)에 대한 지적은 서구 맥락에서는 제1·2차 세계대전의 파괴 시대에 유럽에 등장한 비판적 학자들에 의해서 이미 시작되었다. 대표적인 예가 1930년대에 등장한 비판이론의 창시자인 프랑크푸르트 학파(Frankfurt School)의 아도르노(Theodor Adorno)와 호르크

그림 10 임옥상, 「웅덩이 II」(Puddle II), 126×190cm, 캔버스에 아크릴릭,
1980, 가나문화재단
그림 11 임옥상, 「새」(Bird), 215×269cm, 종이 부조·아크릴릭,
1983, 삼성리움미술관
그림 12 임옥상, 「나무 III」(Tree III), 121×208cm, 캔버스에 유채, 1980
그림 13 임옥상, 「웅덩이 V」(Puddle V), 138×209cm, 캔버스에 아크릴릭,
1988

현상의 기저에 존재하는 내재성 상징이다. 1970년대 이미, 더 정확히 말하면 1976년 이후 광주대학살 목격 후 그린 충격적인 「땅 IV」(1980) 제작에 이르는 기간 동안, 특히 다양한 모습으로 등장하는 땅은 임옥상 작품 전반에 걸쳐진 중심적인 모티브가 되었다. 사회에서 목소리를 상실한 사람들의 대리 자아로서 땅은, 종종 인간의 형상을 대신해 다양한 방식으로 의인화해, "침묵하고 있는 것"을 거부하는 듯 소리 없는 발언을 지속하는 듯한 형상으로 나타난다.*

이 책의 핵심 논지 가운데 하나는, 언급한 것처럼 임옥상이 자신만의 독특한 소통의 정치미학 혹은 모국어적인 버나큘러 정치-미학 전략을 발전시키는 데 의식적으로도 무의식적으로도 두 가지 다른 층위의 영감aspiration 혹은 목표의 결합을 위해 끊임없이 노력했다는 것이다. 첫 번째 목표 혹은 영감은 앞서 언급했던, 사회의 금기되고 억압된 이야기에 대한 발언utterance이고, 두 번째

하이머(Max Horkheimer) 등이다. 이 학자들의 현대 사회의 비판에 대한 논문은 그들의 유명한 책 『계몽의 변증법』(Dialectic of Enlightenment, 1947년 독일에서 처음 발간; 1972년 영어판 발간)에서 확인할 수 있다. 현대 아도르노 학자의 이 문제에 대한 주석은 주이더바르트(Lambert Zuidervaart)의 2015년 『스탠퍼드 철학 백과 사전』(Stanford Encyclopedia of Philosophy)의 문장 "자유롭지 못한 사회에서, 어떤 대가를 치르더라도 소위 진보라는 것을 추구하는 문화를 형성하는 바, 그 속에 인간이건 인간이 아니건, 타자가 되어버리는 모든 것은 주변화되고, 착취당하고, 파괴된다"는 것이다.

* Gana Art, *Lim OKsang: Metaphoric Realism*, p.46.

그림 14 임옥상, 「땅-선」(The Earth-Line), 112×146cm,
캔버스에 유채, 1978

는 사회와 문명 혹은 만물의 변화 기저에 자리 잡은 원리인 내재 성immanence에 대한 표현이다. 첫 번째는 앞서 설명한 것처럼 권위 주의 시대에 억압적인 사회상으로부터 탄생한 발언의 정치-미학 적 충동에 의해 추동된다. 두 번째는 보통의 한국인들에게 익숙한 모국어에 뿌리를 둔 사고·감성 시스템에 기초한 버나큘러 미학의 발전—소통의 미학—에 대한 그의 관심—민중미술가들의 공통 의 목표—에 의해 추동된다.*

다섯 가지 원소의 상극·상생원리를 기본으로 하는 자연철학은, 오행五行이라는 동아시아의 원소적·단계적 사상을 반영하고 있다. 기독교적 사고가 서구의 일상·언어·관습·사고방식에 깊이 뿌리 박고 있듯이 5원소에 기반한 이 자연철학은 우리의 일상 문화에 깊 이 뿌리박혀 있는데, 달력 체계와 주간 표현—예를 들어 화는 불, 수는 물, 금은 돌, 토는 흙 등—또는 한국인의 일상 언어와 관용구 등에서 그 예를 쉽게 찾을 수 있다. 오행론이나 '5원소' 또는 '다섯 상태' 이론의 기본 원소는 나무·불·흙·금속·물이며, 이들은 서로 상생·상극하며 불변의 순환을 지속한다는 것이 이론의 골자다.

동양에서는 너무나 토착화되어 전통 의학서적에서나 그 정의를

* 박소양, 「기억과 망각의 시각문화: 한국 현대 민중운동의 정치학과 미학 (1980~1994)」, 현대미술사학회, 『현대미술사연구』 제18집, 2005. 12, pp.43~72.

찾아볼 수 있는 이 이론의 간결한 정의를 위해 영어 백과사전을 참고해보았다. 오행론은 일종의 우주론으로서 다섯 개의 원소가 서로 이겨내고 계승하며 불변의 순환을 통해 변화를 만들어내고 이 원리가 방위·계절·색·음·신체 기관과도 상관한다는 이론이다.[*] 임옥상의 도상은 언급한 다섯 원소에 더해 이 원소들의 순환을 일으키는 (공)기 혹은 바람을 추가한다. 즉, 이 원소 이론은 우리가 보는 모든 현상의 기초이며 서로 다른 원소들이 서로를 극복하고 계승함으로써 우주 만물의 변화 양상을 만들어내는 불변의 순환론—변혁론의 원어민화를 위한 잠재력을 충분히 갖춘—과 관련 있다.

요약하면 이 다섯 원소의 의미는 임옥상의 버나큘러 정치-미학, 그림과 설치물 등 그의 작품이 보여주는 발언·서술성 이면에 더 깊은 심층적 의미를 형성하는 내재적 역할을 하고 있다. 즉, 5원소 이론의 중심 모티브로 땅과 흙이 임옥상 작품에 표현될 때 그것은 단순히 작가의 대리자라는 의미를 넘어 문명론적으로 심층적 의미를 내포하고 있다는 것인데, 작품에서 보이는 임옥상의 다양한 모습의 땅이 전달하는 표면적 의미와 심층적 의미는 다음과 같다.

[*] 이 간결한 정의는 이 책의 원본인 영어판에 포함된, 영어권 독자를 위해 브리타니커 사전에 등재된 'Five Elements/Wuxing'에 대한 정의를 참조했다.

① 땅은 임옥상 자신이 태어났던 농촌의 본질적 모습이고 그가 소중히 여기는 자연성naturalness과 직접적으로 관련된 자전적 모티브다. 그것은 그래서 또한 무차별적인 개발 과정에 의해 객체화된, 땅과 밀접한 관련이 있는, 그래서 무시되고 침묵된 사람, 즉 농민들의 비유체가 된다. 땅은 이런 면에서 임옥상에게 개인적personal이면서 정치적political인 모티브로 자리 잡게 된다.

② 땅은 임옥상 자신의 대리 자아alter-ego이며 그의 사회적 발언과 이야기의 주체다. 땅은 또한 억압적인 사회상에 의해 침묵당했으며 작가 자신이 누구보다 깊이 공감하는 타자화된 사람들의 대리 자아다.

③ 땅은 만물의 뿌리·근본이지만, 무분별한 도시화가 이것에 대한 우리의 인식을 약화시켰고, 성장 중독에 빠진 우리 사회는 땅의 내재성·생명력·반작용을 망각하고 있다. 유사한 방식으로, 이러한 성장 중독의 사회는 노동자·농민같이 사회 기층에서 일하는 사람들을 객체화시켰고, 그들의 가치를 망각하고, 그들의 목소리를 상실시킨다.

여기서 임옥상이 객체화된 땅과 기층 대중을 등가시한 맥락을 잠시 설명하자면, 많은 역사학자들이 지적했던 바, '한강의 기적'이라는 고도성장을 이룬 박정희의 20여 년간의 통치 기간 동안, 한

국의 대중들은 세계에서 가장 긴 노동시간과 가장 낮은 임금을 받아들이며 유연한 적응을 통해 '성장'을 위한 국가적 동원의 요구에 순응했다.* 그러나 전태일의 1969년 12월 19일 공장 관리자에게 보낸 편지에서처럼 당시 기층 노동자들은 성장이 지속되어도 변하지 않는 노동 환경과 경제성장의 공정한 몫을 받지 못했는데, 박정희의 기업 우선 정책은 이런 경제 정의에 대한 대중의 증가하는 목소리와 요구를 억제하는 방식으로 강화되었다.** 농촌이 이러한 산업화 우선 정책의 직접적 영향을 받으며 대규모 도시 이주와 정부 지원의 부재로 대부분 피폐해져가는 수순을 밟았던 것은 주지의 사실이다.***

요약하자면 임옥상의 작품에서 나타나는 땅의 다양한 모습은 이러한 급변하는 시대상에 대한 서사와 발언을 구현한다. 임옥상의 땅은 삶의 원천으로서의 땅이고, 타자화된 농민 자신이며, 도시화의 피해자, 개발주의의 대상이며, 주변에서 일어나는 모든 사건의

* Eckert, Carter J. · Ki-baik Lee · Young Ick Lew · Michael Robinson · Edward W. Wagner, *Korea Old and New: A History*, 1990, Seoul: Ilchokak Publishers, pp.402~403.

** 노동운동을 예로 들면, 1970년 청계천 평화시장에서 전태일의 몸을 사른 저항은 1970년대를 휩쓸고 1980년대를 거쳐 지금까지 지속되는 한국 노동운동에 불을 지폈다. 청계천 전태일 거리와 전태일상(2005), 전태일 기념관의 파사드(2017)도 임옥상이 디자인했다.

*** 박진도 · 한도현, 「새마을운동과 유신체제: 박정희 정권의 농촌 새마을운동을 중심으로」, 『역사비평』47호, 1999, pp.19~21, 37~80.

조용한 목격자이자 구획되고, 파헤쳐지고, 나눠지는, 죽은 자가 부활하는 혹은 그들의 환영이 비치는 장소, 다시 재생하는—수직으로 일어나는—생명력을 가진 무엇이다. 즉 임옥상은 권위주의 정권이 주도하는 전후 세계사에서 유례없는 가속화되고 무분별적인 성장주의와 산업화를 겪으면서, 땅을 포함한 이 원소적·내재적 모티브를 통해 우리 사회가 외면하고 소외했던 다양한 상처와 소외된 이들에 대한 이야기와 그들의 생명력에 대한 이야기를 동시에 하고자 하는 것이다.

발언의 미학을 모국어화하는 네 가지 단계

사회에 억압된 표현되지 않은 이야기에 대한 발언과 만물의 기초인 내재성 원리의 표현이라는 두 가지 층위의 목표 혹은 영감을 순차적으로 그리고 융합하며 발전해온 임옥상의 소통의 정치-미학은 1976년부터 지금까지 네 가지 단계 또는 네 실험 단계를 거치며 서서히 실현되어왔다. 이 발언과 소통의 미학의 궁극 목표는 다시 말해 사회미술의 원어민화 혹은 모국어화indigenization*로서 그의 미

* Asma-na-hi Antoine·Rachel Mason, Roberta Mason·Sophia Palahicky·Carmen Rodríguez de France, "Indigenization, Decolonization, and Reconciliation," *Pulling Together: A Guide for Curriculum Developers*, 2018. 9. 5.
'원어민적인' '토착화된' '체질적'이라고 번역한 '버나큘러' 문제는 이

술이 "친숙하고 토착화된 지식 시스템을 사용 가능한 다른 지식 시스템과 함께 결합하여 실제 공간·장소·마음hearts을 변화시키는 동력이 되도록 명백히 느껴지게끔 자연스러워지기" 위함이다. 또는 그의 예술이 관객들에게 이국적 스펙터클이 아니라 "경험의 층위가 보다 복합적으로 담겨 있기에 잠재적으로 더한 해방감을 줄수 있는 문화적·표현적 밀도의 구성, 그래서 특수한 문화적 공명을 가능하게" 하는 "인간회복의 공간"을 제공할 수 있게 하기 위함이다.* 또는 그의 예술이, "우리의 모국어와 문법체계"가 닮아 있으며, "죽은 전통이 아닌 살아 있는 전통 의식과 가치를 내포한 민족 문화를 거슬러 탐색하고 새롭게 재해석하고 자기의 풍토를 비비고 일어서는"** 미술언어가 되기 위함이다.

┃ 미 국내에 출간된 나의 다음 저작에서 언급한 바 있다. 박소양, 「오윤과 임옥상의 작품에 드러난 '신체적 리얼리즘' 혹은 '체질적 리얼리즘', 정치적인 것을 넘어서」, 현실문화, 2011, pp.91~109.

* 케네스 프램튼(Kenneth Frampton)의 비판적 지역주의(critical regionalism). Kenneth Frampton, "Towards a Critical Regionalism: Six Points for an Architecture of Resistance,"(1983) in Hal Foster ed., *The Anti-Aesthetic: Essays on Postmodern Culture*, The New Press, 2002, pp.16~31.

** 원동석, 「민중미술의 논리와 전망」(1984), 최열·최태만 엮음, 『민중미술 15년』, pp.26~45. 원동석이 '삶과 미술'전을 논평하며 민중미술이 추구하는 민족미학의 '민족적' 의미를 설명하는 대목인데, 공동체 내의 소통(공동체 바깥 예술 전문가의 시선을 위한 미술이 아닌)을 위해서는 외삽된 "이국적인 모던의 언어"(exotic modern language)로 느껴지는 현대미술이 아닌 모국어처럼 느껴지는 소통의 현대미술이 필요하다는 취지에서의 민족미학을 정의한다.

이 모국어적·비판적 지역주의의, 우리의 풍토성과 일상언어를 닮은 사회발언 미술 발전 단계 가운데, 1단계(1976~2011)는 임옥상이 유화와 아크릴 물감 같은 비내재적 매체와 땅을 비롯한 원소 모티브——불·물·나무·돌·바람 등——들의 이미지를 사용해, 불길하고 긴장이 가득한 충격적인 방식으로 사회 문제를 서술하고 발언하는 것이다. 이 단계가 후기 단계와 구별되는 것은, 동일한 자연과 내재적·원소적 모티브를 사용해 중요한 사회적 이슈에 대해 발언하고 상징적인 방식으로 억압된 이슈를 공론화시키는 지속되는 노력 속에, 첫 단계에서는 주요 소재가 여전히 유화와 아크릴 물감이었던 반면 나중 단계에서는 흙과 물, 종이와 같은 좀더 내재적이고 궁극적인 재료로 교체된다는 것이다.

이 단계에서도 예외는 있는데 먹과 종이를 사용한 실험적 그림, 즉 화선지·먹·유화 물감을 사용한 「산수 2」(1976)와 먹·아크릴을 사용한 「들불 2」(1981)가 그것이고, 심층적 목표인 내재적 미학의 발전에 대한 임옥상의 관심에 대한 알리바이가 된다. 1단계의 예외적인 이 작품들은 동양화 장르에 주로 쓰이나 임옥상의 생태적 '체질'과 맞기에 선택된 듯한 먹 등의 자연적 재료를 유화 물감이나 아크릴과 병행해서 쓴 것이 특징이다.

잠시 이 작업을 설명해보면, 두 작품 모두 전통적인 동양화의 형식을 그대로 차용한 듯하나, 「산수 2」에서 보듯 풍경으로 침입한

그림 15 임옥상, 「산수 2」(Landscape 2), 64×128cm,
화선지에 먹·유채, 1976

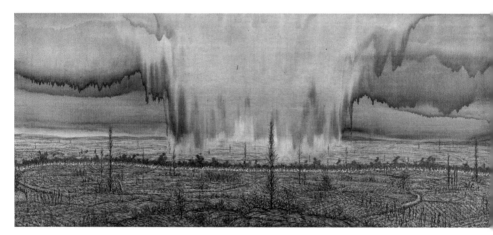

그림 16 임옥상, 「들불 2」(Fire in the Field 2), 139×420cm,
캔버스에 먹·아크릴릭, 1981, 국립현대미술관

현대적 광고와 「들불 2」 속 자연재해의 이미지 등으로 인해 이제까지 동양화 장르를 지배해온 '관조적'이고 '평온한' 풍경화와는 다른, 이 장르에 예상치 못한 시각적 효과를 내고 있다. 언급했다시피 이 단계에서 예외로 분류된 이 작품들은 재료·물질의 차원에서부터 내재성의 미학을 구현하기 위한 그의 관심에 대한 알리바이를 제공하는데,[*] 이 관심이 이때는 실현되지 못하고 10여 년이 지나서야—1983년부터 2단계 한지 사용, 2011년부터 3단계 흙 사용 그림—충분히 실현될 수 있었던 이유 또한 흥미롭다.

임옥상은 1970년대 서양화 전공으로 주로 유화나 아크릴 물감을 사용한 표현을 학습했다. 그러나 유화 물감이 특히 "체질적으로 맞지 않았던" 이유는 이것이 "자연으로 돌아가지 않는" 재료였기 때문이라고 구술한 바 있다. 즉 유화 물감이 임옥상의 내재화된 '생태적' 체질과 맞지 않았던 것인 데 반해 종이와 흙 그리고 먹 같은 재료는 "자연으로 돌아가는 물질"로서 그의 생태적 체질에 부합함을 느낀 것이다. 실제로 유화와 아크릴이라는 서양화[**] 재료를 대체할 수 있는 대안을 찾고 싶었으나 그 노력에 본격적으로 투자하지 못했던 이유도 흥미로운데, 그것은 실제로 앞서 언급한

[*] 1970년대의 단색화 혹은 모노그룹 회기들도 자신들의 추상회법을 도화화하기 위한 방법으로 캔버스 대신 삼베와 린넨 등을 자신들의 화폭의 베이스로 삼은 바 있다.

[**] 서구 모델의 수용자인 한국의 입장에서 '현대미술'과 동일시되었다.

그림 17 임옥상, 「불」(Fire), 129×128.5cm, 캔버스에 유채,
1979, 국립현대미술관

1970~80년대의 사회·정치적 상황 때문이었다.

즉, 이런 이유로 1단계 작업의 주요 핵심은, 내재적 원소 모티브를 사용한 사회적 발언, 즉 발언의 미학에 초점을 맞췄다고 할 수 있다. 개발 독재 시대인 1970~80년대의 사회상을 증언하기 위해, '경제 수치'가 아닌 그 속에 소외된 이들의 '인간상'에 초점을 맞춘 이 시기 발언 이미지들은 실제로 군사정부를 긴장하게 한 강한 발언성과 선동성이 특징이다. 이는 실제로 그에게 주어진 유화와 아크릴 물감이라는 재료의 '장점'—"강렬한 색상과 대비 효과의 표현을 가능하게 하는"—을 충분히 활용한 결과임이 흥미롭다.

예를 들면, 작가가 유화 재료에 대한 깊은 체질적·생태적·부정합적 불편함을 지녔을지언정, 발언성이 강하고 선동적이기까지 한 그의 그림의 표현성이 실제로 유화와 아크릴 등의 '강렬한 색상'과 '대조' 효과가 가능한 매체들로 인해 획득되었던 것이다. 즉, 땅 시리즈와 「보리밭」(1982)과 「보리밭 2」(1983) 등 원색과 보색 효과가 두드러지는, 실제보다 더 실제처럼 보이는 생경한 꿈 같은 이미지들은 자연주의를 거부하는 '소원하게 하기 효과'브레히트를 제공하고, 묘사된 것들 이면의 맥락을 다시 생각하게 만들고자 하는 효과를 불러일으키는 그림들이다.

당시 기득권층의 예술인 모노크롬의 무채색이 관객에게 불러일으키는 차분하고 관조적인 태도와는 대조적으로, 임옥상의 발언 미

그림 18 임옥상, 「땅 IV」(The Earth IV), 104×177cm, 캔버스에 유채, 1980, 가나문화재단

술 속 강렬한 색채와 대비 효과는 억압적인 환경 속에서 외부 검열의 장막과 내부 자기검열의 명령 효과에 굴복해 있는 관객들에게 시각적 충격을 주기 위한 그의 예술적 의도의 일부인 듯하다.

목소리를 잃어버렸음에도 불구하고 땅과 자연 모티브로 대변된 내재자immanence로서 주변과 역사에서 일어나는 모든 것, 즉 권위주의 시대의 충격적인 현실을 지속적으로 목격하고, 반응하고, 아파하고 있는, 이 시기 발언 미학의 중요한 예시적인 작업은 다음과 같다.

「땅 I」(1976)은 캔버스에 그려진 유화로 푸른 원 모양의 수수께끼 같은 고리가 있는 들판을 묘사한다. 이후에 나올 땅 그림 형상들의 예시가 될 전형성을 내포한 이 작품은 다른 작업에 비해 그 의미의 모호성이 두드러지는데 이에 두 가지 해석을 가능하게 한다. 그의 「작가 노트」에 따르면, 그가 꿈꾸는 예술의 궁극적인 목표는 "땅 위에 직접 그리는" 태초적인 몸짓인데 이것은 내재성 미학으로의 열망—임옥상 정치미학의 두 번째 축—을 반영하는 것으로 해석될 수 있다.* 이런 작가의 의도에 대한 단서가 없는 상태라도, 이 이미지 자체는 임옥상의 작품에서 반복되는 도상인 자연에 그

* 임옥상, 『벽 없는 미술관』, 에피파니, 2017, pp.42~43. 이 책도 「작가의 변」을 읽을 목적 이외에는 낮은 해상도의 도판과 번역 오류가 많아 참고 서적으로 적합하지 않다.

그림 19 임옥상, 「보리밭」(Barley Field), 98×134cm, 캔버스에 유채,
1983, 개인소장

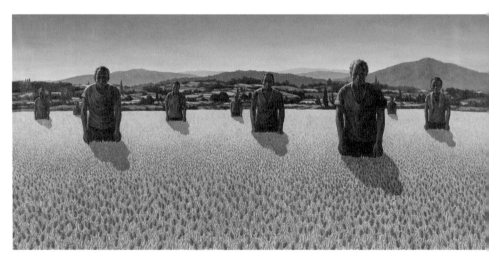

그림 20 임옥상, 「보리밭 2」(Barley Field 2), 137×296cm, 캔버스에 유채,
1983, 개인소장

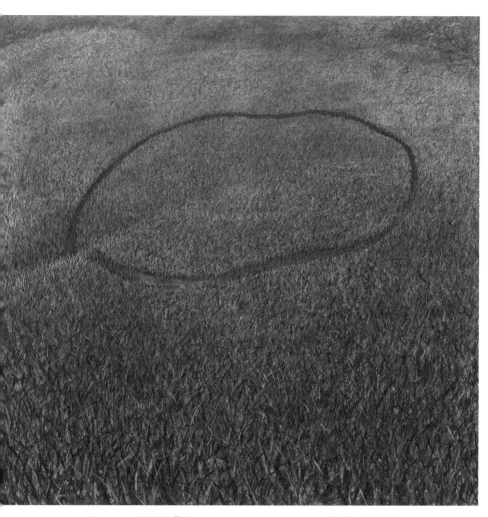

그림 21 임옥상, 「땅 I」(The Earth I), 110×110cm, 캔버스에 유채, 1976

려진 수수께끼 같은 인공적인 선을 묘사하는 이미지의 예시적 작품으로 볼 수 있다.

「땅-선」^{그림 14}도 푸른 하늘을 배경으로 화면을 꽉 채운 바위산에 수수께끼 같은 붉은 선이 그려진 초현실적인 느낌의 유화다. 위에서 언급했듯이, 인간이 개입한 흔적이 있는 이 자연 이미지는 개발 과정을 통해 무차별적으로 파괴되고 있던 자연의 대상화에 대한 비판적인 서사를 제공한다. 실제보다 더 실제 같은 이 이상한 꿈 같은 이미지는 언급했던 것처럼 자연주의를 배격하는 '소원하게 하기 효과'^{브레히트}를 제공하고, 관객이 묘사된 표면 이면의 사회적 맥락을 다시 생각하게 한다.

「불」(1979)은 넓은 빈 들판의 지평선에 타오르는 수수께끼 같은 불꽃을 그린 상징적인 유화로 오행의 두 원소, 즉 흙과 불이 함께 등장한다. 이들은 실제로 1970~80년대 격동기의 관객들에게 특정한 역사적 사건, 특히 19세기 말 동학농민운동(1894~95)에 대한 기억과 서사를 불러일으킨다. 즉 먼저 그림 공간의 대부분을 지배하는 들판의 검은 흙은 비옥한 땅으로 유명한 전라도 지역 ─위정자들의 쌀 수탈 계기가 된 농민혁명의 배경─을 연상시킨다. 그리고 땅의 지평선 위로 피어오르는 불꽃은 '죽창과 횃불을 들고' 들판에서 봉기한 갑오농민들의 이야기를 떠올리게 한다. 임옥상이 당시 일하고 거주하던 곳이자 불과 84년 전 농민혁명의 거점이었

던 광주에서 느꼈던 민주주의를 향한 긴장과 열정이 이 상징의 풍부한 시각적 서사를 만들어냈음을 짐작할 수 있다.

이 원소적 모티브의 그림이 문화적 기억공동체인 한국 관객에게 일으킬 심층적인 의미 효과는 '불'이 모든 것을 태우고, 모든 것은 '흙'으로 변모해, 그 속에서 새 생명을 싹틔운다는 변화와 혁명에 대한 상징적 서사일 것이다. 이 그림이 광주항쟁 1년 전에 그려진 점은 동학농민운동과 광주항쟁 모두 80년대 한국 민주주의 활동가들에게 '불완전한 혁명'으로 많은 영감을 준 사건이 된 것을 고려하면 흥미롭다. 즉 동학농민운동과 광주항쟁은 실제로 이 시민사회 전환기, 민주화 시기의 개혁주의자들에게 가장 큰 영감을 준 두 역사적 사건이 되었는데, 전자는 근대 초기의 사건으로 그 함의—밑으로부터 시작된 민주화와 반제국주의 운동—의 현재성 때문이고 후자는 같은 계기로 전국으로 번진 80년대 민주화운동의 직접적인 도화선이 된 사건이다.

「들불 2」(1981)는 앞서 언급했듯이 수묵화와 아크릴로 그려진 그림으로 물·불·하늘 등 자연 원소 모티브들이 모두 등장해 그들의 상호작용이 한바탕 큰 자연의 변화를 만들어내고 있는 대지의 모습이다. 활짝 열린 하는 아래 정체를 알 수 없는 들불이 번져와 들판을 태우고, 그 넓은 들판에 흐리고 어두운 하늘이 비와 함께 내려앉는데도 불은 땅을 계속 태우고 있다. 이는 마치 불·땅·나무·

물·공기가 서로 생성되고 상극하며 현상의 변화를 일으키는 오행 사상이 말하는 자연의 순환 원리를 그대로 재현하는 듯한 이미지다. 그러나 「불」과 비슷한 시기인 1981년에 그려진 이 작품 역시 단순한 철학적 풍경에 그치지 않는다. 그 대신 긴장이 가득한 당시의 사회적 서사를 관객에게 불러일으키는데, 광주항쟁 1년 전 광주와 전국에 감돈 긴장 상황에서 당시 광주에 거주하던 작가가 느낀 전조로서 임박한 정세의 전환을 암시하는 듯하다.

당국의 검열 대상이 된 「땅 Ⅳ」(1980)는 캔버스에 그려진 유화로 임옥상이 금기시된 발언을 다룬 이 시기 그림 가운데 가장 강렬한 인상을 주는 사례다. 들판 한가운데 벌건 속을 드러낸 땅이 있고, 캔버스의 강렬한 대칭 구도와 보색 효과가 인상적이다. 전체적으로 생경한 초현실적인 느낌을 주는 이 재난 이미지는 보는 이에게 심층적subterranean 긴장감을 자아낸다.

이 그림은 앞서 언급한 광주학살의 트라우마와 전두환의 검열에도 불구하고 대중과 예술가의 기억에 남아 그들을 지속적으로 괴롭혔던 수많은 죽음들을 상징적인 방법으로 증언한다. 임옥상은 이 피비린내 나는 사건을 목격한 지 몇 달 뒤 자신이 일하던 광주대학의 빈 강의실에서 이 그림을 그렸는데, 이 강의실은 정권에 의해 강제로 폐쇄된 상태였다. 광주학살은 이후 1993년 시민정부가 들어설 때까지 12년 동안 한국에서는 금기시되어, 어떤 언급과 재

(ⓒ)나경택(5·18기념재단 제공)

그림 22 1980년 5·18 광주항쟁과 학살

현이 허락되지 않는 사건이었다.* 이 그림에는 광주를 구체적으로 지시하는 어떤 단서도 없었지만 속을 드러낸 붉은 땅의 이미지가 (같은 기억 공동체에 속한) 당시의 관객들에게 광주에서의 학살을 떠올리게 했음은 놀라운 일이 아니다.

「땅 IV」는 1980년 12월 광주에서 열린 그룹전 '12월전展'에서 처음 선보였고,** 1981년 9월 서울 아르코뮤지움 개인전에서 두 번째로 전시되었다. 그러나 당국에 의해 전시 당일 금지 명령을 받았던 1980년 12월 동숭동 문예진흥원 미술회관의 '현실과 발언 창립 기념전'*** 이후 임옥상을 비롯한 '현실과 발언'의 작가들이 당국의 감시 대상이 된 상황에서 1981년 12월 국가안전기획부 지시하에

* 필자의 한국에서의 대학 시절 기억으로, 1991년경 학생회에서 새내기를 위해 마련한 비밀 상연회에서 광주 관련 동영상 ─ 비밀리에 떠돌던 외국기자들의 필름 ─ 을 보았던 것이 내가 처음 광주에 대해 알게 된 때였다. 당시 대학가에서는 빈 강의실에 불을 끄고 커튼을 내린 채로 이런 불법(?) 상영회를 진행했고 혹시나 들이닥칠지 모르는 경찰의 위협에 대비하곤 했다. 부산에서 올라온 순진한 새내기였던 나에게 이 영상은 큰 충격을 주었다.

** 이전 저작물에서 이 '12월 전시'가 '1983년'으로 잘못 표기된 것을 정정한다. 박소양, 「기억과 망각의 시각문화: 한국 현대 민중운동의 정치학과 미학(1980~1994)」; 박소양, 「오윤과 임옥상의 작품에 드러난 '신체적 리얼리즘' 혹은 '체질적 리얼리즘', 정치적인 것을 넘어서」.

*** 1980년 10월 17일 동숭동 문예진흥원 미술회관에서 예정된 '현실과 발언' 창립전은 작품들이 '불온하다'는 당국의 결정에 따라 '전시불가' 판정을 받게 된다. 전시 개막일 당일 전시장 전기 스위치가 모두 내려졌고 작가들은 촛불을 켜고 전시를 강행한 유명한 사건이다.

작업실에 들이닥친 문화공보부 직원들에게 이 그림은 압수되었다. 1987년 6월 대규모 국민 항쟁 이후 조금은 유화적으로 바뀐 노태우 군사정부 시기, 그리고 서울올림픽 1년 후인 1989년이 되어서야 임옥상은 국립현대미술관에서 이 그림을 되찾을 수 있었다.*

시대를 향해 발언하는 임옥상의 소통 혹은 버나큘러 정치미학의 두 번째 단계는 1983년경 한지와 같은 고유의 재료에서 새로운 가능성을 발견하고 사용 방법을 개발해 서서히 유화 물감을 대체하면서 시작된다. 여기서 한지는 임옥상의 가장 궁극적이고도 내재적인 재료이자 물질인 흙―3·4단계의 본격적인 재료―의 일종의 대안이 되었다. 후자에 관해서는 나중에 언급하겠지만 임옥상은 흙 사용의 기술적인 문제를 극복한 2011년 이후에야 본인의 작업에 그것을 완전히 통합할 수 있게 된다. 중요한 지점은 이 시기의 한지 사용으로 임옥상은 그림도 조각도 아닌 미묘한 입체 효과를 가진 그만의 '낯설면서도 친숙한, 친숙하면서도 낯선'uncanny, 그리고 사회적 이야기들로 가득 찬 종이 부조 시리즈를 만들어냈다는 것이다.

앞서 이야기했듯이, 임옥상이 1970년부터 계속되어온 발언과 내재성 미학을 위해 탐색해오다 한지를 발견한 것은 광주에서 긴

* 박소양·임옥상 인터뷰, 2022. 8. 10.

박한 2년을 보낸 후 전주대학교 미술학과 교수로 발령받으면서부터였다. 임옥상이 서울로 옮기기 전 1981년부터 1992년까지 일하게 된 전주는 지금도 그러하지만 한지 제작 공장으로 유명한 곳이다. 임옥상은 처음으로 완성품이 아닌 한지 제작 과정을 우연히 지켜보고 나서, "새로운 표현의 가능성을 찾게 되었다"고 한다. 펄프와 물이 만나 종이가 되듯 한지로 조각적 표현이 가능하다는 것을 알게 된 것이다. "땅으로 돌아갈 수 없는" 유화 재료와는 달리 한지는 '수성 소재'고, 친숙하고, 토착적이며, 자연적인 재료라는 점에서 임옥상의 잠재된 생태적 감성에 확실하게 어필했던 것이다.

또한 종이가 나무펄프와 물로 만들어졌다는 사실은 나무와 물─두 가지 원소─의 변이물로서 종이가 그의 자연철학에 기초한 내재적 미학의 조건에도 상당히 부합하다는 것이 나의 주장이다. 아마도 임옥상이 종이 부조 작업의 작업 과정에 대해 설명하면서 "너무나 힘든 과정"이었으나 엄청난 "황홀감과 자유로움"을 느꼈다고 구술한 이유는 그가 무의식적으로 느낀 것처럼 그가 찾던 '내재성'에 부합하는 재료와의 교감이 이루어졌기 때문이 아니었을까 추측해본다.

풍부한 사회적 서사가 담긴 임옥상의 독특한 한지 부조 그림에서 이 지역의 특수한 문화 감수성을 물려받은 관객이 느낄 수 있는 '친숙하면서도 낯선' 효과에 대해 더 상세히 설명하면 다음과 같

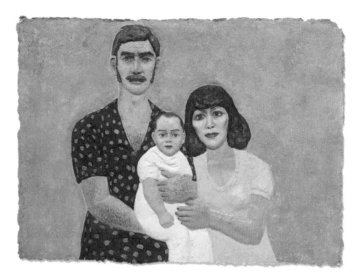

그림 23 임옥상, 「가족 1」(Family 1), 73×104cm, 종이 부조·아크릴릭, 1983

그림 24 임옥상, 「가족 2」(Family 2), 73×104cm, 종이 부조·아크릴릭, 1983

다. 1983년 작품 「가족 1」「가족 2」^{그림 23, 24}, 「밥상 1」「밥상 2」^{그림} ^{25, 26} 등 우리 사회의 어두운 이야기나 불길한 형상을 담은 극히 일상적인 이미지에서 보듯 '친숙하면서도 낯선' 효과는 한지가 주는 따뜻하고도 친숙한 느낌이 이 그림들이 다루고 있는 불편할 수 있는 사회적 서사와 충돌하는 데서 온다. 이 효과를 보다 상세히 설명하면 다음과 같다.

먼저 「가족 1」「가족 2」는 미군과 현지인들이 '양공주'로 지칭하던 기지촌 근처 한국의 여성 성노동자 문제를 다룬다. 이들은 한국전쟁(1950~53) 이후 주한 미군기지 근처에서 미군들을 위해 유흥과 성을 제공하고 생업을 유지했다.

두 폭으로 구성된 그림 가운데 「가족 1」은 행복한 꿈을 가졌을 다국적 가족─미국인 아빠, 한국인 엄마, 혼혈 아기─의 모습을 그린 반면, 「가족 2」는 미군과 여성 간의 행복한 결혼에 대한 꿈이 깨질 수도 있다는 경고를 내포한다. 「가족 2」는 1970~80년대를 걸쳐 90년대까지도 신문이나 전국적인 뉴스에서 자주 언급되던 주제를 연상시키는데, 미군이 미국에 잠시 귀국한 후 아내와 자식들은 그를 영원히 볼 수 없었다거나, 미군에 의해 이 여성들이 살해당하는 사건들이 그것이다.*

* 한국 측 수사가 불가한 끊이지 않는 미군 범죄에 대해서는 1992년 10월 참혹하고 엽기적인 '윤금이 살해사건'을 포함한다. Marie Myung Ok

이 작업은 두 나라 사이의 불평등한 SOFA* 협정에 의해 한국 측에 조사권이 없는 관계로 이러한 범죄에 대한 조사가 이루어지지 않은 것에 대한 암묵적 비판이 깔려 있다. 즉, 여성들의 인권을 보호하는 데 하등 도움이 되지 않았던 '종속' 관계에 대한 분노와 죄책감, 그리고 주권국가 국민으로서 가질 수 있는 깊은 굴욕감과 트라우마에 대한 서사를 내포한다. 잘 알려져 있다시피 드러난 사건의 내막을 살펴보면 그러한 범죄의 인종주의적 동기조차 확연한 경우가 많았으나, 당시 미군들은 SOFA에 따라 조사되거나 처벌되지 않았고 이는 현재도 마찬가지다.

임옥상을 포함한 1980년대 민중미술가들은 이 여성들을 실패한 아메리칸 드림과 불평등한 국제 관계의 희생자로 자주 묘사했는데(이미지 자체는 가치중립적이며 관객의 해석에 맡긴다), 다른 중요한 민중미술가인 김용태의 「DMZ」(1984)이라는 사진 콜라주 작품도 비슷한 주제를 다룬 민중미술 작업의 예다.

Lee, "The U.S. military's long history of anti-Asian dehumanization When soldiers returned home, they brought with them stereotypes that became embedded in American culture," *Korean Quarterly*(Spring 2021 issue).

* Status of Forces Agreement(SOFA). 1990년 민수와 이우 일싱 부분 향닝이 되었다고는 하나 미군 범죄와 SOFA 불평등 문제는 2022년 여전히 한국 사회에서 문제점으로 지적되고 있다. 오정현, 「'미군 범죄' 증가: 불평등 SOFA 언제까지」, KBS News, 2022. 8. 9.

그림 25 임옥상, 「밥상 1」(Dining Table 1), 86×118cm, 종이 부조·아크릴릭, 1983

그림 26 임옥상, 「밥상 2」(Dining Table 2), 86×118cm, 종이 부조·아크릴릭, 1983

「밥상 1」「밥상 2」는 밥과 국, 찌개와 각종 반찬의 구색을 갖춘 한국인의 전형적인 일상의 모습, 밥상이라는 익숙한 주제를 다루면서 일상의 전복이라는 불길한 반전도 다룬 두 폭의 종이 부조 작업이다. 이 익숙한 밥상 이미지는 한국인들에게 삶과 신성sacred, 그리고 그들의 뿌리 깊은 일상철학philosophy of everyday의 서사를 내포한다. 먹는 것은 한국인의 삶의 의식에 중심적인 역할을 한다. 그러한 내러티브를 위한 한지 재료의 사용은 관객들에게 식사와 관련된 내재성의 내러티브를 강화하는 효과를 주기 때문에 재료와 서사의 정합성이 두드러진다. 하지만 「밥상 2」에서는 이 밥상 위의 식사가 온통 검게 변해 있는데, 이는 마치 죽음과 재앙의 느낌을 불러일으키며 일상의 전복, 비정상적 상황에 대한 불길함을 전달한다.

「가족 1」「가족 2」와 「밥상 1」「밥상 2」에서 볼 수 있는 '친숙하면서도 낯선' 효과는 한지라는 소재의 사용이 유화 물감으로는 아마도 전할 수 없었을 좀더 육체적으로 친밀한 정서를 전달하기 때문으로 보인다. 국내 보수 비평가들과 해외의 신오리엔탈리즘neoorientalist 논자들이 자주 민중미술 이미지를 일종의 전통주의적이고 낭만주의적으로 묘사하려고 시도한 것과 달리 —비판적 지역주의·탈식민지·원어민화의 계기와 연동된 진보적 정치미학에 대한 무지함이 잘 드러나는 심각한 문제다— 1980년대 진보적

민중미술에서 한국 고유의 주제와 내재적인 재료가 운용되는 방식은 분명하다. 그것은 순수한 전통주의자의 것이 아니다.* 이는 작가의 소통의 미학 개발을 위한 방법으로 우리 문화의 기억 공동체에 뿌리를 둔 고유 재료와 모티브를 써서 친밀한 소통과 내재적인 비판을 가능하게 하는 방식으로 고안된 것이다.

좀더 설명하면, 보수적 문화주의자들이 민족 형식을 '오브제화' 하는 데 초점을 맞춘다면 진보적 민중미술가들의 내재적 전통——'민족 형식'은 80년대식 표현이다——사용은 그들의 소통성에 목적을 두고 있다. 즉 여기서 내재적immanent · 유산heritage · 전통tradition · 공동체communal 모티브는 긴박한 사회 문제를 친숙한 언어로 소통하기 위한 급진적 상상력의 재상징reframing 무기가 되었다.

이렇게 내재적 비판성을 추동하는 진보적 내재미학은 많은 민중미술가들의 정치미학에 공통적으로 나타나는 특징이다. 오윤과 홍성담 같은 민중 화가들이 부적과 탱화——토착 종교인 무속과 불교와 관련——와 같은 친숙한 시각문화유산들을 재프레임화reframing · 재목적화repurposing한 것도 이의 일종이다. 관객은 이러한 전통의 비판적 사용을 통해 친숙하지만 정적이고 비세속적인 의미에 한정해 경험하던 익숙한 시각문화의 재탄생과 내재적 비판성의 효과를

* 박소양, 「기억과 망각의 시각문화: 한국 현대 민중운동의 정치학과 미학 (1980~1994)」.

그림 27　오윤, 「마케팅 I : 지옥도」(Marketing 1: Jiogdo), 131×162cm, 캔버스에 유채, 1980

그림 28　불교 탱화(幀畵, Taenghwa)

그림 29 홍성담, 「세월오월」(Sewol Owol), 750×3150cm,
캔버스에 아크릴릭, 2014

동시에 경험한다.

「일어서는 땅」(1995)은 가로 3m, 세로 5m의 야외 설치작업으로, 실제보다 약간 큰 크기의 인간 형상들이 땅에서 일어나는 형태의 현장 종이 부조 설치물이다. 아쉽게도 "완전히 흙으로 된 작품을 땅에 만들겠다"는 작가의 꿈은 해결되지 않은 기술 문제로 이루어지지 못했고, 들판으로 이전해 종이가 흙의 대체재로 사용되었다. 즉 실제로 현장에서 작업한다는 것, "캔버스를 들판으로 이전"하는 것은 현장에서 "흙으로 그림을 그리겠다" "땅을 일으켜 세우겠다"는 그의 꿈을 일부 실현하는 것을 의미했다.* 그래서 이 작품은 임옥상 예술의지의 두 번째 축, 즉 내재성 미학의 궁극적인 비전에 대한 리허설 격이 된다.

이 단계에서 임옥상 작업의 또 다른 특징은 그의 발언의 미학에 본격적으로 내재적 재료—예를 들면 종이—를 통합하는 것뿐 아니라 평면 작업을 넘어 더 많은 설치작업들을 포함하기 시작했다는 점이다. 흙·물·나무·금속 등 자연 원소는 이제 상징적 서사 그림에서 모티브로서뿐만 아니라 이 시기부터 그의 설치작품 재료로서 적극적으로 통합되게 된다.

이 단계에서 주목할 만한 것은 5원소 가운데 하나인 금속이 마

* 이 책, 7장 「임옥상 예술하기」 참조.

침내 그의 원소 미학의 레퍼토리에 명시적으로 추가되었다는 점이다. 이는 임옥상이 2000년부터 매향리 주민을 위한 미술인들의 연대 행동에 참여한 이후 본격화된 것도 주목할 만하다. 경기 화성시의 작은 마을 매향리는 1954년부터 2005년까지 미 공군 사격장 '쿠니'가 위치하던 곳으로 한국 정부와 미군 당국 모두가 수십 년 동안 무시해온 심각한 주민 피해지역으로 악명이 높았다. 매일 밤낮으로 이어지는 훈련으로 포탄 소음과 진동에 시달린 마을 주민들의 정신건강은 갈수록 피폐해졌고 자살률 또한 전국의 어느 지역에서보다 높아져갔다.*

1987년 6월 민주항쟁에서 영감을 받은 주민들 스스로의 집단 항의도 1988년에 시작되었다. 그러나 동북아시아 평화를 위한 한미동맹이란 이름으로 이러한 주민들의 목소리는 무시되었고 우발적인 폭발이나 총격의 실수로 마을 사람들과 아이들이 죽고 부상을 입는 것을 포함해 수많은 사고들이 한국 정부의 묵과와 주한 미군 당국에 의해 일상적으로 은폐되었던 것이다. 매향리 프로젝트는 임옥상과 같은 1세대 민중미술 세대와 신세대 사회예술가들도 다수 참여해 주민들의 기나긴 투쟁에 대해 연대를 보여준 경우다.**

* 홍용덕, 「주민 목숨 걸고 포탄 치울 때 정부는…」, 『한겨레』, 2012. 8. 1.
** 1993년 시민정부 수립 이후에 한국 사회에서는 보다 광범위하고 포괄적이고 진화된 민주화를 위한 각계각층의 노력이 지속되고 있다. 1980년대부터 시작된 사회연대 예술활동——일명 민중미술의 한 분파로서 '현

임옥상은 2001년부터 매향리와 관련한 일련의 작업을 진행했고, 「매향리의 시간」(2007) 같은 작업에는 매향리에서 수집해온 포탄을 사용했다. 임옥상은 매향리 주민의 경험과 이야기의 맥락과 본질에 대해 파고들면서, 방어와 전쟁용으로 만들어진 무기들이 금속의 변형으로, 그것이 인간의 고통을 초래하고 있다는 점에서 정치와 이 원소(금속) 사이의 연결고리를 발견한다. 즉 금속을 포함한 흙·불·물 등 임옥상 작품에 사용된 재료의 원소적인 측면은 임옥상의 진화하는 소통의 정치 예술에서 심층적인 텍스트가

장 미술'—의 전통도 이러한 노력에 부응하며 다양한 방식으로 변모·진화하고 있다. (이 부분에 대한 국내외 일부 논자들의 곡해—즉 '민중미술 단절'론 등—또한 심각하기에 언급한다. 힌트를 주자면 토대의 변화가 상부 구조를 변모시킨다는 기본적 사실을 인지하지 못하는 논자들이거나 민중미술을 형식으로만 이해했던 보수평자들에 의한 곡해다.) 예를 들어 연대 예술가, 파견 예술가의 이름으로 (조직에 속하지 않은) 자율적 작가(이윤엽·전진경)들은 지속적으로 노동자, 도시빈민, 철거민 등 소외된 그룹, 개인, 공동체의 투쟁 현장에서 다양한 방식의 미술가 연대 활동을 이어오고 있다. 제주 거주 만화가 김홍모 또한 만화라는 매체를 통해 연대 미술가 활동을 지속하고 있다. 이들은 자신들의 활동과 연대를 독창적이고 아름다운 글과 그림으로 출판함으로써 대중과 소통하면서 시간성을 극복하고 사회 문제를 공론화하는 방식을 취한다. 2003~2007년 사이 4년 여간 893명 이상의 예술가들과 활동가들이 연대 활동에 참여했던 '대추리 연대 미술활동: 들사람들'이 보여주듯, 소외된 집단과 그들의 권리 투쟁 현장에서 예술가들이 보여준 한국 사회의 연대 예술 활동은 세계 어디에서도 찾아볼 수 없는 규모와 연속성을 지니고 있다. 893명의 참여 인원 중 411명이 시각 예술가였다(김준기, 대추리 미술가 아카이브, 2007). 1990년 이후 한국 사회예술의 진화에 대한 보다 심도 있는 논의는 다른 지면을 통해 다루겠다.

되고 있는 것이 틀림없다.

임옥상은 금속으로 작업하는 과정, 즉 금속을 절단하고 납땜하는 과정이 공기와 불과 관련한 원소들의 변형과 관련 있다는 것을 깨닫는 등 작업을 통한 끊임없는 깨우침과 발견에 대해 구술하기도 했다.[*] 금속으로 만들어진 그의 작품들은 종종 다양한 방식으로 조립된 얇은 금속판들의 모양을 하고 있다. 이는 설치 작업 「너는 부처고 나는 예수다」(2011), 「풍경」(2011)을 포함하는데 코르텐cor-ten이라는 시간에 따른 수분과 공기에 의한 금속 표면의 변형을 그 자체로 받아들이는 풍화스틸이 재료다.

1993년 원진직업병관리재단 설립을 시작으로 2003년 개원한 서울 중랑구 녹색병원에 설치된 스테인레스 스틸 공중 설치 작업 「글비가 내리는 뜰」은 원진 직업병 환자들과 그들의 새로운 삶에 대한 염원을 담은 글을 스테인레스 스틸판으로 형상화한 것인데 임옥상의 현장 관련 작업의 중요한 일부다. 녹색병원의 역사 자체는 앞서 언급한 1970년 11월 전태일의 자기 희생 저항 시위 이후 촉발된 한국 노동운동의 역사와 밀접한 관련이 있기에 이 녹색병원의 금속 공중 설치가 노동과 질병, 고통과 치유의 주제와 관련해 만들어내는 심층적 메시지는 매우 중요하다. 이 논의는 다른 지면에서 다루

[*] 박소양·임옥상 인터뷰, 「창신동 산마루 놀이터에서」, 2022. 5. 15.

그림 30 고양시 임옥상미술연구소에 남아 있는 매향리 포탄

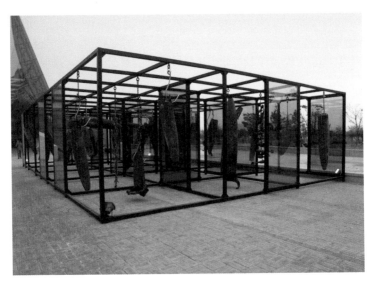

그림 31 임옥상, 「매향리의 시간」(Time of Maehyang-ri),
1200×1200×300cm, 2007

기로 하자.

임옥상의 발언과 내재성의 정치적 미학 진화의 세 번째 단계는 흙을 주 재료로 자신의 그림과 설치물을 마침내 완성해가는 시기다. 이 단계는 대략 2011년부터 시작되는데 종이에 흙을 사용해 완성된 「흙 웅덩이」(2011)그림 33 같은 작품이 그 시초가 된다. 임옥상이 1970년대 이후 가졌던 궁극의 꿈, "나는 계속 흙을 찾아나섰다. 최종 마감으로서의 작품 자체가 흙인!"의 단계에 이른 것이다.* 언급했다시피 1995년작 「일어서는 땅」 제작 당시 땅 위 종이 부조 작업에 대해 한탄한 이유는 그것이 흙의 대체물이었기 때문이고, 본격적인 흙 작업이 불가능했던 이유는 흙의 무게와 질량이 세로로 설치되어야 하는 회화 작업에 적용하면 건조할 때 금이 가고 떨어지는 등의 문제가 발생할 수 있기 때문이었다.

이 문제를 극복한 이 단계의 대표작들에 최근 몇 년간 완성한 대형 흙 그림들이 또한 포함되는데 최근 광화문 촛불시위를 표현한 상징적인 대형그림, 「광장에, 서」(2017)그림 38나 쌍용차 노동자를 그린 「구동존이」(2018)그림 50 등이 그것이고 이들이 (대중들이 자주 눈치채지 못하지만) 본격적인 '흙 그림' 그 자체라는 사실은 작품의 심층적 의미 완성에 대단히 중요한 의미를 지닌다. 상징

* 이 책, 7장 「임옥상 예술하기」 참조.

그림 32 고양시 임옥상미술연구소에 보관 중인 흙 샘플

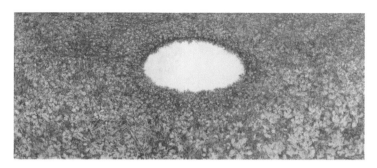

그림 33 임옥상, 「흙 웅덩이」(Soil Puddle), 137×341cm, 종이에 흙, 2011

그림 34 임옥상, 「양세기 26, 무제 2」(Two Centuries 26, Untitled 2), 각 36.5×51.5cm, 36.5×103cm, 판넬에 흙·먹·아크릴릭, 2012

그림 35 임옥상, 「양세기 10, 폐허 광화문」(Two Centuries 10, Ruined Gwanghwamun Gate), 39×56.5cm, 판넬에 흙·먹·아크릴릭, 2011

적·사회적 서사로 가득 찬 임옥상 그림들은 이제 내재성의 재료인 흙—조용한 목격자, 삶과 변화하는 모든 것의 원소적 실체—에 의해 조용히 뒷받침된다. 「광장에, 서」와 같은 작품의 해석에 이 재료가 제공하는 심층적 의미는 아직 다른 평론가들이 제대로 다루지 않은 부분이기에 이에 대한 나의 분석—이 책의 목적이기도 한—은 다음과 같다.

시대적 아이콘이 되어가는 「광장에, 서」는 2016년 10월경부터 시작된 대규모 광화문 시민 촛불시위 현장을 총 길이 16.2m, 높이 3.6m의 거대한 캔버스에 담은 것이다. 이 캔버스는 108개의 작은 캔버스—각각 폭 90cm, 길이 60cm—로 구성되어 있으며 필요에 따라 일부만 혹은 다양한 형태로 조립·전시할 수 있다. 이 그림의 첫인상을 좌우하는 첫 도상적 형태는 이 '시민혁명'을 완성시킨 상징인 수많은 촛불들로, 그것들이 만들어내는 동그란 불빛의 밝고 따뜻한 노란색과 다양한 톤의 오렌지색이 친숙하면서도 상징적인 느낌을 준다.

임옥상은 2016년 주말마다 시국을 우려하는 다른 시민들처럼 이 광화문 촛불시위에 참여했다. 이 시위의 열기와 시민들의 참여로 박근혜 전 대통령은 2017년 3월 부패와 권력남용 혐의로 임기가 채 끝나기 전에 헌법재판소에 의해 역사적인 탄핵을 맞게 된다. 국제 뉴스에도 보도된 이 사건은 5개월이 넘는 장기간에 걸쳐 자발

적이고 평화적인 집단행동을 통해 자기의사를 표현한 시민들—
낮에는 일, 밤에는 시위 참가—의 힘과 그들의 승리를 상징하는
사건으로, 전 세계적으로도 보기 드문 다이나믹한 참여 민주주의
의 성공 사례를 보여준다. 임옥상은 2017년 3월 이후 현장에서의
기억과 보도 사진을 바탕으로 몇 달간 이 작업에 몰두했고, 8월에
열린 가나아트갤러리 개인전에서 이를 처음 선보였다.^{그림 38*}

 내가 이 작품이 최근 몇 년 동안 임옥상이 작업한 작품 가운데
가장 주목할 만한 상징적인^{iconic} 역사화 가운데 하나라고 보는 이
유는 1970년대부터 진화해왔던 그의 원소주의를 기초로 한 소통
과 발언의, 그리고 내재성의 미학 표출에서의 새로운 성취 때문이
다. 요약하면 이 작품은 개개인의 시민이 사회의 원소들이라는 그
의 철학과 사회 변화를 위해 그들이 보여준 원소적 힘의 실체성을
그가 지금까지 다른 상징적 서사그림들을 통해 보여준 것보다 훨
씬 통합된 조형 방식으로 보여준다는 것이다.

* 이 그림은 시민들의 촛불시위 이후 당선된 문재인 대통령의 새 정부 청
사(청와대)에 걸리게 되었다는 뉴스가 송신되면서 한 시대의 상징적인
그림이 되었다. 이 작품이 처음 전시된 2017년 8월 가나아트갤러리 임옥
상 개인전에서 이를 우연히 보게 된 영부인 김정숙 여사가 이 그림을 새
정부 정신을 잘 보여주는 작품으로 여겨 청와대에 걸 수 있는지 갤러리
측에 문의했다. 이 전시회를 통해 이미 한 개인 수집가에게 작품이 판매
된 후였으나 그 개인 수집가는 이를 일정 기간 동안 청와대 관저에 대여
하기로 합의했다.

그림 36 2016년 10월 29일부터 매주 토요일 서울과 전국에서 촛불집회가
있었다. 촛불집회 결과 박근혜 대통령은 탄핵된다.

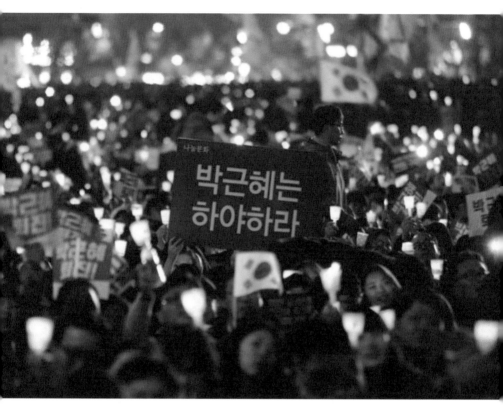

그림 37 광화문 촛불시위 현장

그림 39 「광장에, 서」 부분

그림 38 임옥상, 「광장에, 서」(At the Square, Standing), 360×1620cm,
캔버스에 혼합재료, 2017

그림 40 「광장에, 서」 부분

달리 이야기하면 임옥상 특유의 소박한 자연주의로 느껴지게 그린 쉬운 그림 같지만 이 그림에 담긴 심층적인 원소주의elementalism는 이 역사적 그림의 이면에 깔린 암묵적인 사회적·정치적·원소적 서사의 기초가 되고 있다. 임옥상의 모든 작품 내에 잠재되어 있는 원소주의는 이 작품에서 다음의 세 가지 중요한 조형 요소significant forms로 표현되고 각각 사회 변화의 원천과 방법에 대한 작가의 믿음을 표현하는 중요한 요소가 된다.

첫째, 이 그림의 첫인상을 지배하는 반복된 따뜻한 둥근 빛의 아우라는 그 자체가 원소인 '불'로서 화면 전면에 나타나고 있고 조금 뒤 언급될 원소인 '사람'의 형상을 배경 전체에 숨기고 있다. 이 전면에 보이는 둥근 촛불의 아우라는 최근 겪은 사회 변화— '촛불혁명'—의 원천이 무엇인지 즉물적으로 보여주는 역할을 한다. 이 둥근 원형의 반복과 다른 형상의 심층화는 임옥상의 다른 작업에서 두드러지는 자연주의적 형상주의보다 이 그림을 일견 추상적으로 보이게 하는 요소가 되기도 한다.

근접해서 보게 되면 둥근 빛의 뒤로 보이는 회갈색 톤의 배경에 시위 참가자들,그림 40 광화문 주변 도시 경관,그림 41 사람들 손에 들려진 시민 개개인과 단체가 자체적으로 쓴 슬로건과 깃발그림 39이 상세하게 그려져 있어 그림이 후세대를 위한 역사 기록화가 될 것임을 예감하게 한다.

128

그러나 조금 뒤 그 의미를 논의하겠지만 촛불의 밝은 빛과 대비된 회갈색 톤의 흙으로 그려진 '사람'이 캔버스의 배경에 베이스base처럼 처리된 점이 흥미롭다. 전체적으로는 다수multitude의 시민이 든 촛불이 이루어내는 장관이 이 그림의 전경과 중경을 완전히 지배하고 있고 먼 원경에는 광화문도 그려져 있다. 이는 캔버스의 위 끝나는 지점에 가까운 수평선으로 은은하게 묘사되어 있어—역시 회갈색 톤 흙으로—이 또한 후대를 위한 역사적 사건에 대한 레퍼런스로 중요하게 작용할 것임을 예감케 한다.

둘째, 작품 내에 잠재되어 있는 두 번째 원소주의는 이 대형 그림이 108개의 작은 캔버스로 구성되어 있어 이 작은 원소들의 배열·조립 방식에 따라 다른 전체상을 가진 그림으로 나타날 수 있다는 데서 찾아볼 수 있다. 이러한 캔버스 구성은 한국 민주화운동 역사의 특수성에서 드러난 시민의 힘의 특성, 즉 원소성을 잘 드러낸다. 이 유연한 캔버스의 구성에 대해, 임옥상은 공간에 따라 일부만 혹은 모두를 다른 구성으로 이 캔버스들을 전시할 수 있도록 의도했다고 구술한 바 있다.*

이 구성의 숨은 정치적 의미는, 다양성이 내포된 다수성에 대한

* 실제 이 유연성은 청와대 청사의 대여 전시 때도 빛을 발했는데, 청와대의 벽의 넓이가 108개의 화폭을 다 담기에는 작아 78개의 캔버스만 전시된 경우가 그것이다.

그림 41 「광장에, 서」 부분

것인데, 작은 내재적·원소적 단위, 즉 대규모 시위에 참가하는 개개인이 큰 그림을 완성하는 작은 단위로서 캔버스 하나하나처럼 역사를 변화시키는 큰 힘을 가진 요소가 된다는 것이다. 여기서 개개인은 전체의 반영이 아니고 개체성을 가진 자가변화가 가능한 원소self-mutating element로서 또 다른 조합을 통해서 전혀 다른 전체상의 일부로 나타날 수 있는 개체다.

이러한 다수의 특징과 그들의 힘은 영국에서 출간된 나의 2010년 영어 에세이 「권위주의 사회 이후 한국의 자율적 시민 공동체에 관하여: 축구 팬덤, 자발적 정치행동, 시민사회」*에서 상세히 탐구한 바 있다. 이 에세이는 이 주제에 관한 영어권 최초의 논문으로 디지털 소통을 매개로 한 '네티즌' 문화 혹은 디지털 시민의 특징을 다룬 것으로, 정치적 또는 문화적 계기를 위해 필요한 시기에 어떤 형태로든 국가 개입 없이 밑으로부터의 대규모 자발적 동원이 가능한 한국 시민사회의 역동적 특성을 2002년 월드컵 붉은악마 팬덤과 2004년 노무현 대통령 탄핵반대 촛불시위 문화의 사례 연구를 통해 탐구한 바 있다. 그러한 시민 저력의 기원을 1980년대 시작된 민중운동, 즉 시민연대운동에서 찾았고 그 진화

* "Inoperative Community in Post-Authoritarian South Korea: Football Fandom, Political Mobilization and Civil Society," *Journal for Cultural Research*(Routledge)(vol 14. Issue 2, April, 2010), pp.197~220.

그림 42 임옥상, 「광장에, 서 ver.3」(At the Square, Standing ver.3),
360×1080cm, 캔버스에 혼합재료, 2020

된 모습으로 발현된 것이 여기에 논의한 자발적이고 효과적인 대규모 시민행동이라는 것이다. 이 에세이는 2017년 박근혜 전 대통령 탄핵을 위한 촛불집회와 같은 시민행동이 다시 재현될 수밖에 없는 시민사회의 저력을 예견했고, 이러한 저력은 2020년 팬데믹 시작 이후 바이러스 확산 방지를 위한 시민들의 놀라운 자발적 참여와 그 예외적 효과—'한국적 예외주의'Korean exceptionalism* 라고 외신이 보도했고 전 세계가 주목했다—에도 그대로 드러났다.

작품 내에 잠재되어 있는 세 번째 원소주의는 이 그림에서 시위대, 즉 사람을 묘사한 부분의 재료가 흙이라는 사실에서 잘 드러난다. 즉 사람이 땅이며 흙이라는 임옥상의 원소 철학을 그대로 반영하며 이 그림에 내포된 다른 심층적·정치철학적 발언에 대한 흥미로운 해석을 가능하게 한다. 화면 전면에 도드라지게 보이는 촛불 형상 뒤로 짙은 회갈색 톤의 배경에 새겨진 흙으로 그려진 시위대의 모습은 앞서 언급했듯 그들이 마치 캔버스 배경의 일부가 되는 듯 일견 비가시적으로 묘사되어 있다. 물론 이를 시민들이 일이 끝난 저녁에 이루어지는 촛불집회의 특징의 시각화로 볼 수도 있으나, 다음과 같은 원소적 해석도 가능하다.

* Derek Thompson, "What's Behind South Korea's COVID-19 Exceptionalism?," *The Atlantic Daily*, MAY 6, 2020.

그림 43 임옥상, 「광장에, 서 Ⅱ」(At the Square, Standing Ⅱ), 300×990cm,
캔버스에 흙·먹·아크릴릭, 2019

그림 44 임옥상, 「광장에, 서 II의 에스키스」(The Esquisse of At the Square, Standing II), 사진 콜라주·흙, 2022~ (제작 중)

즉 개인으로서의 시민들의 힘은 그 자체가 커다란 유기체인 사회 그물망 속에, 그리고 일상을 살아가는 존재로서 현상학적으로 미미한 것으로 보인다. 그러나 시민들의 모여진 힘은 그들이 역사 속에 등장, 즉 가시화하는 계기를 만들어내며 사회를 변화시키는 필수 요소가 된다.

다시 말해 '원소'라는 내재적 존재가 그렇듯 이들은 비가시적이나 모든 변화의 기초가 되고, 다른 원소, 즉 다른 개인이나 사회적 힘들과 상호작용하며 주변에 필요한 변화를 일으키고, 이 과정 중에 스스로를 변화시킨다. 흙도 마찬가지이고 원소는 끊임없이 자기변화하는 특성을 가지고 있다.* 즉 밝은 빛 뒤에 자리 잡은 시민들의 모습은 이러한 시민 권력과 그들의 현상학, 즉 비가시와 가시 영역을 오가는 역동적이고 다변적인 모습의 상징인 듯 읽힌다.

1970년대부터 발전해온 시대를 향한 발언을 위한 임옥상의 소통의 버나큘러 정치미학의 네 번째 단계는 예상치 못한 장소, 즉 갤러리나 미술관 같은 제도 공간이나 인공적으로 구획된 정치화된 장소 등에 흙과 땅이 다양한 형태로 일어서는, 즉 현현하는 작업에서 볼 수 있다. 이 단계는 「흙의 소리」(2000)라는 사람 머리 형상의 대형 흙 설치물을 만들었을 때 이미 예상되었다. 실제 집과 같은 거

* 동양철학에서 사람은 모든 원소 —흙·물·불·금속·공기—의 통합으로 본다는 이론도 읽은 적이 있다.

대한 규모에 사람 머리 형상을 한 내부에 들어갈 수 있도록 디자인되어 있어, 관객은 흙의 내부에 들어가 그에 둘러싸인 듯한 경험을 할 수 있다. 이 예상치 못한 장소, 즉 다양한 문명의 현장에 상징적으로 '일어선 땅'들은, 2022년 10월 21일부터 2023년 3월 12일까지 국립현대미술관 서울관에서 예정된 임옥상의 개인전에서도 실현될 예정이다.

임옥상은 이 새로이「일어서는 땅」작업을 위해 2022년 3월 중순부터 4월 15일까지 한 금단의 '현장'을 찾아갔다. 그곳은 남북을 가르는 군사분계선DMZ 근처 임진강변 장단평야 근처—정부 허가에 의해서만 접근이 가능한—민간인 출입 통제선 안에 있는 마을이다. 여기에서 한 달 동안 지내면서 지역 농민으로부터 빌린 들판 위에, 길이 100m의 대지 여신을 땅 위에 그렸고, 4월 14일 마지막 날 공연 팀과 함께하는 노래와 춤 의식으로 대지와 그 신성한 대지 여신을 소환하는 과정을 기록했다. 임옥상은 또 이 평야에서 채취해온 흙으로 국립현대미술관 서울관에 전시할 높이 6m에 달하는 대형 흙 그림_{그림 45, 46}을 제작 중에 있다.*

우리 가운데 누구도 쉽게 접근할 수 있는 곳이 아닌 민간인 출입 통제선—분계되고 정치화된 곳—에서 나온 흙으로 만들어진 이

* 필자가 2022년 5월 한국 방문 시 그 제작이 한창 진행 중에 있었다.

그림 45 고양시 임옥상미술연구소에서 흙 작업 중인 임옥상 작가

140

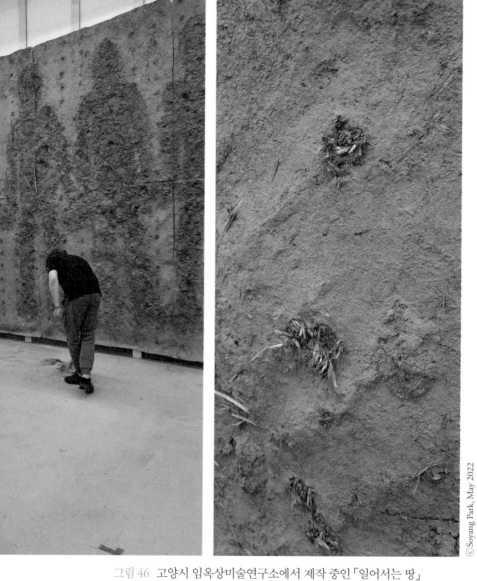

그림 46 고양시 임옥상미술연구소에서 제작 중인 「일어서는 땅」

작품들은 분단 69년이 지난 지금 한국 젊은 세대들의 일상에서 거의 회자되지 않는 분단 문제를 의인화하고 재인식하려 한다. 임옥상은 이 흙 작업을 통해 국토가 잘려져 있음을, 그리고 그 인위적 경계가 한반도의 정치·경제·문화적 발전을 저해하는 모든 문제의 근원임을 발언하고 서술한다. 임옥상의 개입은 방문객들이 이 흙 그림을 통해 그 망각의 분절된 땅을 일시적으로나마 경험할 수 있도록 하려는 듯하다.

흙과 땅: 생태적 정치학, 그리고 생태적 미래의 은유

흙은 임옥상에게 물질이자 메시지이며, 그의 개인적 기억에서 끄집어내고 1970년대부터 실현하고자 했던 그의 발언과 내재성의 정치미학의 윤리적 핵심으로, 생태적 미래ecological futurity에 대한 비유이기도 하다. 임옥상과 그 세대의 저항 미술가들은 1960년대부터 1980년대까지 권위주의 정권하에서 과속화된 산업화와 경제성장 기간 동안 한국을 지배했던 성장지상주의적 사고방식과 그의 일방성을 비판했다. 그들이 시도한 것은 산업화와 도시를 유토피아로 상정하고 '성장'이라는 이름으로 그에 따르는 어떠한 인적 희생도 정당화하는 정권과 엘리트 사회의 단일한 비전에 균열을 내고, 지속가능한 현대화를 위한 비판적·인간적·생태적 미래를 위한 제언이었다.

누군가가 정확히 지적했듯이, 우리가 이 시점에서 서구가 저지른 실수를 반복할 필요가 없다는 것은 한국을 포함한 산업화의 후발주자인 국가들이 주목해야 할 중요한 명제다.* 즉 원조 서구 발전 모델의 특징인 자연과 문명에 대한 이분법보다 혼합적 비전과 지속가능한 대안적 형태의 현대화 방법을 만들어내는 것은 우리의 과제일 뿐 아니라 우리 앞에 펼쳐진 새로운 가능성이다.

20세기 초 유럽 맥락에서의 고속 산업화 시기에 나타난 반예술·반문명·반이성주의 미술운동의 선구자적인 다다와 초현실주의자들의 선언과 실험에서 볼 수 있듯—버거의 영어판 *Ways of Seeing*의 표지는 '보는 것을 믿지 말라'는 작품의 메시지로 유명한 초현실주의 작가 마그리트의 작업이다—, 이들이 보여주는 것과 같은 반모던$^{anti-modern}$이 아닌 비판적 모던$^{counter-modern}$의 태도는 "억압적인 사회화 과정에 연루되어 있는 현대화 과정"이 강제된 모든 공간 속에 목도되게 마련이다.** 이러한 자기비판$^{self-critique}$ 과정은 그 자

* 조현·김용옥 인터뷰, 「서구의 신은 황제적…동학은 '우리가 하느님'이라 말해」, 『한겨레』, 2021. 7. 6. 김용옥의 간문화적 지식과 거기에서 온 중요한 혜안은 기자가 인용한 김용옥의 다음과 같은 언급에서 잘 드러난다. "그는 '서구가 추구해온 근대라는 이념을 추종해야 할 하등의 이유가 없다'고 선언한다. 서구의 근대가 낳은 터무니없는 인간의 교만, 서양의 우월성, 환경의 파괴, 불평등 구조의 확대, 자유의 방종, 과학의 자본주의로의 예속 같은 서구적 패턴을 우리가 반복해야 할 의무는 없다는 것이다."
** Bob Cannon, "Towards a Theory of Counter-Modernity: Rethinking Zygmunt Bauman's Holocaust Writings," *Critical Sociology*, 2016, Vol. 42,

체가 문화적 현대성cultural modernity*의 표현으로 한 사회의 모던화 과정에 반드시 필요한 자기교정의 비전self-corrective vision을 제공한다고 할 수 있다.

1970년대 후반 억압적인 현대성과 성장 우선 정책에 대한 비판과 함께 민중예술가 1세대가 등장했을 때, 당시 사회상을 지지하는 사람들은 임옥상과 민중미술가들의 '생태적' '비판적 현대성'을 '반근대적' '반성장'의 렌즈를 통해 재단하는 입장을 취했다. 이러한 편견은 일방적이고 억압적인 사회 관행에 대한 민중미술가들에게 프레임을 만들려는 국내외 예술 비평에도 반영된다.

내가 일하는 서구 학계의 세미나나 콘퍼런스에서도 서구중심주의 미술사학론과 시각에 여전히 매몰되어 있는 논자들에 의해 비슷한 비판 어조를 자주 접하는데 그들은 민중미술에 '반현대' 프레임—농촌 이상화 프레임도 이의 일종—씌우기를 즐기며 이는 종종 그들이 즐겨 쓰는 '반서구적'anti-western이라는 프레임과 등가

pp.49~69.
　* 하버마스는 유명한 『현대성과 포스트현대성』(1981)이라는 에세이의 『미학적 모더니티』에서 다다와 초현실주의가 등장할 수밖에 없는 필연성을 "역사가 주입하는 잘못된 규범성에 대한 반기"라고 설명했다. 이 에세이의 "Cultural modernity and societal modernization" 섹션도 참조할 것.
　Jürgen Habermas, "Modernity versus Postmodernity," *New German Critique*, No. 22, Special Issue on Modernism, 1981, pp.3~14.

적으로 쓰인다. 민중미술 해외 담론 형성에 영향을 준 일부 저작들은 이미 언급한 것처럼 이 프레임을 반복하는데, 한국사에 대한 부정확한 이해와 일견 탈식민주의와 문화운동의 기본 정서ethos와 방법methods에 일천한 서구중심적·엘리트중심적 기득권의 논리로 실제의 민중미술의 지향성 및 성취와 전혀 상관없는 담론들을 재생산하는 경향이 있다. 민중미술의 핵심인 탈식민주의 미술운동을 낭만적인 ―실효성이 없다는 함의를 내포한― 반서구로 표기하는 논자들의 담론은 민중미술에 대한 올바른 이해를 지연시키고 있다.*

* 탈식민지 문화운동의 기본 목표이자 방법인 '버나큘러'(80년대 민중미술 이론가들이 '민족'으로 표기한) 미술에 대한 관심과 노력을 실효성이 없는 '이상주의적'(홀릭, 136)이라는 프레임을 만드는 데 열중하는 것 이외에(이 책, 48~53, 59쪽 각주) 이 책의 5장 「의미 있는 형식에 대하여」 참조. 이 저자들의 또 다른 공통점은 'minjung'을 해외 독자들에게 소개하는 데 있어 "common people"(솔 리, 103; 홀릭, 136) 혹은 "lower class"(김영나, 167; 홀릭, 136)이라고 표기하는데 그 의도가 의심스러운 부분이다.
왜냐하면 심각한 엘리트주의적 정서가 깔려 있는 이 영어 단어들은, 'common people'의 경우 봉건 사회에나 어울릴 법한 표기로 현대사회에서 거의 쓰이지 않으며, 'lower class'(낮은 계층)라는 단어도 또한 전자와 비슷하게 봉건적인·엘리트적인 정서가 깔린 단어로 현대적인 의식을 지닌 일반인들은 금기(taboo)시하는 표현이다. 실제로 국내외를 막론하고 민주주의의 정서를 가진 사람들이면 쓰지 않는 이 표현을 이 저자들은 마치 이 운동의 주체들이 이런 류의 엘리트적인 단어를 쓴 것인 양 영어권 독자들을 위한 자신들의 저작에서 둔갑시키고 있다. 실제로 후자(이 책에 인용한 하버드 출판사의 한국사 개론서 저자인 에카르트·구해근·필자 포함)는 '민중'을 번역할 때 당연히 평등주의에 기반한 민주주

또 다른 1세대 민중예술가인 홍성담—1980년대 중요한 예술 그룹인 광주자유미술인협의회와 광주시민미술학교 등의 창립자—도 그의 작품이나 민중미술 작가들의 비판성에 대한 오해나 곡해, 즉 진보적 역사 정치관을 가진 민중예술가들에게 가해진 부적절한 '반현대'라는 프레임에 반응하듯, 그의 저작에서 '도시농업'의 중요성에 대해 언급하면서, 그는 결코 "땅으로 돌아가라고

의 정서가 담긴 'people' 'grassroot' 'majority' 'multitude'로 번역한다. 김영나의 경우 서구미술 교육을 받은 국내의 보수적 미술사가이기에 1993년 출간된 John Clark ed., *Modernity in Asian Art*, University of Sydney East Asian Series, Number 7, Wild Peony, 1993라는 아시아 현대미술 개론서, 155~168쪽에 실린 그의 글 Kim Yongna, "Modern Korean Painting and Sculpture"에서 이 낮은 계층 'lower class'이라는 표현을 처음 발견했을 때, 필자는 김영나의 원어민 영어에 대한 이해 부족으로 생각한 적이 있다. 이 에세이의 167쪽에 민중미술을 언급한 김영나의 문장은 "the most frequent themes were the oppressed conditions of peasants, lower-class people and workers in contrast to…"이다. 본인 스스로 엘리트 정서를 가졌을지도 모르는 이 노학자의 문제를 차치하면, 젊은 세대 학자인 샤를로트 홀릭과 솔 리는 해외에서 나고 자란 한국미술 학자로 영어권에 본인이 사용한 번역어의 의미를 충분히 알고 있다고 판단된다. 그렇기에 후자의 경우는 민중미술에 대한 의도적인 곡해가 아니라면 주제에 대한 기본적인 이해가 없는 상태에서 저작 활동을 한다고 볼 수밖에 없다.
한국역사에 대한 이해가 일천한 서구 대중을 위한 (그들의 우월적 자의식과 관점에 어필하는) 지식 상품을 만들어내는 해외 저자들의 문제에 대해서는 '신오리엔탈리즘'(이 책, 12쪽 본문과 각주 참조)이라는 주제어로 다른 지면을 통해 더 논의하도록 하겠다. 참고로 '신오리엔탈리즘' 적 담론은 안타까운 일이나 서구에서 발간되는 비서구국가에 대한 미술 논문(특히 현대) 90% 이상에 달하는 저작의 논조이기도 하다.

주장한 적이 없다"고 언급한 바 있다.[*] 한국 미술에 대한 국내와 해외 일부 담론 생산자들은 비근한 예로 민중작가의 상상력을 18세기 영국 낭만주의 반모더니스트들의 상상력과 동일시하는 듯한 경향—국내에도 번역된 샬롯 홀릭의 한국 미술 개론서에 신학철의 '도시 이상화' 비판 그림인 「신기루」라는 작품을 '농촌 이상화' 그림으로 둔갑시키는 등[**]—이 있는데, 이는 심각한 문제다.

임옥상은 1970년부터 진보적 운동가로서 '땅의 자연성'을 잊지 말고 우리의 앞으로의 미래 비전에 생태학적 이해를 포함시키고 회복해야 한다고 촉구해왔다. 환경운동에 관한 그의 관심과 참여는 잘 알려진 것처럼 이 주장은 개발 선두주자인 서구사회 내에서 이미 1970년대 이후 주류 담론이 된 생태 의식—산업화에서 파생된 다양한 환경 및 인간 문제를 해결하기 위한 자기 교정의 제스처—과 다르지 않다. 과잉개발의 폐해로 전 세계를 강타하고 있는 이상 기온과 기록적인 폭우 등 지구온난화의 재앙을 직접 겪고 있는 2022년 지금 그의 메시지를 정치라는 테두리에 가두기에는 너무 중요하다.

내가 이 책에서 소개한 임옥상의 예술 비전 가운데 덜 알려진 것

　* 홍성담, 『불편한 진실에 맞서 길 위에 서다: 민중의 카타르시스를 붓 끝에 담아내는 화가 홍성담, 그의 영혼이 담긴 미술 작품과 글 모음집』, 나비의활주로, 2017, p.283.
　** Horlyck, 이 책 48쪽 각주 참조.

은 그가 내재적이고 고유한 물질을 탐구한 이유가 유화 물감과 달리 "땅으로 돌아갈 수 있는" 재료들을 추구했기 때문이라는 사실이다. 즉 한지가 그에게 가치 있는 전통으로 여겨진 것은 그의 자연성 때문이지 그것이 막연히 전통 재료이기 때문이 아니며, 흙은 특히 생태적 미래성을 내포한 재료이기 때문에 그의 궁극적인 재료가 되었다. 이러한 생태관 자체가 그의 정치적 미학의 심층구조에 깔린 주요 발언이었으나 이러한 의식은, 한국의 1970~80년대 당시 미술계·엘리트 사회·대중의 한정된 이해의 지평, 즉 그들의 '기대의 지평'horizon of expectation*을 넘어서는 표현이었기에 우리의 이해에서 지연deferred되었다.

환경 문제는 한국의 경우 1990년대 민주화 이후에야 사회의 주요 공론 가운데 하나로 등장한다. 예를 들면 환경에 방점을 둔 최초의 시민단체인 환경운동연합은 1993년에 발족되었다. 고속 성장 시기인 1970~80년대 당시 한국에서 임옥상이 이야기하는 '생태적' 관점이 지나치게 '미래적'인 것으로 인식될 수밖에 없는 이

* 관객 수용 이론(reception theory)으로 유명한 독일 이론가 한스 로베르트 야우스(Hans Robert Jauss)는 모든 예술 작품은 사회적·역사적 '기대의 지평'(horizon of expectation) 안에 존재한다고 언급했다. 이는 한 작품에 대한 미적 반응이나 작품의 해석이 시대적·역사적으로 형성된 사회적 기대에 부합하는 공유된 '기대치' 또는 프레임워크에 의해 한정된다는(limited) 것을 의미한다.

그림 47 임옥상, 「하수구」(Sewerage), 134×208cm,
캔버스에 유채, 1982, 서울시립미술관

그림 48 임옥상, 「땅 II」(The Earth II), 141.5×359cm,
캔버스에 먹·아크릴릭·유채, 1981, 국립현대미술관

유다.

2022년 6월 6일 zoom 인터뷰*에서 흙 그림인「광장에, 서」의 재료와 물질성에 대해 이야기를 나누다가 임옥상은 사용된 흙들이 천연 접착제인 아교를 사용해 접합되었다고 했다. 나는 보관상 영구성에 대해 질문을 던졌다. 만약 그림을 상품적 관점에서 본다면, 작품의 물질성이 영구적이어야 하는데 자연 재료인 아교로 고정시킨 흙 그림은 그러지 않을 수도 있기 때문이다. 임옥상의 답변은 간단했다. 재료의 유한성 ─ 흙 작업의 핵심 ─ 을 이해하는 것이 소장자의 수용 조건이라는 것이다.

민중미술은 1970년 말과 1980년대를 통해 등장한 예술가들이 그들이 목도하고 경험한 국가경제 성장 과정의 억압적이고 비인간적인 측면을 고발·비판함으로써 이 시기 자기 반성과 자가 교정이 필요했던 한국 현대화 과정의 '인본화'humanization 노력을 상징한다. 그러나 이 인간의 고통, 인간적 필요, 자연의 고통, 생태적 파괴에 관한 걱정의 목소리들은 전 세계 유례가 없는 '경제적 기적'을 이루는 동안 당국의 조사와 검열의 대상이 되었고 침묵하고 억압받아야 했다. 2000년부터 공공미술 창작자로 활발한 활동을 시작한 임옥상이 2009년 서울 난지하늘공원 정상에 설치된 공공미

*「광장에, 서」에 대한 나의 작가와의 인터뷰, 2021년 6월 6일, 고양시 임옥상 미술연구소×박소양 캐나다 토론토 홈오피스 via zoom.

그림 49　임옥상, 난지하늘공원 희망전망대 「하늘을 담는 그릇」(The Bowl Filling the Sky), 1350×1350×460cm, 위스테리아·철·하드우드, 2009

술이자 전망대인 「하늘을 담는 그릇」을 직접 디자인하고 설치하게 된 점은 이래서 아이러니하다.

서울 상암동에 위치한 난지도는 1978년 이후 서울 쓰레기 매립지로 사용된 작은 섬으로 십수 년 동안 '죽음의 땅'으로 변한 후 1990년대 초 도시재생 과정을 통해 되살아난 상징적 장소다. 즉 이 「하늘을 담는 그릇」은 1978년부터 1993년 폐쇄될 때까지 15년 동안 급속도로 팽창한 서울에서 배출된 쓰레기들을 위한 장소에서 자연에 대한 경의를 표하는 기념비인 것이다. 상세하면 서울시의 재생사업 성공 이후 녹지화된 난지를 위해 '도시 갤러리' 공모를 시행했고, 이를 통해 선정된 것이 임옥상의 「하늘을 담는 그릇」이었다.

무장소성의 인문학적 서사가 박약한, 맥락 없는 장식 오브제로 가득 찬 서울의 공공미술 현장에서 극히 드문 장소성과 인문학적 서사가 완벽히 조화를 이룬 공공미술의 예로서 '그릇'은 중요하다. 서울 시민에게 친숙한 이 「하늘을 담는 그릇」의 특징을 짧게 설명하면, 디자인에 있어 장소와 유기적이고organic, 군림하지 않으며nondominant, 몰입–참여적이며immersive, 초월적elevating 경험을 가능하게 하는 전망대이자 기념비다. 더욱 흥미로운 것은 이제까지 책에서 논의했던 그의 자연철학에 기반을 둔 내재적 미학이 이 공공미술 프로젝트 디자인으로도 확장되어 오롯이 구현되었다는 점

이다. 여기서 내재적 자연철학은 '난지'라는 공간의 역사성 —과거와 현재—과 인문학적 생태적 교훈—미래성—에 대한 작가의 서사를 온전히 뒷받침하는 역할을 한다.

이 그릇 형상을 한 기념비이자 실용적 구조물은 '자연에 대한 경의'를 주제로 하는데, 제주 오름과 유사한 난지 언덕의 형상에 대치되지 않는 완만한 곡선의 낮은 구조물이라는 점, 내외부가 연결된 골조open skeleton라는 점, 이 전망대를 타고 자라는 등나무가 자연과 융합되고자 하는 이 전망대 디자인의 일부분이라는 점이 작가의 목표를 잘 체현하고 있다. 이 전망대가 특히 '내재적'으로 아름다운 이유는 이곳에 들어간 방문객들을 동시에 '땅'과 '하늘'로 만든다는 점이다. 즉 이 전망대를 멀리서 바라보면 땅과 맞닿아 있는 '그릇' 전망대 안에는 하늘뿐 아니라 난지의 재생된 자연 경관을 조망하는 사람들이 '담겨' 있는 것처럼 보이는데 이 부분이 그릇이 위치된 난지를 재생한 땅의 생명력과 사람—자신의 실수 혹은 파괴를 만회한 '하늘'로의 그들人乃天, 인내천 —이 마치 이 실용적 기념비의 제목「하늘을 담는 그릇」의 의미를 그대로 체현하는 듯한 인상을 준다.

자연철학에 기본을 둔 원소주의는 그가 민중미술운동의 선구적인 여성 멤버인 윤석남과 함께 작업한 남산 일본군 위안부 기념비「기억의 터」(2016)에서도 핵심이 된다. 임옥상의 공공예술 프로젝

트 전반에 이 내재적 철학이 어떻게 심층적 의미구조를 형성하고 있는지는 중요한 주제이기에 별도의 지면이 필요할 듯하다.

　이 책의 독자들을 위해 버거가 했던 것처럼 나의 논거를 뒷받침할 예술의 관객수용 연구*를 위해 다음과 같은 데이터를 수집, 분석해보았다. 한국에서 두 번째로 대중적인 인터넷 검색창 다음^Daum에 '하늘을 담는 그릇'을 치면 2009년 이후 2022년 7월 15일까지 약 8만 4,000건의 블로그·카페글·웹문서를 포함한 내용이 검색되고 이는 3만 5,000건의 순수 개인의 블로그 글—방문 사진·글·감상평—을 포함한다. 국내 최대 검색창인 네이버^Naver에도 같은 검색어를 치면 수만 개의 기사와 블로거 리뷰가 있다.

　「하늘을 담는 그릇」의 반응과 다른 작품에 대한 반응을 비교해보면 서울 청계천 초입에 설치된 35억의 구입비가 들어간 공공미술 작품으로 「하늘을 담는 그릇」보다 3년 일찍인 2006년에 설치된 미국 설치작가 클래스 올덴버그의 「스프링」^Spring에 관한 건수는 같은 기간 다음 기준 2,000건에 불과하다. 「스프링」은 서울의 무장소적 공공미술의 가장 값비싼 예로서 장소와 인문학적 괴리가 두드러지는 '문화서울'이 아닌 서울의 문화 주변성을 더 강조하는 효과를 주는 오브제다. 또 임옥상이 디자인한 남산 일본군 위안부 기념비 「기

* John Berger, *Ways of Seeing*, Penguin & BBC, 1972, p.24.

억의 터」(2016)에 대해서는 불과 6년이 지난 지금 총 8만 5,000건의 기사·블로그·카페글 등이 검색되는데 그 가운데 블로거 리뷰만 해도 4만 8,000건이다.

임옥상 작업에 대한 미학적 관객수용에 관한 연구 또한 존재하는데, 그가 한국 사회 내 가장 지속적인 대중의 관심을 끄는 사회적 미술작가가 된 현상에 대한 일종의 경험적 연구로 그 결론이 흥미롭다. 이 논문의 결론은 "임옥상 작업의 뛰어난 사회적 소통, 시대정신과 사회의 현실을 반영하는"* 그 작업의 이념성 또한 '예술성'의 일부로 한국의 대중들이 인식한다는 것이다.

결론적으로, 1970년대 말 억압적 시기에 화가로서의 삶을 시작한 임옥상의 예술적 시선을 규정지은 것은 우리 사회와 역사의 고난한 발전 과정 동안 목소리를 잃어버린 사람들의 삶과 그들의 실체성, 그들의 목소리였다. 그래서 그의 미술은 그가 속한 세대가 경험한 삶의 모습, 그리고 그가 목격했고 또 목격하고 있는 개인의 그리고 공동체의 경험에 대한 지칠 줄 모르는 발언이 되었다. 임옥상의 작품들은 한국 역사상 가장 압축적인 성장을 겪은 시기를 살아낸 한국인들의 역사와 그들의 이야기에 참여할 수 있도록 해준다.

* 이창현, 「1980년대 민중미술과 임옥상 작가의 사회적 수용에 대한 Q 연구」(A Study on the Perception of Minjung Art and Oksang Lim artist Using Q-methodology), 한국주관성연구학회, 2017, 35권, pp.41~58.

강한 발언성과 상징성, 그리고 두드러진 서사성, 변화무쌍한 표현 방식과 재료는 임옥상 작업에 통일된 한 가지 형식성이라든가 내밀한 조형 세계 등을 알아차리기 힘들게 한다.

20세기 이후 서구중심주의적 미술창작의 흐름이 개개 작가들의 브랜드화된 형식 혹은 형식적 포뮬러 만들기를 필수 요건으로 만들어온 걸 고려하면, 임옥상은 그와 반대의 길을 걸어왔다고 볼 수 있다──서구미술사에서 다다나 개념주의 같은 반형식주의anti-formalist 작가들의 이에 대한 저항 또한 중요한 미술사 발전의 원동력이 되어온 것도 물론 주지의 사실이다. 미술의 상품화와도 직접 연결된 '내밀한 조형성' '형식주의'에 대한 필자의 질문을 받았을 때 임옥상은 자신이 예술가들의 일상적인 루틴인 일정한 '공식 만들기'와 '반복'을 싫어한다는 것을 인정했고, 반대로 그는 항상 관련된 표현 방식을 고안하기 전에 마주친 각각의 이야기와 사건들에 대한 자신의 이해에 우선순위를 둔다고 대답했다.* 난지도의 (훌륭한 형식적 프로토타입이 될 만한) '그릇'에 대해서도 작가는 상업적 이익이 보장된 경우인데도 다른 장소에 반복하지 않겠다는 신념을 가지고 있었다.

결과적으로 특이하게도 내재적인 원소주의 외에 임옥상은 한 가

* 박소양 작가와의 인터뷰 5차, 2022년 3월 4일. 고양시 임옥상 미술연구소×박소양 캐나다 토론토 홈오피스 via zoom.

지 통일된 스타일 ― 김창열의 물방울, 박서보의 묘법, 아요이 쿠사마의 도트dots 등 ― 을 가지고 있지 않은 작가다. 그럼에도 혹은 그것 때문에 임옥상은 1980년 검열 대상이 된 「땅 IV」나 2017년 「광장에, 서」와 같이 '시대를 정의'하는 중요한 작품의 작가가 되었다. 그는 발언의 미술가이지 형식의 미술가가 아니다. 직업병처럼 독립적인 시각적 체계visual system, 시각 공식visual formula, 혹은 의미 있는 형태significant form를 찾는 미술 평론가들에게 임옥상은 영원한 난제conundrum다. 그러나 사회 철학자인 하버마스Jürgen Habermas에게 ― 만약 누군가 물어본다면 ― 임옥상은 최애의 작가일 가능성이 높다(그의 『소통의 미학』 이론 참조). 하버마스가 앞서 언급한 에세이 『현대성과 포스트현대성』Modernity versus Postmodernity, 1981의 '대안' 부분에서 말한 바는 다음과 같다.

"비전문가에 의한 예술 수용, 즉 '일상 전문가'에 의한 예술 수용은 전문 평론가의 예술 수용과는 다소 다른 방향으로 간다."

"예술가들과 비평가들은 항상 '문화 영역의 내적 논리'… 에 대해 걱정한다. 예술가들은 미학 전문가·비평가의 취향에 구속되지 않는 '미적 경험'을 추구할 수 있다. 그리고 그러한 경험이 '일상 전문가'들이 삶의 역사적 상황을 조명하는 데 사용되고 삶의 문제와 관련되는 즉시 그것은 일상 언어 게임으로 들어간

다."*

실제로 임옥상은 식자층 가운데 역사학자나 사회학자 등 미술비평가가 아닌 사람들이 가장 사랑하는 민중작가이기도 하다. 그리고 임옥상은 중요한 사건이 일어날 때 미디어에서 가장 많이 찾는 한국 미술계의 대중 지식인public figure이기도 하다.

임옥상의 민중미술은 반서구 미술사가 아니라 탈식민지주의 미술로서, 서구중심 미술 스펙터클의 지역상품으로서의 미술이 아닌 자신·환경·문화·공동체·인간성의 표현으로서의 미술을 복권하려는 노력이었고 그 노력은 현재진행형이다. 그들 세대의 이러한 노력의 여파로 한국은 1990년대 이후 지속된 민주화·탈식민화·경제성장·국민주권 성장이 가져다준 창의성 폭발로 글로벌 소프트파워 성장으로 변모하는 놀라운 경험을 하고 있다.**

전 세계 관객들을 사로잡은 영화 「기생충」(2019)과 넷플릭스 시리즈 「오징어 게임」(2021)의 특징은 이들의 장르가 유머와 다중장르—사회 묘사·유머·호러를 다 섞어놓은—를 특징으로 하는 한국형 '사회 리얼리즘'social realism이라는 것이고 이 대중예술 작업

* Habermas, *Modernity versus Postmodernity*, p.12. '대안' 섹션(11~12). 원문은 필자가 번역했다.
** 이러한 성장의 내적 요인을 탐구·이론화한 국내 학자의 서적으로 심광현, 『홍한민국』, 현실문화연구, 2005 참고.

의 두 창작자—1969년생 봉준호와 1971년생 황동혁—의 공통점은 역시 대학 시절 민주화운동과 예술의 민주화를 위한 검열 반대, 예술의 자기 정체성 찾기, 대안 문화운동에 참여한 경력과 그에 대한 자부심이다. (유튜브에 공개된 봉준호의 미국 영화인들과의 대화 행사에서도 이를 직접 언급했다.) 또 다른 이들의 공통점은 박근혜 대통령 시절 비밀리에 만들어진 '예술가 블랙리스트'에 올랐다는 사실이다.

임옥상의 미술과 사회적 행동은 예술전문가의 시선을 향해 있지 않다. 그의 예술은 1970년대 이후 꾸준히 미술계 밖과 유럽 중심적 예술 문법의 스펙터클 바깥에 존재하는 우리 사회 저변의 삶의 모습과 자신의 예술적 자아를 동일시한 결과다. 그는 자신의 창작물의 의미가 정직한 자기 자신의 것이기를, 자신이 속한 사회의 민주적 관심에 복무하기를 갈망한다.

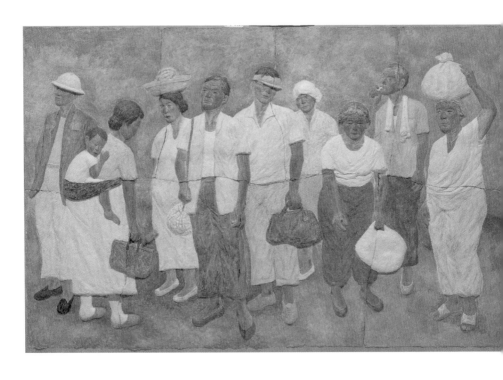

162

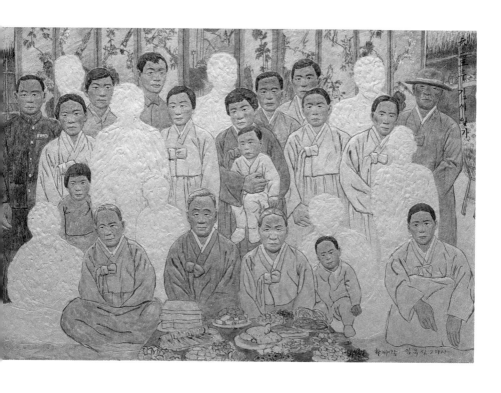

169

172

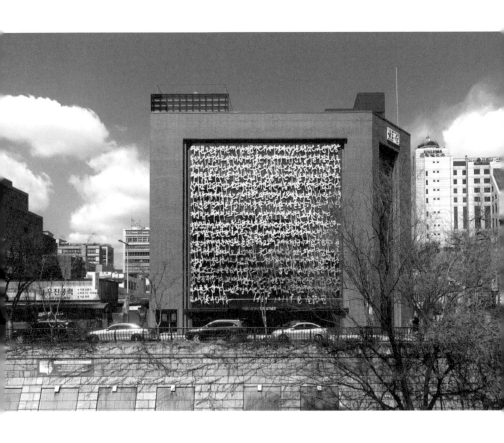

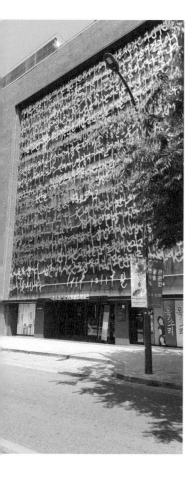

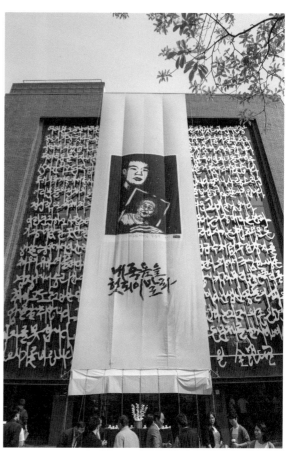

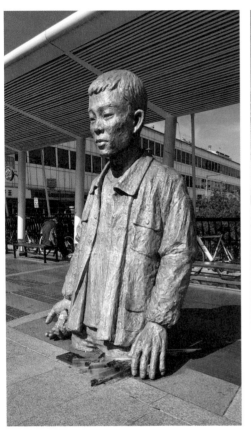
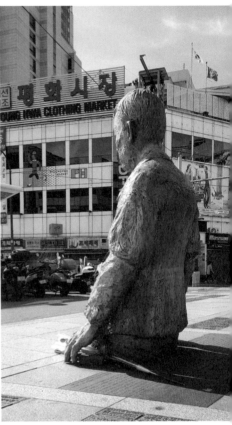

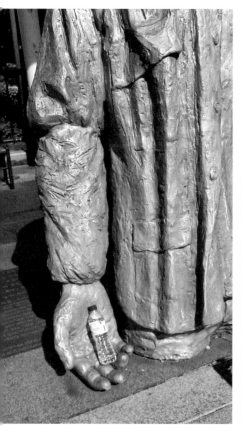
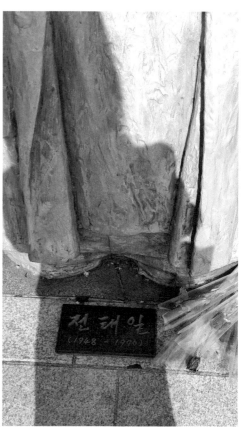

전 태 일
(1948 - 1970)

5 의미 있는 형식에 대하여
- 임옥상 작가와의 인터뷰

날짜: 2022년 2월 15일, 17일

장소: 고양시 임옥상미술연구소×박소양 캐나다 토론토 홈오피
스 via zoom

진행: 박소양(캐나다 온타리오 예술디자인대학 인문과학대 및
대학원OCAD University, Faculty of Arts and Science & Graduate Studies
부교수)

―이 책을 위해 총 8시간 이상, 다섯 번의 인터뷰 세션이 진행되었으며
지면 관계상 1차 인터뷰와 2차 인터뷰의 핵심만 포함시켰다.

―독자의 이해를 돕기 위해 부호 [] 속에 저자 박소양의 해설을 넣었
고 강조는 고딕체로 표기했다.

1. 의미 있는 형식
종이·물·흙의 발견, 유화로부터의 해방

박소양 '의미 있는 형식'에 대해 본격적인 대화를 나누고 있는데요. 작가님의 작업이 상당히 변화무쌍하고 반전이 있고 다양합니다. 그런데 그런 효과를 설명하는 작품 내의 형식적인 특징에 대해서 국내 평론계에서는 전혀 이야기가 진행되지 않았다고 봅니다. 이는 1980년대 변혁 시기에 나타난 민중작가 작품 비평의 일반적인 문제로, '내용주의'를 우위에 두고 '형식 분석'을 소홀히 해온 데서 그 이유를 찾을 수 있을 듯합니다.

미술평론은 작품이 전달하는 메시지가, 그리고 재료가 무엇인지를 넘어, 어떤 작품의 형식적 특질 ―선·형태·색·재료·톤·채도·스케일·설치 장소 등―이 어떤 방식의 정서적인 효과나 커뮤니케이션을 이뤄내는 "의미 있는 형식"Significant Form*으로 드러나는지에 대한 분석이 필요합니다. 즉 반형식주의 작가anti-formalist라 할지라도 작품의 의미와 효과는 어떤 차별적인 '형식'으로 드러나게 마련이고 미술평론의 소임은 그것을 분석하는 것입니다. 그 의미에서, 한번도 받아보신 적 없는 질문일 텐데요. 작가님 작업의 어떤 표현 형식과 재료의 사용이 효과적인 의미 생산과 미학 효과를 담지해

* Clive Bell, *Art*, Strokes, 1914.

내는, 즉 정서적인 효과라든가 커뮤니케이션을 이뤄내는 '의미 있는 형식'으로 인지되는지에 관한 제 견해를 바탕으로 질문드리겠습니다.

먼저, 제가 한 가지 주목하는 것은 작품 표현 매체의 다양성과 의외성인데요. 예를 들어 서양화 전공임에도 유화·아크릴뿐만 아니라, 흙·종이·철에 이르기까지 다양한 재료와 표현 기법을 사용해 오셨습니다. 이들 재료가 가지는 잠재된 표현성은 무척 다른데요. 1980년대 작업 가운데, 광주학살에 관한 그림 「땅 IV」(1980)와 대형 서사회화 「아프리카 현대사」 연작(1985~88)은 유화였고, 「귀로 2」(1983), 「밥상 1」 「밥상 2」(1983) 등은 종이 부조였습니다. 최근작 가운데 쌍용노동자에 관한 대형작 「구동존이」(2018)는 흙과 먹이고, 「여기, 흰꽃」(2017) 같은 산과 꽃을 그린 대형작들 역시 흙과 종이 부조 등을 사용하고 있으신데요.

유화와 아크릴 이외에도 좀더 내재적인 재료, 즉 1970년대에도 간혹 사용한 먹과 화선지부터 나중에는 종이 부조·흙·철 등을 본격적으로 사용하기 시작했고, 이들 매체가 드러내는, 사회변혁기 미술에 흔히 기대되는 발언성·표현성·선동성과는 다른 차별적인 정서적 효과와 다층적 의미에 대해 집중적으로 이야기 나눠보고 싶습니다.

임옥상 배경 설명이 좀 필요한데, 전 서양화 전공이지만 언제나 유화나 아크릴이 체질적으로 나와는 맞지 않다고 느꼈어요. 그러나 1970년대 대학 시절 [서양화 전공이기에] 유화를 하는 것이 당연시되는 분위기였고, 교수님들도 그랬어요. 다르게 이야기하면, 전공인 유화나 아크릴은 나에겐 뭔가 불편한 '옷' 같은 느낌을 주었고, 특히 유화의 기름, 즉 테레핀 냄새는 저를 언제나 불편하게 했던 기억이 있어요.

1974년 대학원을 졸업하고, 1979년에 광주교육대학에 부임했는데 정치적 상황을 비롯해 모든 것이 광주는 저를 미술적인 고민에만 몰두할 수 있게 두지 않았어요. 1980년에 광주학살이 있었고 새로운 재료와 형식을 탐색할 여유는 당연히 없었지요.「땅 Ⅳ」^{그림}¹⁸는 그 당시 내가 느낀 학살에 대한 심경을 그린 것이었고, 유화는 유일한 선택이었습니다.

1981년 전주대학교로 직장을 옮기면서 모든 것이 바뀌었어요. 어딘가에 썼던 것처럼, 거기서 흙과 물과 한지를 발견했던 건데 [치열했던] 광주와 달리 전주는 너무나 평온한 도시였던 거예요. 심지어는 가끔 학생들에게 "너희는 너무 평온하고 조용한 것 아니냐… 이래도 되냐"라고 물음을 던질 정도였죠. 그런데 아이러니하게도 이런 전주가 나 스스로를 돌아볼 수 있게 하는 계기를 만들어요. 난 전주를 이리저리 돌아다녔고, 그리고 주변 들녘들을, 심지어

신발을 벗고 맨발로 돌아다니기도 했어요earthing. 그것이 제게 뭔가 큰 감동을 주었던 것 같아요[흙과 땅의 발견].

그러다가 전주에 산재해 있는 종이[한지] 공장도 발견하게 됩니다. 우리에게 한지는 익숙한 재료잖아요. 그런데 이제까지는 완제품만 봐왔는데 그걸 만드는 과정을 보니 새로운 표현 방법의 가능성이 떠오르더라고요. 예를 들어 이걸로 조각 같은 캐스팅casting이 가능하겠다는 생각이 떠올랐고 그래서 종이 부조가 탄생한 거예요. 부조까지는 회화로 간주하는 분위기가 당시에 있었기에 되겠다 싶었죠. 한지는 물에서 만들어지잖아요. 수성이니 모두 자연으로 돌아갈 수 있었고 전 너무 흥분했어요. 유화는 그 기름 찌꺼기조차 다루기가 언제나 난감했거든요. 왜냐하면 이들은 자연으로 돌아가지 않으니까요.

그 [1981년] 이후 약 10년 동안 종이 부조에 매달렸습니다. 양공주와 미군에 관한 작업, 「가족 1」(1983)그림 23이 첫 종이 부조 작업이었어요. 이걸 마치고 나니 이상한 해방감이 들더군요. 그리고 한 달 동안 「귀로 2」(1983)를 완성했어요. 에어컨도 없는 곳에서 작업을 하며 황홀감과 자유로움을 느꼈어요. 「정안수」(1983), 「밥상 1」「밥상 2」(1983)도 그렇게 탄생되었고요.

그러니까 [1974년] 미대를 졸업 후 10년 동안 나와 맞지 않는 재료를 계속 따라다녔던 셈인데 그에 대한 회의가 컸어요. 이건 아

닐 텐데, 이건 아닐 텐데 하면서 말이에요. 그런데 돌파구를 찾은 거죠.

2. 흙 그림과 의미 있는 효과

「땅 IV」(1980), 「구동존이」(2018), 꽃 그림 (2003~)

박소양 새로운 재료의 발견과 의미 있는 형식에 대해 계속 대화를 하고 있는데요. 그럼 재료의 선택과 표현성의 관계에 대한 질문으로 넘어가볼게요. 그러니까 「땅 IV」 등의 강렬한 표현성과 선동성을 지닌 유화는 종이 부조 발견 전의 작업이었군요. 말씀하셨듯이 당시 유화나 아크릴이 작가님의 표현 매체의 전부였으니까요. 그런데 만약 1980년 이전에 종이 부조 등의 재료를 이미 발견했다면, 예를 들어 「땅 IV」와 같은 발언적인 작업을 완성하는 데 한지와 종이 부조를 활용하실 수도 있었을까요? 「땅 IV」를 예로 들면 작가님이 그림을 강렬한 색채의 유화로 그리지 않고 종이 부조나 흙으로 표현했다면, 그 그림이 전시장에 걸렸을 때 똑같은 발언성·선동성·표현성이 획득되었을까라는 겁니다.

임옥상 모든 재료가 그렇지만, 한지는 한지의 재료로서의 속성이 있어요. 물을 잘 빨아들이죠. 아마 표현은 가능했겠지요. 도료를 '도포'하는 방식으로요. 그러나 한지나 그런 재료 자체의 속성을

보면, 그 주제를 한지로 그리는 것은 하지 않았겠지요. 같은 효과를 가질 리가 없으니까요. 제가 보는 유화의 강점이라면 대비, [즉 표현적인] 컬러가 주는 극적 효과인데, 광주학살을 그리는 데 다른 회화 재료를 생각할 수 없었죠.

박소양 최근작 가운데 의외인 것은, 쌍용노동자에 관한 「구동존이」(2018) 같은 대작을 또 흙과 먹으로 완성하신 점입니다. 최근 꽃을 그린 대형작들 역시 흙이 주 재료고 먹과 종이를 일부 사용하고 있고요. 「구동존이」를 먼저 살펴보면, 이 작품을 멀리서 보면 흑백의 드로잉 같은 사실주의 화법의 그림입니다. 20여 명이 넘는 노동자들이 도열을 한 듯한, 결기를 다지고 싸우러 나가는 듯한 모습을 보도사진을 보고 그리신 것 같은데요, 이 작업에 흙을 사용한 이유는 어떤 필연성이 있나요. 왜냐하면 일견 그림의 주제인 '노동자'와 '흙'과 '먹'은 안 어울릴 것 같은 느낌을 줄 수 있는데요.

임옥상 네. 쌍용노동자 사태*는 한국 노동사에 길이 남을 사태입니다. 이 사건이 보도되는 동안 너무나 안타까웠는데, 사건 진행 중에는 달려들지 못했어요. 다른 프로젝트 때문이기도 하고, 뭔가 표

* 쌍용자동차 노조원들이 사 측의 구조조정 단행에 반발해 2009년 5월 22일부터 8월 6일까지 77일간 벌인 파업. 넷플릭스 시리즈 「오징어 게임」(2022)의 주인공 '성기훈'은 쌍용자동차에서 해고된 노동자들에서 모티브를 따왔다고 알려져 있다.

현했어야 하는데 그 시기를 놓쳐버린 거예요. 그런데 그에 대한 후유증이 있었어요. 노동자 10여 명이 하나둘 자살을 하는 거예요. 쌍용 쟁의에 참여했다는 주홍글씨 때문에 아무도 그들을 채용하지 않아 노동자들은 생활고에 시달리고, 회사는 합의 이후에도 계속 말을 바꿔요. 그래서 도저히 안 되겠다 싶어 이 작업을 기획한 거예요. 전시장에서 라이브 페인팅Live Painting으로 10일 동안 계속 유튜브 중계*를 했어요. 인사동 가나아트센터가 장소를 제공해줬고요. 노동자들도 초청해서 미안한 마음으로 함께한 것이지요. 최종 완성본은 세 폭으로 된 큰 그림인데,그림 50 양가의 한쪽 [날개]에서는 쌍용사태에 대해 [남의 문제가 아니라, 동시대의 문제라는 의미로] 글을 쓰게 하고, 다른 쪽 [날개]에서는 추모하는 의미로 진행된 관객참여 촛불의식의 흔적을 담았어요.

흙이 주 재료인데 처음에는 흙으로 할 수 있다는 생각을 못 했어요. 그런데 그간 흙을 사용해온 노하우가 있으니 해볼 수 있겠다는 생각이 드는 거예요. 제겐 노동자가 흙이에요. 다양한 종류의 노동이 있지만 노동자는 육체노동으로 갈수록 흙과 가까워진다고 생각해요. 즉 흙이 노동자의 정신인 것이죠. 그리고 흙은 관객 참여와 라이브 페인팅이라는 시간이 한정되어 있는 작업에도 용이한 매체

* 임옥상의 라이브 페인팅, 가나아트센터 '아트바캉스 2018', 2018. 8. 24~2018. 9. 2.

였어요. 유화는 마르고 다시 덧칠하고 하는 과정이 굉장히 느리고 관객이 만질 수도 없잖아요. 흙은 그런 긴 건조 과정이 필요없고, 함께 작업하면서 관객들이 그 흙을 만질 수도 있으니까요. 관객들이 같이하기에도 용이했죠.

박소양 흙의 가촉성tagibility이 참여적 작업을 가능하게 하고, 흙은 노동자의 몸이니 그 그림을 보는 행위는 관객들이 노동의 경험을 가촉적으로 느끼게 하는 효과를 가지고 올 수 있었던 거군요.

지난 5년간의 다른 흙 작업 가운데 또 눈에 띄는 것은 대형 꽃 그림들인데요. 「여기, 흰꽃」을 포함해 다른 주요 사회적 주제를 다룬 그림이나 익숙한 땅·흙·불·물·나무 등을 다룬 소재의 그림 사이에 꽃 그림이 계속 등장합니다. 작가님께 (다른 사회적 주제를 다룬 작품과 다른 듯한) 꽃의 의미가 무엇인지, 그리고 이 작업 역시 주 재료가 흙인데 어떤 필연성이 있을까요. 꽃 작업의 경우 비교적 강렬한 색채가 많이 등장하는 특징도 있습니다.

임옥상 이 그림[「여기, 흰꽃」]은 꽃 부분만 종이 부조고 나머지 [산맥과 풍경 등]는 다 흙이어서, 실상 완전히 흙 그림이에요. 그리고 아교와 먹이 추가로 사용됐죠, 캔버스에 흙을 접착하기 위해 아교가 사용되고 산맥들을 표현하기 위해 먹을 사용했어요. 「여기, 흰꽃」의 배경은 [2017년 촛불집회의 중심지였던] 광화문광장이

그림 50 임옥상, 「구동존이」(求同存異, Agree to Disagree),
227.3×545.4cm(3pc), 캔버스에 흙·먹, 2018, 개인소장

©Soyang Park, May 2022

그림 51 고양시 임옥상미술연구소에 보관 중인 「구동존이」

고, 흰꽃은 여기서 시민들을 상징합니다. 흰색을 선택한 이유는 우리 고유의 의미가 있잖아요. 기본base과 보편성universality의 상징과도 같고 조선 평민들의 흰옷을 연상할 수도 있고요.

모든 꽃 그림이 그런 것은 아니지만 제 꽃 그림 가운데 일부에는 제 개인적인 중요한 의미가 담겨 있습니다. 사람들이 꽃에 대한 예찬을 많이 하는데 꽃은 실제로 식물의 생식기거든요. 즉 이건 나의 성적인 정체성을 표현하는 거예요. 사람들은 작가 임옥상을 사회 문제나 역사적 주제 이런 쪽으로만 보고 있어요. 나는 인간으로서 내 전체를 그림으로 표현하고 싶은 거예요. 나의 어떤 특정한 부분뿐만이 아니라요.

박소양 지금 굉장히 중요한 말씀을 하셨어요. 왜냐하면 제가 이전에 쓴 글이 작가님 작업의 신체적인 면, '신체적 리얼리즘'에 관한 것이잖아요.* '정직성'과 '신체성'이 [담겨 있는 메시지뿐 아니라 태도 면에서] 선생님의 [규범성을 넘어서는 표현으로서] '사실주의' 미술의 핵심이라고 이야기한 바 있는데요. 국내에서 '민중미술가'라는 수식어가 마치 낙인처럼 "당신은 이런저런 작업을 해야 한다"라는 시선을 수반하는 게 사실이고, 그건 억압적인 면이 있

* 박소양, 「오윤과 임옥상의 작품에 드러난 '신체적 리얼리즘' 혹은 '체질적 리얼리즘」, 현실문화, 2011, pp.91~109.

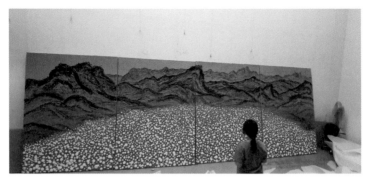

그림 52 임옥상, 「여기, 흰꽃」(Here, White flowers), 259×776cm(4pc), 캔버스에 혼합재료, 2017, 미국 덴버미술관 소장(작품번호: 2022.125A-D), 삼성문화재단 기금 구입 ⓒ임옥상

그림 53 임옥상, 「꽃-입」(Flower-Lips), 200×200cm, 캔버스에 유채, 2010

죠. 선생님이 쓴 「임옥상 예술하기」를 보면 "나는 자유롭고 싶다"라는 표현을 정말 자주 쓰셨는데요. 사회가 정한 규정과 시선에 얽매이지 않는 다양한 표현의 자유에 대한 욕구를 표방하는 소재가 꽃인 듯하네요.

임옥상 네. 초현실주의 자동 기술법같이 그냥 이것을 그리고 싶다는 자동적인 부름이 있어요. 그림이 나로 하여금 어떤 그림을 그리라고 자꾸 말을 걸면 제가 또 거기에 화답하고, 그 그림이 또 다른 그림으로 변모하고요. 그리고 말씀하신 것처럼 제 꽃 그림에는 색깔이 강렬한 작품이 많아요. 유화는 나랑 안 맞지만 한 가지 나를 만족시키는 것이 그 색감과 대조contrast가 주는 강렬함이에요. 흙은 촉감과 정서적 면에서 만족스럽지만 유화가 가진 이런 면은 없으니 그런 면에선 제게 결핍을 느끼게 하는 것 같아요. 꽃 그림도 그런 것 같아요. 내 결핍을 '꽃' 그림으로 채우는 거지요.

박소양 여기서 흙은 작가 자신의 육체라는 의미군요. 꽃은 흙 대지 위에 꽃피우는 자연이 가진 성성sexuality, 번식력fertility의 표현이고요.

3. 물질이자 메시지로서의 흙
자전적·사회적·생태적 의미

박소양 단순히 재료일 뿐만 아니라 다른 자전적·사회적·문화적·정신적 의미를 지니고 있는 땅과 흙에 관해 질문을 이어갈 텐데요. 작가님은 1970~90년대에는 땅을 소재로 한 회화를 많이 그리셨어요. 땅은 장소고 흙은 물질이잖아요. 잘 알려져 있다시피 자연철학의 기본 원소가 작가님의 사회적 상징주의 혹은 '은유적 사실주의'—임옥상 스스로의 표현—작업의 모티브가 되어왔는데, 그 가운데 실제로 흙이 중심자 역할을 하고 있는 듯 보입니다. 이제까지 작가님 작업에서 다뤄온 땅(흙)이 다양한 중첩적인 의미를 지닌다고 보는데, 땅(흙)의 자전적·사회적·생태직 의미를 생각해 볼 수 있을까요.

임옥상 [자전적·사회적 부분에 관해서] 인간은 모두 자신의 바운더리boundary, 우리가 사는 규정된 공간를 가지고 있다고 봐요. 우린 땅을 밟지 않고 살 수 없는데, 제가 땅에 관심을 가지게 된 것은 특히 우리 역사 속 특수한 분단 문제 때문에 더 그런 것 같아요. 내가 갇혀 있다는 느낌, 인간은 마음대로 오가는 왕래의 자유가 있어야 하는데, 그걸 못하는 것은 강요된 공간에 사는 강제된 삶인 듯 느껴져요. 그래서 이를 그려야 했어요. 왜냐하면 내 예술은 내가 인식하고

의식하는 한 방식이니까요. '국토'라는 표현이 있는데 그게 무언지, 내가 서 있는 이 땅이 어떤 경계에 의해 규정되어 있는 게 너무 부자연스러운 거예요. 난 내 '삶'의 공간이 예술의 공간에 선행한다고 보거든요.

박소양 아 인간과 땅, 토지Land의 필연적인 관계, 즉 자신의 몸과 역사적 땅을 동일시하는 정서와 사고를 말씀하시는군요. 토지의 문제는 서구 학계에서도 지속적으로 다루는 주제입니다. 이 주제는 현대미술에도 계속적으로 등장하는 주제인 커뮤니티·정체성·주권 문제, 그리고 최근 최대 쟁점으로 떠오른 지구 온난화 등과도 긴밀하게 연결되어 있습니다. 이 논의는 인간과 토지의 상호 관계가 인간이 자연에 의존하는 측면과 인간이 자연에 대한 [변형] 활동으로 이루어지는데, 이 관계성이 인류사회의 발전과 함께 급격히 변화하고 있다는 인식을 전제합니다.

실제로 작가님이 50여 년의 화력을 통해 그리신 '땅' 그림만 해도 상당한 수인데요. 상처 난 땅, 파헤쳐진 땅, 빨간 물이 고인 웅덩이가 파인 땅 등 우리 역사에 특수한 인간·사회·자연·땅과의 관계성에 대한 암시가 들어가 있다고 보여집니다. '분단'이라고 하셨는데, 이를 자기 문제로 인식하는 건 상당한 정치·역사적인 의식이 필요하다고 봐요. 예를 들어 지금 우리나라 20대들에게 물어보

그림 54 고양시 임옥상미술연구소에 보관 중인 흙 작업

면 대부분 분단이라는 그 사안 자체를 어떤 자기의 문제로 인식하는 경우가 드물잖아요[일상적 망각]. 이런 인식의 문제를 따져 들어가보면, 이건 세대적인 문제일 수도 있을 것 같다는 생각이 들어요. 혹시 작가님이 [다른 선생님 세대 작가분들과 마찬가지로] 농촌 출신으로서 땅과 가까이 살던 기억과 정서가 있기에 땅을 단순히 외적인 공간이 아니라 나의 몸과 연결된 공간으로 인식하는 데더 용이하신 게 아닐까요.

임옥상 네, 그럴 수밖에 없죠. 농촌에서는 땅을 중심으로 모든 관계가 규정되니까요. 농촌 사회에서 중요한 개념인 지주와 소작농도 땅을 가지고 있는지 없는지에 따라 결정되니까요. 내가 어렸을 때만 해도 농촌 사회였는데, 급박하게 산업 사회로의 전환을 경험했고, 지금은 디지털 AI 시대로의 전환을 경험하고 있네요. 내게 어렸을 때 형성된 정서가 도시와 충돌했을 것이고, 그 경험이 작품으로 나타났겠죠.

[분단 이야기로 다시 돌아가보면] 물론 어렸을 때는 분단을 생각하지 않았어요. 그러나 한국사의 모든 비극의 원인이 분단이라고 생각해요. 분단이 우리 사회의 정치·사회·문화 모든 부분에 한계를 지우고 강요하고 있다고 봐요.

그림 55 임옥상, 「하수구」(Sewerage), 134×208cm, 캔버스에 유채,
1982, 서울시립미술관

박소양 네, 저도 동의합니다. 백낙청 선생님이 '분단 체제'*라고 하신 말씀도 있듯이 말이에요.

땅의 사회적·생태적 의미를 계속 이야기해보면, 작품에 드러나는 땅의 모습들은 생명의 근원으로서의 땅, 농민들의 삶터로서의 땅, 도시화의 피해자로서의 땅, 개발 대상으로서의 땅을 생각할 수 있습니다. 물론 분단을 생각하면 인위적으로 갈라져 있는 우리의 '몸'으로서의 땅 등 다양합니다. 우리 사회가 세계 역사에 유례 없는 초유의 고속 성장을 하는 과정에서 겪어야 했던 여러 가지 상처라든가 소외된 것들에 대한 이야기를 선생님이 땅과 흙을 통해 하고 있으신 것 같습니다.

4. (도시화된 현재에) 땅과 흙의 실체는 어디에?

박소양 땅과 흙의 자전적·사회적·생태적·철학적 의미를 좀더 살펴보기 위해 질문드리겠습니다. 2017년 경기도 미술관의 김종길 큐레이터가 성곡미술관 '해석된 풍경'**이라는 전시에 관해 선생

* 백낙청, 『흔들리는 분단체제』(1998), 『한반도식 통일, 현재진행형』(2006), 『어디가 중도며 어째서 변혁인가』(2009), 『2013년 체제 만들기』(2012)로 이어지는 백낙청 사회비평집 가운데 첫째 권에 해당하는 『분단체제 변혁의 공부길』(1994); 백낙청, 『분단체제 변혁의 공부길』 개정판, 창비, 2021.

** 전시는 1세대 민중평론가 윤범모가 큐레이팅했다. 코리아 투모로우 2017 '해석된 풍경' 성곡미술관, 2017. 11. 25~12. 17.

님과 진행한 인터뷰 기사를 본 적이 있습니다. 우리 세대라면* 누구나 할 법한, "선생님은 왜 그리 흙에 집착을 하시는지요"라고 질문을 하셨더라고요.** 그 질문에 작가님은 "흙은 본성을 잊지 않는다. 흙의 정신을 잊어버리면 삭막해진다. 흙을 느껴야 한다. 그러려면 농사만 한 것이 없다. 예술도 무언가를 기르는 것이다"라고 대답하셨지요. 또 "세계와의 공감을 이루기 위해 난 흙을 만질 뿐"이라는 말도 덧붙이셨어요. 먼저 "흙은 본성을 잊지 않는다"는 어떤 의미인지 부연 설명해주실 수 있을까요.

임옥상 물론 내 자식 세대는 내가 가지는 흙에 대한 감성을 알지 못할 거예요. 그런데 나는 길을 가다 땅이 파헤쳐져 있으면 어떤 물질이 좀 비정상적인 상태에 놓여 있다 정도로기 이니라 내가 상처 받은 것처럼 느껴져요. 즉, '땅은 나다'라는 정서를 갖고 있는 거죠. 요즘 세대들이 '집착'이라고 해도 상관없어요. 땅이 분단되어 있다는 인식이 내 멘탈을 제어하고 있다고 느껴지는 이유가 이것 때문일 것이고요. 땅과 관련된 모든 것이 나를 동하게 합니다. 흙과 땅은 만물의 모든 현상의 근본이자 기초인데 이것에 대한 인식을 현

* 김종길 선생과 필자는 도시에서 나고 자란 1960년 말 70년대 초에 출생했다. 임옥상 작가와는 세대적으로 약 20년 차이가 난다.
** 김종길, 「임옥상: 풍자와 비판, 그 숭엄한 상징의 미학」, 코리아 투모로우, 2018. 1. 18.

대화·도시화가 [이를 망각하게끔] 약화시켜왔고, 내 작업은 그걸 재고시키려 합니다.

박소양 땅을 통해 "세계와의 공감을 이루기"라는 대목에 대해서도 부연 설명을 해주시겠어요.

임옥상 우리 [세계인 모두]는 '지구'라는 땅덩어리 [즉 거대한 흙덩어리]에 같이 살고 있다는 말입니다. 그게 우리의 연결성이고 동등성인데 우리는 주로 다른 관점으로 세계[인들의] 관계global relations를 바라보잖아요. 민족·국가·권력의 역학 관계, 권력의 지형 지도 등과 같은 관점이 우리의 관계성을 분절해서 바라보게 하고요. 다 내려놓고 보면 '교감'할 수 있는 부분은 우리 모두가 '대지' 위에 살고 있다는 점이에요. [이런 관점에서 세계를 바라보면 전혀 다른 관계성을 만들어나갈 수 있다고 생각해요.]

5. 땅과 흙
'반개발' '반공업주의' 모티브?

박소양 지금부터 논의를 더 풍부하게 만들기 위한 방법으로서, 반대파적인 직문devil's advocates questions을 해보고 싶습니다. 지금 21세기 우리가 사는 사회에서 [지극히 도시화된] 땅과 흙이라는 실체가 굉장히 애매모호하다고 보는 사람도 있습니다. 작가님 작

업을 '반개발주의' '반산업주의'라고 누군가 규정짓는다면 어떻게 답변해주실 수 있으실까요?

임옥상 아, 전혀 그런 게 아니고 반성critical reflection을 해야 된다는 거죠. 우리 사회의 흐름에는 언제나 일방통행 같은 메커니즘이 있잖아요. 거기에 매몰되어서는 안 된다는 거예요. 우리는 다 [20세기 유례 없는 한국의 고속 발전 사회에서] 멈추기도 하고 뒤돌아보기도 해야 된다는 것이고요.

박소양 제가 느낀, 그리고 한국 관객들의 이해도 정확히 그러한데, 민중미술을 폄하하고자 하는 논자들의 주요 프레임 가운데 하나가 작가님과 같은 민중작가 1세대들의 땅이나 농촌에 대한 작업—20세기 유례 없는 고속 발전 사회의 망각 구조에 대한 현실 비판 서사의 일부—이 '반공업주의' '향토주의'라는 걸 아시죠.

임옥상 네, 이야기 들었어요. 민중미술을 반현대, 케케묵은 옛날로 돌아가자는 주의로 해석하는 사람들이 있다는 것은 정말로 안타까운 거예요.

박소양 맞아요. 정말 말도 안 되는 소린데 이게 약간 서구중심주의적인 관점으로 모든 걸 바라보는 것에 익숙한 비평가들이 탈식민지화와 비서구 국가들의 문화예술 정체성 회복 노력에 필요한

다양한 저항 담론을 폄하하기 위해 자주 쓰는 클리셰^{cliché} 프레임이에요. 문제는 '모던'은 '서구'와 동의어라는 단선적 프레임—서구 모델에 기반하지 않거나 그에 대한 비판 혹은 반대를 통한 '모던'이 가능할 리 없다는 식—을 전제에 두고 서구중심적인 일방의 가정을 투사하는 거죠. 비서구권 문화의 서구 정치적·경제적·문화적 독점에 대한 저항, 타자들의 저항적 담론과 자기 정체성 형성의 노력을 실효성이 없는 '낭만주의'로 만드는 도식과 프레임을 민중미술에 그대로 적용하는 거예요.

최근 임옥상 선생님의 작업실을 방문했다던 영국 학자의 책 속 담론도 마찬가지입니다. 영어권에서 나온 두 번째 한국 미술사 개론서인데 한정된 문헌으로만 한국 미술사를 공부하고, 사회사를 바탕에 둔 운동으로서의 미술에 대한 시각이 전혀 없는 상태에서, 이전에 나온 김영나 선생님의 영어로 된 한국 현대 미술사 개론서에 썼던 표현—민중미술은 '반모던' '반서구주의' 미술운동이다—을 그대로 재생산하는 것을 볼 수 있어요. 위의 유럽중심주의 도식에 맞아떨어지니 그대로 받아들여지는 거죠. 우리나라에서 [분단 상황으로 인해] '빨갱이' 프레임이 먹히듯이, 서구에서는 '반서구' '반모던'이라는 프레임이 여전히 강력한 타자화 수사의 일종으로 잘 먹히거든요[서구중심주의 우월주의의 잔재]. 이 책들의 영어권 독자들은 한국사에 대한 지식이 전무한 상태에서

이러한 평가를 그냥 의심없이 받아들이는 거죠. 즉, 이 프레임 하나로 민중미술은 실효성이 전혀 없는 향토주의·낭만주의로 서구권에 인식되어버리는 거고요. 봉준호 감독의 「기생충」, 넷플릭스의 「오징어 게임」 등이 보여주는 문화적 힘이 이런 비판적 현대주의counter-modernity와 비판적 지역주의critical regionalism의 숙성의 결과라는 걸 모르는 듯해요.

6. 땅·흙의 실체와 미래성
동학과 간학문·간문화적 융합 학습

박소양 현대 도시사회 속에 흙의 실체는 어디에 있을까요? 그리고 흙을 통해 미래의 비전을 이야기하고 싶어 하시는데 흙의 미래성은 어디에 있다고 보시는지요.

임옥상 흙의 자연성 자체가 실체고 미래성이라고 생각해요. 모든 만물은 흙에서 나서 흙으로 돌아가잖아요. 『중용』에도 나오듯이, 동양사상은 흙·땅이 만물의 기본이고, 모성·육체성도 다 거기에 기반을 둔 원리로 설명됩니다. 세상의 중심자 역할을 하기에 이를 인간이 벗어날 수 없는 거죠. 이것[원리]을 잊고 살아서 현대 산업사회 인간성과 사회가 피폐화되고 있다고 생각해요. 부연하면 흙은 실체는 안 보이는 것 같지만 어디에나 있는 것이에요. 예를 들

면, 거리를 걷다 보면 [도시 어딘가에도] 봄이 되면 꽃이 피지요. 우리가 도시에 '흙은 보이지 않는다'고 생각할 수 있지만 우리 주변 어디에나 있는 거예요. 흙의 미래는 우리가 이러한 생명의 기본이 되는 흙의 실체를 아는 순간 시작된다고 생각해요.

박소양 자연철학—5원소를 기본으로 하는 오행—의 원리는 서양에 기독교적 사고방식이 일상에 녹아 있는 것처럼 우리 [동양문화권 모두의] 일상 속에 녹아 있는 사고방식의 일부인데요. 말씀 가운데 『중용』 등을 언급하셨는데 혹시 선생님 작품에 중요한 영향을 미친 철학이라든가 레퍼런스가 있을까요?

임옥상 내 작업에 영향을 준 한 가지 레퍼런스, 단 한 가지 철학체계… 그런 건 없어요. 그때그때 닥치는 대로 읽는 편이고 많은 책을 읽으려고 해요. 우리나라의 환경 자체가 내 정신세계에 영향을 주었다고 봐요. 즉 '잡탕'[다양성]이죠. 칸트·니체·존 버거·『중용』…. 최근에는 동학에 심취해 있어요. 나의 1970년대 말~80년대 작품들, [동학에 관련된] 「들불 2」(1981), 「웅덩이 V」(1988)는 내가 [동학혁명의 무대인 전라도] 전주와 광주에서 삶을 시작할 때 그린 그림들인데, 그때 동학에 대해 처음 관심을 가지게 됐어요. 1980년대 민주화 항쟁이 막 시작될 때고 난 작가이기 이전에 한 인간으로서 그런 탄압을 목격하고 내가 과연 그림을 그릴 수 있을까,

그림 56 임옥상, 「웅덩이 V」(Puddle V), 138×209cm, 캔버스에 아크릴릭, 1988

그림 57 임옥상, 「불」(Fire), 129×128.5cm, 캔버스에 유채,
1979, 국립현대미술관

그린다면 무슨 그림을 그릴 수 있을까라는 생각도 했어요. 그때는 동학사상이라기보다, '동학[농민]혁명'이라는 역사적 사건에 더 관심을 가졌던 것 같아요. 그 심오한 철학 체계에 대해서는 깊이 공부한 바가 없었는데, 실제로 그 시대 동학은 여전히 금기시된 사상이라는 측면이 있었어요.

박소양 아, 민중 사학자들이 1970년에 복권한 것 아닌가요?

임옥상 그렇기는 하나 아직 주류 학계는 동학을 민간신앙의 변형 정도로, 고등 종교가 아니라는 식으로 치부하는 분위기였어요. 그런데 제가 김용옥 선생과 교우가 있고 존경하는데 그분이 [동학 창시자 최제우의 경전인] 『동경대전』 번역 해설서를 작년에 내셨어요.* 저도 정독을 했는데, 깜짝 놀랐어요. 동학이 전 세계에 내놓아도 부족함이 없는 사상 체계임을 확신할 수 있었어요.

박소양 네, 동의합니다. 저도 지난 22년간 영국·미국·캐나다 학교 수업에서 동학사상의 골자를 가르칠 기회가 있었는데요. 동학의 인내천 사상 ─ 하늘이 인간 속에 있다Heaven is in people ─ 과 융

* 김용옥, 『동경대전 1: 나는 코리안이다』, 통나무, 2021; 『동경대전 2: 우리가 하느님이다』, 통나무, 2021. 동서양 사상의 핵심과 궤적을 꿰뚫는 혜안을 가진 학자가 유려하고 명료한 문장으로 써낸 21세기 관점에서 과거를 현재로 불러오는 탈식민지 민주주의 철학의 역작이다.

합종교적 면은 오늘날 관점에서 봐도 시사점이 많다고 생각합니다. 당시 중요사상——기독교·불교·토착신앙——들의 훌륭한 측면, 즉 그 시대정신에 맞는 사상적 요소——민본주의·평등사상·자연과 인간이 합일되는 사상 등——를 융합해 발전된 사고 시스템으로 만든 것이잖아요. 민주적·간문화적·융합적·이분법을 넘어서는 자연·인간·사회에 대한 사고에 기반한 미래적 사고 체계로서의 잠재력도 대단하다고 생각합니다.

임옥상 전 독서를 할 때 동서가 연결되는 지점이 언제나 보여요. 동학사상·『노자』·『장자』를 읽다 보면 니체의 사상과도 교집합이 보이고, 푸코·프로이트·융을 읽어봐도 전자와 연결 고리가 보이죠.

박소양 네, 동의합니다. 동서양이 통하는 융합적인 사고와 사고 방식의 차이를 줄이는 배움에 대해 저도 에피소드가 있어요. 유명한 프랑스 신구조주의 철학자 질 들뢰즈Gilles Deleuze의 저서들을 읽고 영국 골드스미스대학 시절 박사과정 세미나를 했어요. 2000~2004년 즈음이었지요. 제가 동료들에게 이해한 바를 설명해주는데, 동료들이 "넌 어떻게 그렇게 쉽게 이해를 하느냐"는 거죠. 들뢰즈가 그들에겐 너무 어려운 거예요. 실제로 저는 들뢰즈를 읽자마자 비유와 설명 방식만 프랑스식으로 바뀐, 동양사상인

그림 58 임옥상 작가의 자화상(미완)

게 느껴지는 거예요. 즉 [몸과 마음의] 이분법을 해체하고, 통합적인 '기'force 개념으로 중층적인 관계성 ─ 인간·사회·기계가 연결된 ─ 속에 그걸 재구성하는 식의 해방 방법a line of flight을 구축하자는 이론인 건데, 전 너무 이해하기가 쉬웠죠.

한국 학생들이 들뢰즈를 읽으면서 이국적인 서양사상처럼 읽으면 어렵지만, 그 단어만 따라가지 말고 그 의미를 이해하면 ─ 즉 '몸'에 이미 체현된 지식embodied knowledge으로 읽으면 ─ 오히려 쉽거든요. 실제로 제가 관찰한 바로는 제가 재직하고 있는 서구권의 이분법 문화 ─ 논리와 일상적인 사고의 기본 ─ 속에서 자란 친구들에게는, 제게는 너무 쉬운 이 사상을 너무 복잡하고 심오하게 느낀다는 거예요.

7. 땅-현장
생명·삶·투쟁의 장소

박소양 실제로 제게 보내주신 「임옥상 예술하기」(이 책, 7장 참고) 중간중간에 [1970년대 말 상황인 듯한] "나의 현장에 부재를 해소하기 위해서 나는 땅을 현장으로 삼을 수밖에 없었다"라는 표현이 나오고 1980년대에는 "땅에서 나는 더 이상 작업할 수 없었다. 왜냐하면 땅은 더 이상 국민의 것이 아니기에 나는 회화로 돌

아갈 수밖에 없었다"라는 대목도 나옵니다. "상황이 이러하니까…
나는 땅과 합일해야 되겠다. 내 몸을 혹사하는 노동을 통해"라는
구절도 나옵니다.

"땅과 합일하는 노동(미술)"을 통해 파괴와 소외의 사회상으로
부터 해소를 구하시는 건가요? 무엇보다 "나의 현장 부재 해소"라
는 표현에서 '현장'은 따지고 보면 당시 민주화운동권에서 익숙한
'현장' 개념 ─즉 노동자·농민·사회 취약계층들의 권리 투쟁의
장─과는 다른 의미로 쓰고 계신 듯합니다.

임옥상 네, 저는 평생을 실제로 내가 있어야 할 곳은 농촌인데 도
시에 던져진 사람처럼 느껴왔어요. 도시에 처음 왔을 때 가난하기
도 했지만 교육을 위해서든 취업을 위해서든 우린 도시로 와야 했
죠. 미대에 들어가고 나서도 내가 그리는 것은 자꾸 내 고향 모습들
인 거예요. 말이 안되는 정치 상황, 이상한 미술판, 그런 상황에서
'작가'가 되는 것도 절망적이라고 느꼈어요. 나도 노동운동에 투신
해야 하나 고민했어요. 물론 도시 노동자의 권력과 자본에 의한 착
취와 고통은 이해하지만 그게 제 길은 아니라고 생각했어요. 그리
고 진실은 내가 '땅'과 가까이 있을 때 제일 행복하다는 거예요. 그
러니까 '땅'이 나에겐 '현장'인 거죠. 그런 의미였어요.

박소양 개인적으로 잘 이해가 갑니다. 저도 도시에서 나고 자랐

으나 자연에 대한 정서가 강하게 있어요. 2년 동안 포닥 펠로우로 있던 영국 옥스퍼드대학에서도 텃밭을 일굴 정도이니까요. 캐나다 토론토에 와서도 고층 아파트에서 주택으로 이사한 후 몸이 좋아진 게 흙과 자연에 가까이 와서라고 느끼고 있어요. 그런데 조금 더 세대적인 문제를 파고들어가보면, 저희 어머니[1949년생]가 작가님[1950년생]과 같은 세대이시고 경상도 근처 시골 출신이신데 [20대에 도시로 이주], 농촌이 너무 싫으셨대요. 가난하기도 했지만, 불편하고 논밭일은 너무 힘들었고, 한마디로 고됨이 어머니가 농촌에 대해 가진 기억의 전부라고도 하세요. 작가님과 제 어머니의 차이는 어디에 있을까요?

임옥상 그분들은 너무 밀착되어 있었기에 아마도 노동 이외에 다른 환경적 면이나 그런 것들을 관조하고 감사하기 힘드셨을 것 같아요. 나도 충청도의 시골에서 자랐지만[중학교 때 도시로 이주], 좀 다른 점은 제 부모님이 저에게 노동을 해도 되고 안 해도 되는 환경을 만들어주셨어요. 집에 소도 있었고 밭도 있었지만, 삶과 정서를 관조할 수 있었지요. 계절이 변하는 것과 그 아름다움, 그러니까 자연과의 교감을 느낄 수 있을 정도로 육체적으로 덜 고된 삶을 농촌에서 보냈기에 그렇다고 볼 수 있겠지요.

8. 땅과 현대미술
시각과 촉각

박소양 현대 미술의 글로벌 트렌드는 완결된 오브제나 그런 것보다 물질적으로 해체된 유동성fluidity이 강조되는 [디지털 아트도 그런 면에서 트렌드에 잘 맞는] 것인데 작가님이 땅(흙)을 가지고 하는 작업은 그와 반대로 육중한 혹은 부동의 느낌을 줍니다. 누군가 작가님의 작품이 현대적이기보다 회고적이고 전통적인 느낌을 준다라고 평한다면 이것이 이유일 수 있다고 봅니다. 이에 어떻게 답하실 수 있을까요?

임옥상 내겐 디지털 미디어가 그리 익숙하거나 편안한 도구가 아니에요. 무엇보다 그 미디어에는 내 '정서'가 움직이지 않아요. 저는 개인적으로 이 디지털 미디어로 뒤덮인 환경이 현대인에게 주는 피로도가 아주 크다고 봐요. 말씀하신 [디지털 미디어의] 빛과 유동성이 사람들에게 상당히 강렬하게 다가갈 수 있지만, 이건 실체이기보다 거울에 비친 '반영'처럼 허상이거든요. 다시 말해 '육체성'이 부족하다는 거죠.

디지털 세대는 눈을 중심으로 한 경험을 과도하게 요구하고 있어요. 80% 이상의 정보를 눈을 통해서 취하고 있고 나머지 20%를 다른 걸로 채우는 상황인 거죠. 다른 감각, 즉 맛·냄새·소리·촉감

그림 59 서울시 강남구 삼성역에서 옥외 광고로 쓰이고 있는 미디어 아트

218

Soyang Park, May 2022

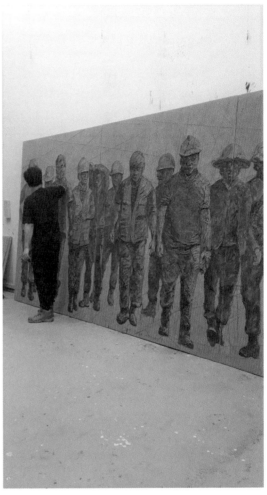

그림 60 고양시 임옥상미술연구소의 흙 작업

이 주는 경험과 감각은 무궁무진해요. 우리는 시각적 인식의 한계를 알아야 합니다. 흙은 만질 수 있잖아요. 흙을 만질 수 있다는 것은 육체성을 느낄 수 있다는 것이에요. 흙은 몸이니까요.

박소양 이해합니다. 그래서 현대미술의 중요한 흐름 가운데 멀티감각multisensorial을 강조하는 작업과 큐레이팅이 있는 것이고요.

임옥상 네, 제게 땅·흙 작업은 그런 거예요. 일방적 흐름이 있다면 거기에 멈춤·쉼표·뒤돌아보기를 요구하는 것이죠.

박소양 작가님의 호號가 '한바람'이잖아요. '바람'의 의미는 무엇인가요? 역시 자연 모티브인데요. 언제 이 호를 얻게 되신 건지요?

임옥상 바람은 한국말로 'wind'와 'wish'의 중의적 의미가 있어요. 여기서 '바람'은 '신성'이라는 의미도 있어요. 무슨 일이 일어나기 전에 바람이 불잖아요. 그래서 바람은 영성soul을 실현하는 매체이기도 해요. 그리고 '한'은 '크다'라는 의미이고 순수 한글입니다. 무언가를 아우르는 큰 변화를 일으킨다는 의미라고 할까요.

박소양 아, 기운생동氣韻生動에 '기운'force 같은 거군요. 보이지는 않으나 모든 현상의 근원 혹은 기운이라는 의미에서 바람이군요. 영성에 관해서는 영어권에도 비슷한 표현이 있어요. '갑자기 부는 바람'gust of wind이라고 신성한 무언가가 일어날 것이라는 징후로

보죠. 그러고 보니 평론가 성완경 님이 작가님에 관해 쓰신 중요한 글, 「임옥상에 관하여」*에서, 임옥상은 "바람 같다"라고 표현하셨어요. 바람은 "다양한 방향에서 불고 모든 방향으로 분다"라면서 퍼포먼스가 강한 작가, 사회 행동가로서 작가의 모습을 캐치하는 은유로 '바람'을 사용하셨는데 적확한 표현인 듯합니다.

임옥상 네. 그리고 바람은 어디서 와서 어디로 가는지 모르잖아요. 미련도 없고요. 바람은 변화하고 바람이 불면 변화가 생기고요. 바람은 운동성 그 자체이니 정체되어 있지 않죠. 제가 바라는 내 작품이, 내가 그랬으면 한다는 염원을 담은 호예요. 그리고 호는 보통 다른 사람이 주는 경우가 많지만, 저는 [1974년경] 대학원 졸업 후 정치 상황 등의 혼돈의 시기에 이 호를 제가 스스로 만들었어요. 일종의 다짐이라고 할까요, 내가 그리는 나의 모습이라고 할까요. 난 어떻게 살 것인가에 대한 '바람'으로 내 스스로 20대 때 이 호를 지은 거죠.

* 성완경, 「임옥상에 관하여」, 임옥상, 『벽 없는 미술관』(생각의나무, 2000), p.236.

6

225

一九七六年 九月　　　　　임 옥상 그리다

227

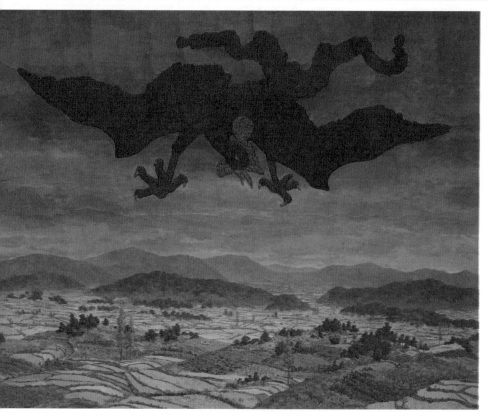

어머니께서 홀연 시골로 떠나시자

봉사람은 자기 타산을 그러던 것이라며

내심 때문 뉘우치는 봉양입니다. 다소

마음에 안차시더라도 딸자식을 아시고

손더 너그럽게 대해주세요.

올해도 농사를 지셨다구요!

땅을 그래도 움켜쥐시는 어머님께

저는 사실 드릴 말씀이 없습니다.

물론 저도 압니다.

어머니가 여기 이 닭장 같은 아파트, 보인다

시멘트, 갈 곳도 눈둘곳도 없는 서울의 한구석에서

며칠이나, 그래, 그럼 지금 시골에선

모내기가 한창이겠구나. 또 이 시간이면

샛밥을 먹고 지났을 시간이다

하시며 흙 냄새를 못 잊어

하시는 사연을.

그러나, 이젠 농사는 그만두세요.

연세도 생각하셔야지요. 저승에서

그걸 원하실 겁니다. 아버지께서도

자식 공부시켜 서울에서 호강하시겠고

왜 그 시골 떠나시지 못 하십니까.

할머니 찾는 손주들을 생각하셔서라도 제발 올라오십쇼.

배 빠지게 고생하시곤

비 올날을 손꼽아 기다리며

7 임옥상 예술하기*

- 작가의 말

1

6년의 대학 생활을 마무리한 나는 캔버스와 물감 대신 삽과 곡괭이를 들고 대지로 나섰다. 대지에 직접 작업하기 위해서였다. 땅 위에 그림을 그려보겠다는 생각이었다.

당시가 어떤 시대였던가. 박정희 독재가 끝을 향해 치닫던 때가 아니었나.

하루가 다르게 긴급조치가 발표되고 민주인사들의 투옥·사형이 줄을 잇고, 민심은 흉흉할 대로 흉흉한 유신의 꽁꽁 얼어붙었던 겨울 공화국이었다. 나는 나의 현장 부재를 인내하기가 어려웠다. 예술가로서 어떤 그 무엇을 해야만 했다. 나는 내 번민의 실내를 확

*2019년 홍콩 개인전 '흙'전을 위해 임옥상 작가가 직접 쓴 글이다.

그림 62 임옥상, 「달맞이꽃」(Evening Primrose), 51.5×59.5cm,
캔버스에 아크릴릭, 1991

인하고 증명해야만 했다. 그것은 내 존재에 대한 나의 확인이었다. 그것은 역사와 현실의 발견인 동시에 그것의 역사적·현실적 행동이자 실천이었다.

내 눈과 손과 발, 몸 전체로 이 땅을 보고 느껴보자. 발이 닳도록, 허리가 휘도록, 눈이 시리도록 국토를 뒤지고 살펴보아 내 몸이 국토와 한 몸이 되도록, 국토가 내 몸이 되도록.

나는 국토와 나를 하나로 즉자화했다. 동일시했다. 같은 몸으로 국토의 아픔이 나의 아픔이다. 핏물 고인 웅덩이, 시뻘겋게 드러난 황토 곳곳에 증거물이 아직도 아물지 않은 채 여기 이렇게 상처로 남아 있지 않나. 불은 타오르고, 검붉은 피는 거리에 흘러내리고.

바람은 실체가 없다고? 대지에 영혼이 없다고? 보라, 이렇게 신기가 나무를 감싸들고 있지 않나. 붉은 선으로 나뉜 이쪽과 저쪽. 여긴 누구의 땅이요, 저긴 누구의 땅인가. 대지는 꿈틀거린다. 대지는 살아 숨 쉰다. 이 생명력을 보고 느껴라. 너희가 대지다.

대지에 지문을 새기고 문신을 그리고 뜸을 뜨고 말뚝 박고, 칼을 꽂아 잊힌 망각의 역사를 일깨우고 현실의 절절함을 땅의 생명력으로 들춰 까발려 온유하도록 하고 싶었다. 이 땅이 이렇게 시퍼렇게 살아 있다는 것, 그 기운을 느끼고 자기 것으로 만들자는 것, 기

그림 63 임옥상, 「땅 II」(The Earth II), 141.5×359cm,
캔버스에 먹·아크릴릭·유채, 1981, 국립현대미술관

죽지 말자는 것, 그 에너지의 실체가 결국 나 자신이라는 것. 그것들이 지금은 외세에 밀려 쪼그라들고 비틀거리고 질려 반병신이 되었다 해도 아직은 생명으로 충만하다는 것, 이를 일깨워 나도 우리도 한 생명으로 바로 설 수 있다는 것.

나의 대학원 논문의 결론은 전통 위에 바른 역사관을 가지고 현실을 직시해 한 인간으로서 그 존엄함과 자부심을 잃지 말고 스스로 자유의지대로 흔들리지 말고 살아보자, 그러기 위해서는 전통인 시서화詩書畵의 정신을 바탕으로 새롭게 다시 세상을 봐야 한다, 즉 새로운 시방식ways of seeing의 회복이 가장 중요하다는 것이었다. 서구 근대주의·사대주의·오리엔탈리즘·식민주의로부터 벗어나 자신의 눈으로 자신을 봐야 했다. 그 새로운 시방식으로 세상을 그려야 한다. 그 궁극은 기운생동氣韻生動이다.

태초에 일획이 있었다. 미술은 일획으로 시작한다. 일획에 생명이, 뜻이, 말씀의 의지와 지향이 있다. 그림은 일획이다. 나는 그 말을 찾아 그 실행을 위한 길고 긴 여정에 들어섰다.

2

그러나 나는 대지 위에 작업하는 것을 포기할 수밖에 없었다. 분

단 시대·독재 시대의 국토는 이미 국민의 것이 아니었다. 신성불가침의 불가촉의 성역, 분단 이데올로기의 제물이었다. 반공법의 현장이었다. 영어囹圄의 땅.

그래서 나는 대신 그것들을 캔버스에 그리기로 작정했다. 회화 작업으로 바꾼 것이다.

나는 사실적인 방식으로 대지를 그리기 시작했다. 일련의 땅·바람·물·불·작품들은 이렇게 해서 탄생한 것이다. 이것들은 내 상상의 표현이었지만 또 바로 이 땅의 현실이기도 했다.

발 딛고 살고 있는 대지의 모습을 새롭게 보기 시작한 것이다. 그것들이 말하는 것을 새롭게 듣기 시작했다. 그것들은 현실의 기록이었을 뿐만 아니라 어떤 징조였고 위험 경고였고 상징이었고 경종이었으며, 분노와 저항, 나아가 행동을 암시했다. 하늘을 무너트리고 찌르고 물을 쏟아붓고 불길을 키우며 대지를 태워 갈아엎고, 혁명을 획책하는 불온한 그림으로 나타났다. 나는 그림의 수위와 강도를 조절해 자유롭게 작업했다.

그러나 평화로운 시간은 너무나 짧았다. 당국은 그림을 압수하고 나를 요주의 감시 대상으로 점찍었다. 비록 주의와 경고로 결론이 났지만 전두환 시절 나는 몸을 움츠리지 않으면 안 되었다. 짧은

프랑스 유학에서 「아프리카 현대사」로 나의 회화적 탐색은 일단 마무리되었다. 보는 그림에서 읽는 그림으로, 느끼는 그림에서 말하는 서사의 이야기 그림으로, 회화성보다는 이념적·정치적 전망, 정파적 확실성을 담보하는 의식과 작업으로서의 미술로 나는 내 그림을 명확히 했다.

귀국 후 나는 「아프리카 현대사」가 가르치고 지시하는 바를 따라 스스로 몸을 더 학대하는 길을 선택했다. 작업을 바꿔나갔다. 그리는 행위에서 좀더 확실한 노동으로 작업의 방향을 틀었다. 그동안 그렸던 땅을 진짜 흙으로 대체한 것이다. 흙으로 모양을 만들고 그것에 석고로 거푸집을 만든 다음 종이로 찍어내 건조하는 부조 제작 과정은 손끝에서 발끝까지 중노동의 과정이었다.

전공이 유화였지만 유화는 나와 체질적으로 맞지 않았다. 기름은 나와 상극이었다. 본래 나는 기름기 흐르는 유성의 동물성과는 다른 수성의 식물성 인간이었다. 나는 전공으로 유화를 택했지만 먹과 붓을 놓은 적이 없다. 스케치와 에스키스는 늘 먹으로 했다. 또 일기장과 작업도 한지와 화선지를 썼다. 전주에서 한지의 발견으로 그 시대를 참고 견뎠다.

1973년부터 써온 작가 노트는 2018년까지 100여 권에 달한다.

흙은 물성, 즉 중량감과 질감이 유화와는 차원을 달리했다. 드디어 논밭에 뛰어들어 삽과 곡괭이로 대지에서 작업을 했다. 에너지로 충만한 작업들이었다. 그러나 마무리가, 즉 흙이 종이로 바뀌면서 동력이 큰 폭으로 떨어졌다. 종이는 흙이 아니었다. 흙의 질감, 그 물성이 현저히 저하된 상태가 되었다. 왜냐하면 흙은 마감재가 될 수 없기 때문이다. 갈라지고 떨어진다. 그래서 종이 ─물론 한지의 그 맛은 그 맛대로 좋다─로 떠내고 흙을 길게 체로 걸러 아교를 써서 채색했다. 사람들은 흙이라는데 나는 흙이 아니었다. 그 차이가 너무 컸다. 나는 계속 흙을 찾아나섰다. 최종 마감으로서의 작품 자체가 흙인!

3

그림은 무엇을 그리는 것이다. 그러나 나에게는 무엇을 하는 것이라 읽힌다.

즉 무엇을 하는 행위인 것이다.

IMF 이후 1999년부터 4년간 인사동에서 매주 일요일에 펼친 '당신도 예술가'는 대지(자연) 대신 '거리'를 캔버스로 바꾼 것으로 봐야 할 것이다. 전주에서 생활 터전을 대도시 서울로 바꾼 결과이기도 하다. 즉 땅보다 도시의 거리가 나와 더 가까이 있었던 것이

다. 4년여의 '당신도 예술가'는 나에게 공공미술이라는 화두를 던져줬다. 벽 없는 미술관이 탄생한 것이다. 나는 이 시기를 진짜 미술을 익힌 시기로 생각한다. 의사로 말하면 임상 실험을 한 것이다. 생활의 현장에서 그림과 관계없는 일반 사람들과 만나 작업했기 때문이다.

2000년 전남 구림 마을의 「세월」, 2003년 헤이리 황토 퍼포먼스, 2005년 성남 율동공원 '책 테마파크'와 청계천 '전태일 거리', 2006년 서울숲 '상상, 거인의 나라' 어린이 놀이터, 2009년 상암 월드컵공원의 '하늘을 담는 그릇', 서울문화재단과 함께한 소외된 사회 곳곳을 찾아 펼친 '우리 동네 문화 가꾸기', 도시 갤러리운동 등 나의 공공미술 개념은 점차 커뮤니티 아트로 진화했다.

작가 개인이 혼자 하는 것이 아니라 '함께' 하는 것, 즉 대중을 감상자 또는 구경꾼으로 묶어놓는 것이 아니라 참여하게 하는 것, 같이 만들고 꾸미고 즐기는 또 하나의 주체로 만들어 세우는 것이다.

환경운동과 결합한 작업들, 2012년 광화문광장의 '이제는 농사다', 2014년 세월호를 주제로 한 청계천의 '못다 핀 꽃', 2015년 서울광장의 '만인의 염원', 2016년 남산 일본군 위안부 '기어이 터', 2016~17년 광화문 촛불광장에서 펼쳤던 퍼포먼스 등 미술 개념을 확장하고 바꿔나갔다. 경직된 사회의 긴장을 풀고 근육을 유연하

게 하는 것, 놀이와 축제로 만드는 것이었다. 촛불광장에서의 '백만백성' 퍼포먼스는 일필휘지-시대의 일획one stroke이었다.

나는 사단법인 '세계문자연구소'와 '흙과 도시'를 만들었다. '세계문자심포지아'와 '농사가 예술이다' 축제를 매년 열고 있다. 나는 새로운 미디어 환경에도 적극적이다. 트위터·페이스북 등 SNS를 활용해 나의 예술활동을 확대해나가고 있다.

4

'현실과 발언'에서 활동하면서 나는 민중미술가로 불리게 되었다. 민중미술가가 되어 자랑스러운 명예를 얻었다. 민중미술은 당국이 우리에게 붙인 일종의 주홍글씨다. 따라서 민중미술은 태생, 출발부터가 이데올로기적이다. 좌파, 자생적 공산주의자, 반체제 아웃사이더, 국가적으로 블랙리스트·관리 대상자들이요, 더욱이 군부 독재국가로서는 용납할 수 없는 불순주의자들이며 척결대상이며 용공분자들인 것이다. 모든 공공영역에서 활동을 제약해야 하는 사회의 적들이다. 반자본주의자들로 자본의 수여 대상이 될 수 없는 자들이다.

민중미술가는 명예인가, 족쇄인가.

그림 64 임옥상, 「세월」(Time), 600(지름)×180(높이)cm,
흙·돌담·감나무, 2000

그림 65 임옥상, 난지하늘공원 희망전망대 「하늘을 담는 그릇」(The Bowl Filling
the Sky), 1350×1350×460cm, 위스테리아·철·하드우드, 2009

그림 66 「하늘을 담는 그릇」 내부와 외부

그림 67　임옥상, 「기억의 터」(The Ground of Memory), 2016, 남산

그림 68 임옥상, 「기억의 터」, 2016, 남산

2016
4/3

기억의 터
기록안

일본군 '위안부'
Key word 역사 개인사,
상처, 아픔, 절망, 치절, 수치, 모멸, 수모, 파렬
 파리
숙명, 운명, 피해

용기, 고발, 증언, 행동,

용서, 화해, 평화 . 어머니, 싸움
비움

그림 69 임옥상, 「기억의 터」 디자인 스케치

그림 70 임옥상이 2019년 디자인한 서울시 창신동 산마루 놀이터,
2019년 국토대전 대통령상 수상작

260

그림 71 임옥상, 산마루 놀이터 디자인 스케치

그림 72 서울시 창신동 산마루 놀이터 내부

그림 73 서울시 창신동 산마루 놀이터 전경

그림 74 서울시 창신동 산마루 놀이터 내부와 산마루 텃밭

나는 민중미술 작가로서 나의 작품과 나에게 어떤 평가를 해야할까. 지난날 내가 놓치거나 누락시킨 것은 무엇일까. 혹시 건너뛰고 무시하거나 못 본 체한 것들은 없는가. 어떤 것을 굳이 설명하고 설득하기 위해 가던 길을 돌려 우회하거나 좀더 잘 보이게 억지를 쓴 것은 없는가.

사회변동을 뒤쫓고 그 시대의 호명에 따라 대답하고 역할을 하느라 진짜 자신의 얼굴을 잊지는 않았나.

스스로 정했든 분위기에 따랐든 관계없이 결과적으로는 정치에 복무하는 것이 늘 차선의 선택일 수밖에 없고 그것이 현실정치의 본질일 터인데 거의 일생을 그렇게 살아온 내가 과연 이 방식 그대로 계속 앞으로도 갈 것인지 스스로에게 대답을 해야 할 것이다. 늘 정치는 현실을 배반할 것이고 정권은, 권력은 그 메커니즘대로 움직일 것이다.

여전히 미련과 희망을 가질 것인가.

나의 작업이 한반도 정세 변화에 따른 일정한 현실정치 세력의 자장에 갇혀 있었다는 더도 덜도 아닌 평가를 받는다면 나는 어찌 대답해야 할까. 나의 세계에 대한 비전도 전망도 한반도에 대한 그 것도 그 이상 이하의 어떤 것도 남긴 것이 없다 한다면 또 나는 그 것을 그대로 받아들일 것인가. 내일은 어떻게 맞을 것인가. 지금까지 그려온 방식으로 그 관성으로 나아갈 수는 없다. 혁명은 어디

로부터 오는가. 당연히 나로부터 시작한다. 내가 혁명의 주체여야
한다.

혁명은 실체도 없고 답도 없다. 혁명은 불현듯 온다. 준비가 안
된 자는 혁명이 온지도 간지도 모른다. 동승할 기회는 더욱 없다.
내가 내 그림의 혁명이 되어야 하는 것은 정치도 아니요, 정세도 아
니요, 자본도 아니요, 오로지 혁명 자체일 뿐인 것이다. 내가 내 그
림의 중심이 되어야 그것이 바른 정치요, 바른 미학이요, 바른 혁명
인 것이다. 지금껏 나는 사회 속에서 시대 속에서 혁명을 찾았다.
그 결과는 늘 갈증이요, 배신이요, 실망이었다. 나는 결코 자유로울
수 없었다. 일희일비의 나날이었다.

5

지난 그림들을 다시 본다.

곳곳에 지금의 내가 드러나고 있다. 작품들이 기운생동하고 있
다. 전 작품을 꿰뚫는 주제 의식이 기운생동이었다. 사회변혁이라
는 현실주의에 뿌리를 두고 작업을 하지 않을 수 없었던 이유는 사
회변혁이 없는 기운생동은 허공에 쏟아내는 헛소리에 지나지 않기
때문이다. 무엇에 의탁해서 무엇을 통해 그 답답하고 미래 없음을

절절하게 설득력 있게 하는가. 그 방편으로 나의 그림은 사회의 모든 현실을 화면의 수면 위로 떠올렸다. 좀더 절실하기 위해서 그 백두난간에 위태롭게 매달려 있는 민중의 삶, 대지의 현실, 역사의 왜곡과 가짜뉴스, 변강부회, 내로남불, 반공법 북한팔이, 암투, 거짓 흑색선전, 음모, 폭력, 죽음, 결탁, 사기, 윤색, 간계, 폭압…. 이것들이 적절한 미장센 속에 기운으로 생동하고 있다.

그러나 이젠 그것이 한계에 부딪혔다. 미디어 환경의 변화도 한몫했지만 우선 내 자신이 움직이질 않는다. 발상이 생기지 않는다. 스스로 설레지 않는다. 이미 써먹은 방식이다. 진부하다. 감동 없이 같은 얘기, 같은 방식으로 반복적으로 계속할 수는 없다. 새 방식이 필요하다. 그 어떤 것에도 의존하지 않고 그 어떤 것도 빌리지 않고 오로지 나의 신체리듬—박동과 호흡과 기운—으로 일필휘지한다.

이 중심에 흙이 있다. 흙의 자유, 흙의 혁명, 흙의 의지, 흙의 해방. 흙에 의한, 흙을 위한, 흙과 함께. 세상을 주유하며 세상을 캔버스 삼아 대지에 직접 작업하겠다던 청년 시절부터의 꿈에 흙이 대답해주기 시작한 것이다. '흙이 답이다'라며 찾아나섰던 그 흙은 자연스럽게 대지가 된다. 나는 대지에 붓으로 자유를, 혁명을 하는 것이다. 그 혁명은 기운이요, 생동이다. 일순의 덧붙임도, 되새김

도, 뺌도 없다. 일순의 행동과 몸짓을, 그 결과를 흙이 그대로 대변하고 있을 뿐이다. 흙으로, 흙 속에, 흙을 위해.

6

민주주의란 무엇인가.

소위 민주라는 미끼를 던져놓고 장난질하는 것에 지나지 않는다. 자유선거가 민주주의의 보루다. 전가의 보도다. 선거는 모든 현대 자본주의 사회의 착취를 정당화하는 백지수표와 같은 것이다. 극우·우·극좌·좌·중도로 정치체제를 분류하며 말장난을 하고 있을 뿐, 오늘날 지구상의 모든 사회는 이런 추상적인 분류와 관계없이 전일하게 같은 구조일 뿐이다.

오늘날 최저임금을 놓고 벌이는 여야의 추잡한 싸움을 보라. 결국 민주주의는 허구일 뿐이다. 선거라는 제도를 인정하는 한 선거를 통하지 않고는 그 어떤 개혁도 불가능하다. 선거 제도의 개선도 구두선일 뿐이다. 기득권들이 이를 허락하지 않는다. 예외는 있다. 촛불과 같은 상황이다. 그러나 촛불혁명도 결국 기존의 틀거지를 인정하고 강화했을 뿐 구조적 변화는 이끌지 못하고 있다. 촛불이라는 혁명적 상황이 역설적이게도 기존의 선거 제도를 다시 확인시킨 격이다. 대통령 하나 바뀐 것으로 세상이 바뀔 수 없는 것

이다. 촛불은 국회를 해산했어야 했다. 그런데 촛불혁명을 '절름발이' 혁명으로 만들어버리고 있다.

난 혁명가가 될 수밖에 없다. 아나키스트! 현실의 우리에 갇혀 70년을 살았다. 불평등과 부자유를 참고 견뎠다. 작은 변화가 큰 변화를 만든다고 믿었다. 차선으로 인내하며 필요악이라며 용인했다. 한 번에 배부를 수 없다고 너스레를 떨었다. 저들도 인간이라고 자못 용서를 베풀었다. 자비를 베풀었다.

나는 이제 자유다. 어떤 것에도 구애받지 않겠다. 나로부터도 자유를 선언한다. 나는 내 멋대로 살겠다. 어떤 것도 기대하지 않고 어떤 것에도 흔들리지 않겠다. 그 결정물, 결과물이다. 예술적 자유를 통해 현실의 한계를 초월, 그 해방을 선취한 것이다. 따라서 이것은 예술로부터의 '자유와 해방'이다. 예술 또한 족쇄였고, 굴레였고, 속박이었고, 감옥이었다. 나의 작업은 미술·예술이 아니다. 짓거리다. 태초에 그어졌던 그 일획. 그 일필이 여기 지금 현현한 것이다.

한 생명으로서의 기운생동으로 무위이화無爲以化.

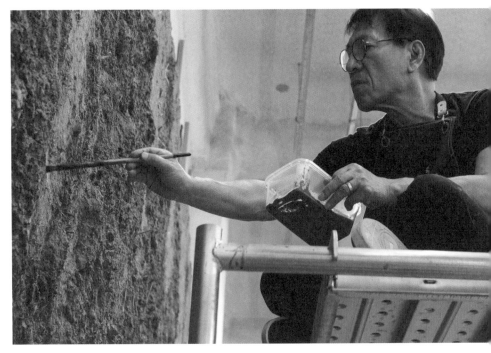
그림 75 고양시 임옥상미술연구소에서 흙 작업 중인 임옥상 작가

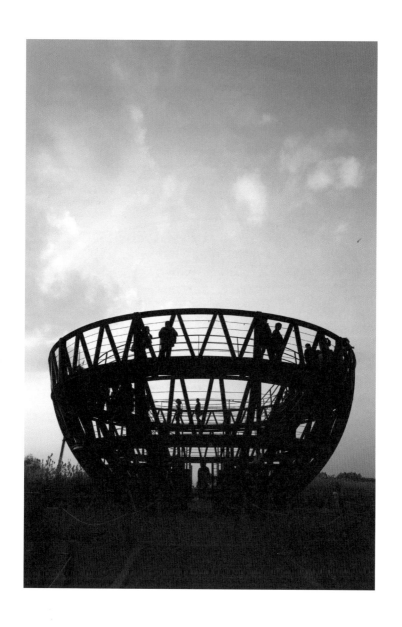

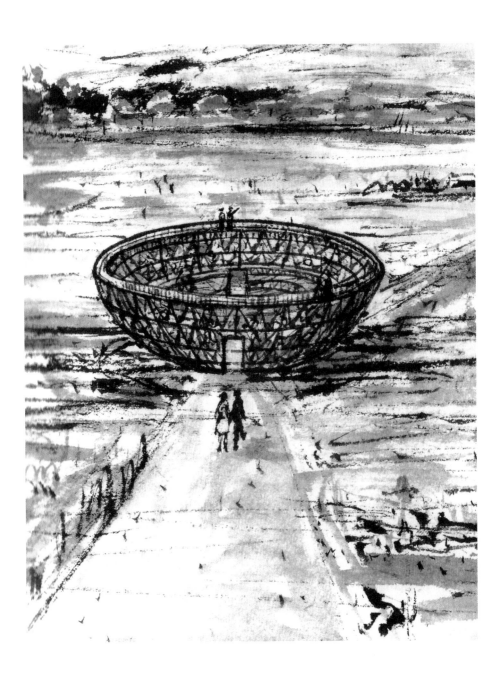

274

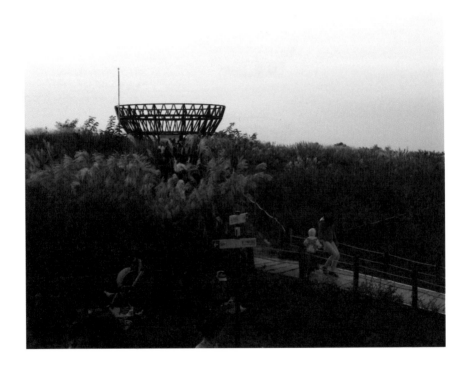

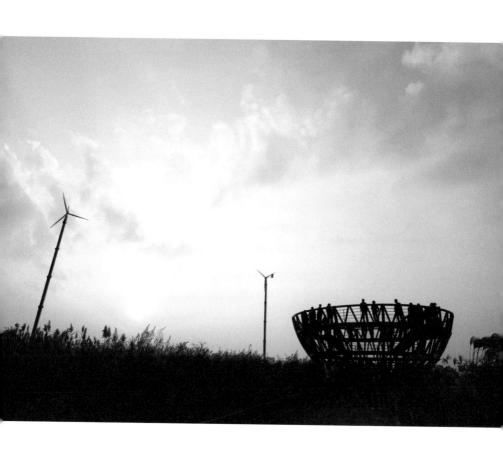

체크포인트

장대한 스케일의 대지에 점하나 찍어본다.
하늘공원에는 사람을 쉬게 하거나 멈추게 하는 장소,
즉 하늘공원의 체크포인트가 필요하다.

희망을 담기 위한 비움

비워야 채울 수 있고 채워지면 더 이상
담을 공간이 없으니 다시 비워야 한다.
비우고 채우고, 채우고 비우고, 다시 비우고 채우는
순환과정의 축적이 곧 역사고, 문화가 되어야 한다.

자연에게 바치는 성배

하늘공원(월드컵공원)은 자연에게 바치는
성배를 드려 마땅한 공간이다.
쓰레기 위에 씨앗이 날아와 싹을 틔우고 뿌리를
내려 숲을 이루는 과정이 얼마나 경이로운가.
하늘을 향한 기원, 소망, 꿈을 빌어보자.

최소한의 조형물

군림하는 조형물이 아닌 자연과 함께 살아 숨쉬는
조형물이어야 한다. 아름답던 난지도가
쓰레기로 뒤덮히면서 잃어버린 시간들을 잊어선 안된다.
또다시 시간이 지나면 버리게 될 인공물을 세우는 것은
자연에게 너무나도 미안한 일이 아닌가.
이 골격을 타고 식물들이 자라고 꽃을 피워 살을 만들어 가게 하자.

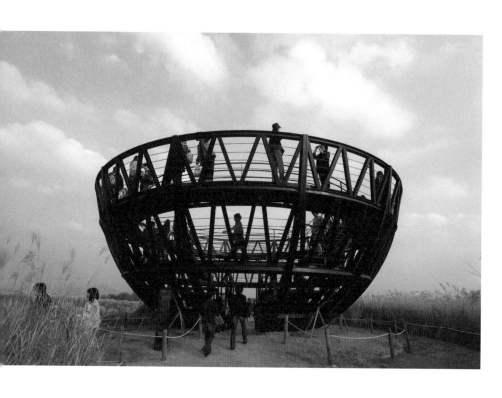

279

내 평생의 화두는 '다른 보기 방법'

• 에필로그

 내 부모님과 같은 세대인 임옥상 작가를 비롯해 엄혹한 독재 시절, 미술로 세상을 바꿔보겠다고 검열과 고문도 마다않고 미술을 하고 글을 써온 민중미술 1세대 미술가와 평론가 선생님들 모두에게 이 책을 통해 감사의 마음을 전한다. 이 책은 그 세대들의 노고와 열정을 역사에 기록하고, 그들의 모습을 더 어린 세대보다 비교적 생생히 기억하는 바로 직후 세대로서 할 수 있는 작은 노력으로 봐주었으면 한다.

 1년 전 한국이 선진국으로 진입했음에도 여전히 모든 것이 급박하게 변하는 한국 사회를 안과 바깥에서 바라보면 20세기 초 유럽의 고도성장 시기에 그 사회의 지식인이었던 비판이론Critical Theory 논자들이 느꼈던 고민과 고뇌가 백분 이해가 간다. 망각amnesia이 특징이 된 고속성장 신화의 주역인 우리나라의 어린 세대가 80년대라는 이 중요한 시대에 대한 이야기를 더 잘 이해하지 않는다면

그들은 우리 부모 세대와 우리 세대가 싸워 얻었던 소중한 것들을 머지않아 잃게 될 것이다.

내성적이고 그림 그리기를 좋아해 예술학을 선택한 나는 미술사를 공부하면 할수록 눈에 편안한 그림에 만족하지 못했다. 그 이유를 성찰하던 중에 1991년부터 1997년까지(도영 직전까지) 한국에서 치열하게 살고 고민했던 20대 때 발견한 한국형 사회예술인 민중미술과 비평가들의 글은 큰 영감을 주었다. 내가 비판인문학 시각문화학자가 된 것에는 이 20대 때 민주화와 예술을 고민하고 직접 참여하기도 했던 한국에서의 시간과 경험들이 결정적인 계기가 되었다. 한국 최초 지역미술문화 운동의 시초가 된 홍익대학교 앞 거리미술전 또한 대학 시절 3년을 바친 나의 기획 큐레이팅의 결과물이었다.

민중미술 1세대와 같은 세대로 1942년에 태어나, 2020년 12월 갑자기 돌아가신 아버지에 대한 부채가 2004년 한국인 최초로 영어권에서 민중미술에 대한 박사논문을 썼으나 외국에서 자리를 잡느라 민중미술에 대한 책을 내지 못한 부채와 겹쳐져 이 책을 쓰지 않으면 안 되는 강한 동기를 만들어주었다. 아이러니한 것은 지독히 가난했던 나의 아버지는 전형적인 보수주의자로 박정희와 박근혜를 신성시하셨다는 것이다. 끔찍이도 아끼셨던 당신의 똑똑하고 심지가 곧고 조용해 보이나 정의감이 다소 강한 둘째 딸이 '데모를

하고 다니는' 것을 알아채고 평생 걱정을 놓지 않으셨다. 헌신의 화신으로 영화 「국제시장」(2014)에 나오는 아버지와 다르지 않았고, 딸들을 아들과 달리 전혀 차별하지 않았으나 전형적인 가부장적인 가장이셨던 내 아버지와 하던 언쟁은 내게 역사 공부이기도 했다. 캐나다에서 경험한 뿌리 깊은 인종주의와 3년간의 인권위Human Rights Tribunal of Ontario를 통해 싸우다 몸과 마음이 지친 즈음, 이 책을 쓰면서 되새긴 저항 정신의 아름다움은 실제로 많은 위로가 되었다.

지금 작가·만화가·파견 미술가·고등학교 미술 선생님·자동차 디자이너·부모·노부모 부양자가 되어 있는, 20년을 못 보다 다시 만나도 편안한, 개혁 민주화를 위해 나와 같이 활동했던 모든 친구·선후배·동료 그리고 이제 은퇴하신 개혁운동 여정에서 만난 선생님들께 감사한다. 25세에 유학을 나와 전 세계를 떠돌아다니면서도 내 정체성은 항상 그때 그 시절 시작된 역사·정치·경제·철학·미학·미디어·미술·미학·시각문화 등에 대한 치열한 고민이 바탕이 되었고 지난 30년 동안 내가 여행하고 살고 공부했던 전 세계 모든 지역 —유럽·북미·아프리카 포함— 들에서 목격한 이야기는 이 토대에 새로운 배움을 더하고 연장하면서, 내가 가진 가정들을 반성하는 과정이 되었다.

이 과정을 통해 나는 보기 드문 코즈모폴리턴 코리안Cosmopolitan

Korean이 되었다. 한국에서 25년을 사는 동안 그 가운데 5년은 개혁운동을 하다 1997년 유학해 3년 만인 2000년에 영국 런던 골드스미스대학의 시간강사visiting tutor가 되고, 2000~2005년 사이 아프리카 각지를 도합 8개월 이상 여행하고 거주한 바 있다. 이 여행 속에서 또 다른 세상을 배웠을 뿐만 아니라 심지어 BBC 기자였던 과거 연인과 콩고 반정부 시위를 취재하다 체포되어 국제 인권단체의 신문에 기사화된 적도 있다. 내 영어 이름 'Soyang Park'을 'Congo'와 함께 구글에 치면 여전히 검색된다. 옥스퍼드대학 한국인 최초 포닥postdoctoral fellowship 이후, 2006년 미국으로 건너가 카네기멜론대학에서 두 번째 포닥을 하고 한국을 떠난 지 10년 만에 북미대학 교수가 되었다. 한국인 외국인 할 것 없이 내가 만난 이들 가운데서, 적어도 학계에서는 나와 같은 다채로운 경험을 가진 이를 별로 만나본 적이 없다.

대학 시절 대안 미술학교를 조직하면서 만났던 당시 전남대학교 미술사학자 이태호 선생님, 학교 앞 당대 출판사 선생님들, 홍대 미술대 학생회의 동료들—같은 뜻을 함께한다는 의미에서 '동지'—, 거리 미술전을 함께 기획·조직했던 모든 이들은 나의 20대를 채워준 소중한 분들이다. 이들은 나의 젊은 시절 지적·인간적·사회적·정치적·문화적·정신적 자양분이 되어주었던 분들이기에 감사한다. 그리고 지난 30년간 나와 함께 공부했던 나의 모든 학생

들에게 감사한다. 난 교육을 진정 믿고 사랑하며 정치보다는 교육이 더 적성에 맞는다. 난 내 수업에 변증법적 대화법Socratic dialectic을 자주 구사하는데 내 학생들은 아시아 여교수의 모습에 유럽 '냄새'가 난다며 신기해한다. (대화를 통한 배움은 서구 민주주의의 태동지인 유럽의 그리스뿐 아니라, 코즈모폴리턴 입장에서 이야기하자면, 유대인·티베트불교·선불교의 전통이기도 하다.) 난 진심으로 학생들의 질문과 코멘트를 통해 끊임없이 배우는데 이것은 진정한 즐거움이다. 난 실제로 파티보다 세미나가 더 즐겁고 재미있다.

1997~2005년 골드스미스대학에서 만난 모든 분들, 특히 내 박사논문을 지도해주신 하워드 케이길Howard Caygill 교수에게 감사한다. 영국의 저명한 칸트 철학자이자 벤야민·레비나스·포스트모던 이론 전문가이시기도 하며, 완벽한 교육자의 모델이 되어주셨다. 과장이 아니라 2~3년에 한 권씩 책을 출간하는 이 전무후무한 능력을 가지신 교수님은 심지어 학생들에도 헌신적인 진짜 교육자셨다. 남녀 노소 인종을 가리지 않고 우리가 존경하고 사랑하던 최고의 교수님이고 나를 계속 '젠틀맨'gentleman이라고 부르기도 하셨는데 여성에겐 다소 의외의 별명이나 공교로운 면이 있었다. 중성직이고 원리 원칙이 있는 꼬마였던 나의 한국 초등학교 시절 별명도 '선비'gentleman였기 때문이다. 내가 박사를 마치고 난 후 옥스포드 펠로우가 된 것은 이분의 추천이 있었다. 아무도 몰랐는데 그분

도 '옥스포드 맨'이셨기 때문에 나를 추천할 수 있었다 한다. 나를 보고 "소양, 가서 옥스포드를 탈식민화시켜!"Soyang, Go and decolonize Oxford!라고 하셨다. 나를 믿어주신 분이다. 옥스포드는 정말 '문명화된'civilized 작은 우주였고 난 이미 오랜 영국 생활로 다문화주의에 익숙한 후였지만 진정 학문적으로나 인간적으로 훌륭한 '다문화 엘리트'들과 2년 동안 교우하며 아마도 더욱더 이상주의자가 되었던 것 같다.

런던 골드스미스대학 시절 아르바이트로 시작한 도서관 사서 일로 만나 서고 뒤편 도서관 직원 휴게소에서 지금도 참 좋아하는 영국 차를 마시며 신구조주의·페미니즘·탈식민주의 등 오만 가지 이론과 문제를 넘나드는 열정적인 대화에 시간 가는 줄 모르는 추억을 남겨준 남아프리카학 전공 엘리자베스Elizabeth에게도 당시 우정에 감사를 전한다. 나이 드신 사서분들이 일보다 대화에 빠진 듯한 우리 '젊은 것들'에게 자주 눈치를 주시긴 했다.

지금은 예일대학교로 가신 비교영문학 리사 로우Lisa Lowe 교수님께는 언제나 마음의 빚이 있다. 32세 때인가 처음 만난 이후 약 18년이 지난 지금까지 감사한 마음을 한 번도 잊은 적이 없다. 1980년 민중미술의 역사심리적 배경과 1990년대 정신대 할머니 관련 페미니스트들—변영주 감독 외—의 다큐 만들기와 미술 치료를 연결시킨 많이 앞서나간 '골드스미스적' 비판이론으로 무장

한 문화사 박사논문―「1980년대 기억과 망각의 시각 문화」 혹은 「리얼의 윤리학과 미학」이라는 제목―의 외부 시험관으로 미국에서 초청받고 오신 이 진보적인 중국계 미국 교수님은 내 논문을 읽고, 단 한 번의 만남으로 마치 '어머니'intellectual mother처럼 나의 북미 정착기를 조용히 뒤에서 도와주셨다.

전 세계 어디에도 없는 해체적이고 진보적인 골드스미스 교육을 받고 나서 영국 옥스퍼드 펠로십과 미국 카네기멜론 포닥 펠로십을 따내는 등 엄청난 주목을 받았으나, 일자리를 구해서 찾아간 북미 학계는 특히 미술이론―내가 직업을 구해야 했던 카테고리―쪽에서 20년은 더 보수적이었던 걸 깨닫고 충격받은 기억이 있다. 내가 가진 이론과 민중미술은 너무 '진보적'이고 '개념적'인데 북미의 지역학regional studies 학계는 그 미술계만큼이나 보수적이었다.

2005년경 영미 대학가는 한국 현대미술 전문가가 존재하지 않을 때였고 도자기나 불교 그림 전공이 아닌 아시아계 진보적 현대미술 여성 학자―큐레이터가 아닌 대학의 교원으로서―는 거의 찾아볼 수 없었다. 그때 인터뷰를 간 많은 북미 대학의 교수들이 내가 한국의 이국적이고 아름다운 현대미술을 보여줄 것을 기대했던 것과 달리 다소 걱지기 있는 그림들을 보여주자 충격받아했던 걸 기억한다. 이때 리사 로우 교수님의 따뜻함과 격려, 심지어 손수 해주신 잡 레터job letter 교정은 보이지 않는 힘이 되었다.

25세에서 30대 중반까지 나의 성장기를 함께해준, 다양한 문화적 배경을 가진 젊은 사회학자·기자·철학자·드러머였던 지난 남자친구들에게도 진심으로 감사한다. 자칭 좌파이지만 설거지를 하지 않으려 구실을 대던 남자친구, 보수 우파에 페미니즘을 싫어하지만 설거지를 반드시 하던 남자친구까지 포함해 내 인생의 아름다움·기쁨·아픔·모순·다름에 대한 배움과 치열함을 더해준 친구들이다.

영국 골드스미스대학 근처 벤트너Ventnor 거리의 숙소 집주인이었던 열 살 차이 나는 전등갓 디자이너 마라이야에게도 감사한다. 4년간 거주하며 박사논문을 쓰는 동안 자라나는 루비와 빌리를 보며 정서적인 안정을 얻었고, 많은 문화적·인간적 교류를 했던 것 같다. 『가디언』 신문이 거실에 놓여 있고 벽에 그림이 걸려 있는 걸 보고 당시 고양이를 무서워했음에도 계약서에 사인하고 옥스퍼드에 갈 때까지 4년을 함께 살았다. 강하고 독립적인 싱글 마더strong and independent single mother였던 마라이야와 그의 다양한 친구들——런던 『게이 타임즈』Gay Times 편집자분 포함——과 부엌에서 나눈 대화와 교우는 나를 정신적으로 살찌웠고 일생의 자양분이 되었다.

마지막으로 나의 다름에 평생을 신기해하고 부대껴했던 가족들에게도 감사한다. 사상적·윤리적·감성적 모든 면에서 너무나 다른 내 가족들과 아버지 장례를 준비하면서 화해했다. 우린 참 다르

지만 내가 '엎어지면' 일으켜줄 가족들이란 걸 안다. 지금 캐나다 토론토의 옆집 이웃들, 미셸·이바나·아르만도·셔먼 그리고 멀리 있는 이웃인 마크와 정희에게도 감사한다. 다 바쁘지만 오랫동안 못 봐도 어려울 때 연락하면 서로 도와주는 참 좋은 이웃들이다. 책 쓴다고 두문불출했더니 무슨 책인지 관심을 보인다.

이 책의 발제어인 '다른 관점', 다른 '보기 방법'Ways of Seeing에 대한 문제는 내 평생의 화두였고 화두가 될 것이다. 평화·분쟁·주권·정체성 문제의 핵심적 화두로서 '보기' 문제는 내가 평생 천착한 개인·사회·정치·역사·미학적인 문제에 직접적으로 연관되어 있으며, 이에 스스로의 경험을 통해 체화된 관점과 통찰이 이 책에 녹아 있음을 밝힌다.

임옥상 작가의 흙에 대한 천착과 관련해 지금 내가 지난 5년간 가장 천착한 문제는 실제로 캐나다 내 집에서부터 시작한 생태적 삶의 실천이기도 하다. 이 책은 그에 대한 헌사다. 지금 음식물 쓰레기와 지난해 가을 모아둔 낙엽을 섞어 만든 퇴비가 마당에서 스스로 만들어지고 있다. 평균 기온 20도가 넘는 여름엔 3주면 마법같이 까만 흙으로 변한다. 우리도 죽으면 이렇게 변하겠지. 사실 난 퇴비를 보고 해탈했다.

도판 목록

버스에 유채, 2017

임옥상,「색안경」(Colored Glasses), 97×130.5cm, 캔버스에 유채, 1979

──────,「이사」(Moving), 140×184cm, 캔버스에 유채, 1983

──────,「도깨비」(Goblin), 124×186cm, 캔버스에 유채, 1980

──────,「신문」(Newspaper), 138×300cm, 신문콜라주·유채, 1980, 가나
아트센터

──────,「우리 동네 1987년 12월 겨울」(My village 1987 Winter), 100×
269cm, 종이 부조에 석채, 1987, 서울시립미술관

──────,「소변금지」(Decency Forbids), 97×130.3cm, 캔버스에 유채, 1978

──────,「달맞이꽃」(Evening Primrose), 51.5×59.5cm, 캔버스에 아크릴릭,
1991

──────,「신문-땅굴 1」(Newspaper-Tanggul 1), 83.5×83.5cm, 혼합재료,
1978

──────,「탈」(Mask), 120×80cm, 캔버스에 유채, 1970

──────,「땅 I」(The Earth I), 110×110cm, 캔버스에 유채, 1976

──────,「땅-선」(The Earth-Line), 112×146cm, 캔버스에 유채, 1978

──────,「불」(Fire), 129×128.5cm, 캔버스에 유채, 1979, 국립현대미술관

──────,「땅 IV」(The Earth IV), 104×177cm, 캔버스에 유채, 1980, 가나
문화재단

3장

임옥상,「웅덩이 II」(Puddle II), 126×190cm, 캔버스에 아크릴릭, 1980,
가나문화재단 소장

──────,「새」(Bird), 215×269cm, 종이 부조·아크릴릭, 1983, 삼성리움미
술관 소장

──────,「나무 III」(Tree III), 121×208cm, 캔버스에 유채, 1980

──────,「웅덩이 V」(Puddle V), 138×209cm, 캔버스에 아크릴릭, 1988

──────,「땅-선」(The Earth-Line), 112×146cm, 캔버스에 유채, 1978

임옥상,「산수 2」(Landscape 2), 64×128cm, 화선지에 먹·유채, 1976

———,「들불 2」(Fire in the Field 2), 139x420cm, 캔버스에 먹·아크릴릭, 1981

———,「불」(Fire), 129×128.5cm, 캔버스에 유채, 1979, 국립현대미술관

———,「땅 Ⅳ」(The Earth IV), 104×177cm, 캔버스에 유채, 1980, 가나 문화재단

———,「보리밭」(Barley Field), 98×134cm, 캔버스에 유채, 1983, 개인소장

———,「보리밭 2」(Barley Field 2), 137×296cm, 캔버스에 유채, 1983, 개인소장

———,「땅 Ⅰ」(The Earth I), 110×110cm, 캔버스에 유채, 1976

1980년 5·18 광주항쟁과 학살 ⓒ나경택(5·18기념재단 제공)

임옥상,「가족 1」(Family 1), 73x104cm, 종이 부조·아크릴릭, 1983

———,「가족 2」(Family 2), 73x104cm, 종이 부조·아크릴릭, 1983

———,「밥상 1」(Dining Table 1), 86x118cm, 종이 부조·아크릴릭, 1983

———,「밥상 2」(Dining Table 2), 86x118cm, 종이 부조·아크릴릭, 1983

오윤,「마케팅 Ⅰ : 지옥도」(Marketing 1: Jiogdo), 131x162cm, 캔버스에 유채, 1980

불교 탱화(幀畵, Taenghwa) ⓒ위키미디어

홍성담,「세월오월」(Sewol Owol), 750x3150cm, 캔버스에 아크릴릭, 2014

고양시 임옥상미술연구소에 남아 있는 매향리 포탄

임옥상,「매향리의 시간」(Time of Maehyang-ri), 1200x1200x300cm, 2007

고양시 임옥상미술연구소에 보관 중인 흙 샘플 ⓒSoyang Park, May 2022

임옥상,「흙 웅덩이」(Soil Puddle), 137×341cm, 종이에 흙, 2011

———,「양세기 26, 무제 2」(Two Centuries 26, Untitled 2), 각 36.5×51.5cm, 36.5×103cm, 판넬에 흙·먹·아크릴릭, 2012

———,「양세기 10, 폐허 광화문」(Two Centuries 10, Ruined Gwanghwamun Gate), 39×56.5cm, 판넬에 흙·먹·아크릴릭, 2011

2016년 10월 29일부터 매주 토요일 서울과 전국에서 촛불집회가 있었다.
촛불집회 결과 박근혜 대통령은 탄핵된다.

촛불시위 현장

임옥상, 「광장에, 서」(At the Square, Standing), 360×1620cm, 캔버스에
혼합재료, 2017

———, 「광장에, 서」(At the Square, Standing) 부분

———, 「광장에, 서 ver. 3」(At the Square, Standing ver. 3), 360×1080cm,
캔버스에 혼합재료, 2020

———, 「광장에, 서 II」(At the Square, Standing II), 300×990cm, 캔버스
에 흙·먹·아크릴릭, 2019

———, 「광장에, 서 II의 에스키스」(The Esquisse of At the Square,
Standing II), 사진콜라주·흙, 2022~ (제작 중)

고양시 임옥상미술연구소에서 흙 작업 중인 임옥상 작가 ⓒSoyang Park,
May 2022

고양시 임옥상미술연구소에서 제작 중인 「일어서는 땅」 ⓒSoyang Park,
May 2022

임옥상, 「하수구」(Sewerage), 134x208cm, 캔버스에 유채, 1982, 서울시립
미술관 소장

———, 「땅 II」(The Earth II), 141.5×359cm, 캔버스에 먹·아크릴릭·유
채, 1981, 국립현대미술관 소장

———, 하늘공원 희망전망대 「하늘을 담는 그릇」(The Bowl Filling the
Sky), 1350x1350x460cm, 위스테리아·철·하드우드, 2009

4장

임옥상, 「귀로 2」(Way Home 2), 180×260cm, 종이 부조에 먹·채색, 1983

———, 「6·25 후 김씨 일가」(Kim's Family After The Korean War), 131×
198cm, 종이 부조·석채, 1990

———, 「밥상」(Dining Table), 87×118cm, 종이 부조, 1982

임옥상, 「정안수」(Freshly Drawn Water), 91×61cm, 종이 부조·아크릴릭, 1983

———, 「봄동」(Spring Cabbage), 202×300cm, 종이 부조·흙, 1993, 개인 소장

———, 「봄동」 촬영 ⓒSoyang Park, May 2022

———, 「김씨 연대기 II」(Kim's Chronicle II), 144.3×200.5cm, 종이 부조·아크릴릭, 1991, 국립현대미술관 이건희 컬렉션

———, 「웅덩이 II」(Puddle II), 126×190cm, 캔버스에 아크릴릭, 1980, 가나문화재단

———, 「얼룩 1」(Splotch 1), 144.3×198.5cm, 캔버스에 유채·모래, 1981, 가나문화재단

———, 「웅덩이 V」(Puddle V), 138×209cm, 캔버스에 아크릴릭, 1988

———, 「나무 I」(Tree I), 131.5×131.5cm, 캔버스에 아크릴릭, 1978, 개인 소장

———, 「나무 III」(Tree III), 121×208cm, 캔버스에 유채, 1980

———, 「두 나무」(Two Trees), 139×187cm, 캔버스에 아크릴릭, 1981, 개인소장

———, 「양세기 9, 검은 나무」(Two Centuries 9, Black Tree), 76×57cm, 판넬에 흙·아크릴릭, 2011

1969년 공장 매니저에게 보내는 전태일의 손편지 글씨에 기반해 임옥상이 디자인한 전태일기념관의 파사드

전태일기념관 촬영 ⓒSoyang Park, May 2022

청계천 전태일거리의 「전태일 동상」(2006) 촬영 ⓒSoyang Park, May 2022

「일어서는 땅」 작업 중인 임옥상 ⓒ이현석(Lee Hyunseok)

임옥상, 「여기, 흰꽃」(Here, White flowers), 259×776cm(4pc), 샌버스에 혼합재료, 2017, 미국 덴버미술관 소장(작품번호: 2022.125A-D), 삼성문화재단 기금 구입 ⓒ임옥상

임옥상, 「광장에, 서 ver.3」(At the Square, Standing ver.3), 360×1080cm, 캔버스에 혼합재료, 2020

5장

임옥상, 「구동존이」(求同存異, Agree to Disagree), 227.3x545.4cm(3pc), 캔버스에 흙·먹, 2018, 개인소장

고양시 임옥상미술연구소에 보관 중인 「구동존이」 ⓒSoyang Park, May 2022

2018년 쌍용자동차노동자 추모

임옥상, 「여기, 흰꽃」(Here, White flowers), 259×776cm(4pc), 캔버스에 혼합재료, 2017, 미국 덴버미술관 소장(작품번호: 2022.125A-D), 삼성문화재단 기금 구입 ⓒ임옥상

———, 「꽃-입」(Flower Lips), 200x200cm, 캔버스에 유채, 2010

고양시 임옥상미술연구소에 보관 중인 흙 작업 ⓒSoyang Park, May 2022

임옥상, 「하수구」(Sewerage), 134x208cm, 캔버스에 유채, 1982, 서울시립미술관 소장

———, 「웅덩이 V」(Puddle V), 138×209cm, 캔버스에 아크릴릭, 1988

———, 「불」(Fire), 129×128.5cm, 캔버스에 유채, 1979, 국립현대미술관 소장

임옥상 작가의 자화상(미완) ⓒSoyang Park, May 2022

서울시 강남구 삼성역에서 옥외 광고로 쓰이고 있는 미디어 아트

고양시 임옥상미술연구소의 흙 작업

6장

임옥상, 「자화상 2」(Self-Portrait 2), 80×120cm, 캔버스에 유채, 1976

———, 「자화상」(Self-Portrait), 89×146cm, 캔버스에 유채, 1978

———, 「우리 시대의 초상」(Portrait of Our Time), 68×120cm, 종이 부조·아크릴릭, 1987, 서울시립미술관

임옥상, 「자화상 83」(Self-Portrait 83), 78×67cm, 캔버스에 아크릴릭, 1983

———, 「말뚝이」(Malddoki), 80×120cm, 판·천·유채, 1976

———, 「손짓」(Gesture), 61×45.6cm, 유리에 유채, 1975

———, 「색안경」(Colored Glasses), 97×130.5cm, 캔버스에 유채, 1979

———, 「새」(Bird), 99×129cm, 캔버스에 유채, 1977

———, 「자화상 I」(Self-Portrait I), 259×181.8cm, 캔버스에 혼합재료, 2017

———, 「존 버거」(John Berger), 259×182cm, 캔버스에 혼합재료, 2017

———, 「윌리엄 모리스」(William Morris), 259×182cm, 캔버스에 혼합재료, 2017

———, 「의문사」(Mysterious Death), 110×130cm, 캔버스에 유채, 1987

———, 「색종이」(Color Paper), 111×246cm, 캔버스에 유채·아크릴릭, 1981

———, 「신문」(Newspaper), 138×300cm, 신문콜라주·유채, 1980, 가나아트센터

———, 「아프리카 현대사 1부」(Modern History of Africa 1), 150×2000cm, 캔버스에 유채, 1985~86

———, 「도깨비」(Goblin), 124×186cm, 캔버스에 유채, 1980

———, 「새」(Bird), 215×269cm, 종이 부조·아크릴릭, 1983, 삼성리움미술관

———, 「아프리카 현대사 2부」(Modern History of Africa 2), 150×2000cm, 캔버스에 유채, 1986~88

———, 「아프리카 현대사 3부」(Modern History of Africa 8), 150×2000cm, 캔버스에 유채, 1988

———, 「우리 시대의 풍경: 기지촌의 아침」(Scenery of Our Times: Morning of Millitary Campside Town), 148×543cm, 종이에 아크릴릭, 1990

임옥상, 「어머니」(Mother), 152×137.3cm, 캔버스에 아크릴릭, 1987, 개인소장

———, 「우리 동네 1987년 12월 겨울」(My village 1987 Winter), 100×269cm, 종이 부조에 석채, 1987, 서울시립미술관

———, 「우리 동네 1987년 4월 봄」(My village 1987 Spring), 98×272cm, 종이 부조에 석채, 1987, 서울시립미술관

———, 「물밑 창조경제」(The Creative Economy Under Water), 178.5×560cm, 캔버스에 유채, 2017

———, 「좀비 전성시대」(The Golden Age of Zombies), 178.5×560cm, 캔버스에 유채, 2017

———, 「구동존이」(求同存異, Agree to Disagree), 227.3×545.4cm(3pc), 캔버스에 흙·먹, 2018, 개인소장

7장

임옥상, 「달맞이꽃」(Evening Primrose), 51.5×59.5cm, 캔버스에 아크릴릭, 1991

———, 「땅 II」(The Earth II), 141.5×359cm, 캔버스에 먹·아크릴릭·유채, 1981, 국립현대미술관 소장

———, 「세월」(Time), 600(지름)x180(높이)cm, 흙·돌담·감나무, 2000

———, 하늘공원 희망전망대 「하늘을 담는 그릇」(The Bowl Filling the Sky), 1350x1350x460cm, 위스테리아·철·하드우드, 2009

「하늘을 담는 그릇」(The Bowl Filling the Sky) 내부와 외부ⓒSoyang Park, May 2022

임옥상, 「기억의 터」(The Ground of Memory), 2016, 남산ⓒSoyang Park, May 2022

———, 「기억의 터」 디자인 스케치

임옥상이 2019년 디자인한 서울시 창신동 산마루 놀이터, 2019년 국토대전 대통령상 수상작

임옥상, 산마루 놀이터 디자인 스케치

───, 서울시 창신동 산마루 놀이터 내부

───, 서울시 창신동 산마루 놀이터 전경

───, 서울시 창신동 산마루 놀이터 내부와 산마루 텃밭ⓒSoyang Park,
May 2022

고양시 임옥상미술연구소에서 흙 작업 중인 임옥상 작가 ⓒ이현석(Lee
Hyunseok)

8장

임옥상, 난지하늘공원 희망전망대 「하늘을 담는 그릇」(The Bowl Filling
the Sky), 1350×1350×460cm, 위스테리아·철·하드우드, 2009

박소양(Soyang Park, 1972~)

홍익대학교에서 예술학 학사학위를 받은 후 1997년 영국 런던으로 건너가 1999년 런던대학 골드스미스칼리지에서 20세기 미술문화사 석사를 마쳤다. 2004년 동대학에서 한국의 아방가르드 예술과 문화 운동(80년대와 90년대의 민중 예술과 문화)에 관한 연구로 20세기 역사문화학 박사학위를 받았다.

이후 2개의 포닥 펠로십(postdoctoral fellowship)을 수상하는데, 2005년 1월부터 2006년 8월까지 영국 옥스퍼드대학교에서 한국인으로서는 최초로 주니어 연구 펠로우(junior research fellow)로 선출되어 집필과 강의 연구를 진행했다. 2006년부터 2007년까지 미국 카네기멜론대학교에서 '사회를 위한 예술'(Center for the arts in society)과 인문학 연구소(Humanities Center)에서 포닥 펠로우로 활동했다.

현재 캐나다 토론토 온타리오 예술디자인대학(Ontario College of Art and Design University)의 인문과학대 및 대학원 부교수다. 미술기자·큐레이터·사회 활동가·번역가로도 활동하고 있다. 20세기 미술사와 이론, 시각 문화, 문화사, 비판 이론, 현대 동아시아 사회와 문화를 연구한다.

임옥상(Oksang Lim, 1950~)

충남 부여에서 태어나 서울대학교 회화과와 동대학원 및 프랑스 앙굴렘미술
학교를 졸업한 후 1979년부터 13년 동안 광주교육대학과 전주대학에 재직했
다. 1993년부터 1994년까지 민족미술협의회 대표를 역임했다.

'12월전' '제3그룹전' '현실과 발언전' 등 동인전에 출품했고, 1993년 퀸즈랜
즈비엔날레, 1995년 광주비엔날레, 1995년 베니스비엔날레 특별전, 1997년
광주비엔날레 특별전, 2004년·2010년 베이징비엔날레에 출품했다.

1981년 미술회관에서의 첫 개인전을 시작으로 최근 가나아트센터 '바람 일
다'전(2017), 갤러리 나우 '나는 나무다'전(2021) 등 24회의 개인전을 열었
다. '현실과 발언' 동인 활동을 했으며 국립현대미술관 '민중미술 15년전'
(1994) 등 수백 회의 그룹전을 가졌다. 그밖에 청계천 '전태일거리', 분당
'책테마파크', 시흥 '예술놀이터', 서울숲과 국회 '무장애놀이터', 코펜하겐
COP15 '기후위기시계', '노무현 묘역 박석', 화천 '경관창', 태백 '물방울', 난
지하늘공원 「하늘을 담는 그릇」 등 다양한 공공미술 활동을 하고 있다.

임옥상은 자신이 사회를 캔버스 삼아 작업하는 '소셜 큐레이터'이자, '소셜
프로듀서'임을 자임하며, "나는 동사다. 형용사, 부사가 아니다. 명사도 아니
다. 현장을 찾아 끊임없이 움직이고 행동한다. 변화의 중심에 선다"라고 말한
다. 예술은 동사여야 한다는 신념하에 예술의 사회적 실천을 강조하며 작업
해온 작가다. 사회의식이 새로운 예술언어를 만드는 것보다 예술언어가 새
로운 사회의식을 만드는 면이 더 중요하다는 점을 실천하는 사람이라고 말
한다. 사회비판적인 시각을 이미지로 극명하게 드러낸 1980년의 평면 작품
과 미술 영역을 확장하는 다양한 설치와 퍼포먼스 작업들, 그리고 사회적 기
능을 강조하는 공공미술 작업에 이르기까지 임옥상의 작가적 행보는 변화무
쌍하다.

임옥상의 작품 속 분노와 저항, 항거는 모두 기운생동의 주제 의식으로 관
통하고 있다. 작업을 통해 스스로 혁명가가 되었으며 그 표현 중심에는 '흙'
이 있다. 흙을 통해 땅의 실체와 인간의 실존을 나타내고자 하는 것은 세상
을 캔버스 삼아 대지에 붓으로 자유를 혁명하는 것이며 그 혁명은 기운과 생
동이다. 작가는 한 생명으로서 그 어떠한 것에도 흔들리지 않는 삶의 의지와
자유와 해방을 표현하고자 한다.

가나미술상(1992), 토탈미술상(1993), 국토대전 대통령상(2019) 등을 수상
했고 국립현대미술관·서울시립미술관·광주비엔날레 등에 작품이 소장되어
있다. 저서로는 『벽 없는 미술관』 『누가 아름다운 세상을 꿈꾸지 않으랴』 등
이 있다.

한국 땅에서 예술하기

임옥상 보는 법

지은이 박소양
펴낸이 김언호

펴낸곳 (주)도서출판 한길사
등록 1976년 12월 24일 제74호
주소 10881 경기도 파주시 광인사길 37
홈페이지 www.hangilsa.co.kr
전자우편 hangilsa@hangilsa.co.kr
전화 031-955-2000 **팩스** 031-955-2005

부사장 박관순 **총괄이사** 김서영 **관리이사** 곽명호
영업이사 이경호 **경영이사** 김관영 **편집주간** 백은숙
편집 최현경 박희진 노유연 이한민 김영길
관리 이주환 문주상 이희문 원선아 이진아 **마케팅** 정아린
디자인 창포 031-955-2097
인쇄 신우 **제책** 신우

제1판 제1쇄 2022년 10월 20일

값 28,000원
ISBN 978-89-356-7792-4 03600